極限野外
生存知識

李澍曄／劉燕華 著

樂活 02

極限野外生存知識

作　　者　李澍暐/劉燕華

出版者　大拓文化事業有限公司

執行編輯　廖美秀

美術編輯　姚恩涵

總經銷　永續圖書有限公司

劃撥帳號　18669219

地　　址　22103 新北市汐止區大同路三段一九十四號九樓之一

TEL　（〇二）八六四七—三六六三

FAX　（〇二）八六四七—三六六〇

E-mail　yungjiuh@ms45.hinet.net

網　　址　www.foreverbooks.com.tw

CVS代理　美璟文化有限公司

TEL　（〇二）二七二三—九九六八

FAX　（〇二）二七二三—九六六八

法律顧問　方圓法律事務所　涂成樞律師

出版日◇二〇一六年六月

Printed in Taiwan, 2016 All Rights Reserved

版權所有，任何形式之翻印，均屬侵權行為

大拓　TaLent TooL ｜ 永續圖書線上購物網　www.foreverbooks.com.tw

國家圖書館出版品預行編目資料

極限野外生存知識 / 李澍暐，劉燕華著. -- 初版.
　-- 新北市：大拓文化，民105.06
　面；　公分. --（樂活；2）
　ISBN 978-986-411-036-0(平裝)
　1. 野外求生

992.775　　　　　　　　　　105006073

前言

　　生存和發展是人類永恆的主題，據一些專門研究生存與發展的專家預測，21世紀擺在人類面前的最大敵人就是——生存。

　　近幾年，回歸大自然、野外探險、「返璞歸真」旅遊熱悄然興起，當你熱衷於上述活動時，是否曾經想過，一個人或幾個人不幸在茫茫草原中迷失方向時，有沒有本領走出來呢？當你在探險中，不慎掉入深不可測的洞穴中時，在陰森可怕的環境中，在毒蛇和猛獸面前，你能不能保持鎮定的心態呢？當你乘坐的一條船在江、河、湖、海中不幸沉沒，你有沒有信心游出來呢？當你乘坐的飛機，墜入莽莽原始森林時，你有信心、有勇氣、有能力走出來嗎？當你遭遇突發的大洪水時，能不能堅持住呢？當你在野外一沒有吃、二沒有喝、三沒有藥品時，你有沒有本領找到吃的、喝的和藥品呢？當你在野外遇到意想不到的危險時，你知道如何應對嗎？如果你的回答是含糊的，那麼你就可能已經放棄了希望，放棄了生命，其結果是多麼可怕。

　　因此，從現在開始，是有意識地培養自己、鍛鍊自己，並有計劃地進行體力和心理上的訓練，還是繼續過著舒適的生活呢？有句話說「藝多不壓身」。你是多學一門手藝，選擇生存呢？還是貪圖舒適，不思進取，等到大難臨頭時，遭到淘汰呢？無疑你會選擇前者——學手藝、求生存。

　　一提起野外，一般人可能會想到溫暖的陽光、藍藍的天、白白的雲、溫和的風、滿山的綠草和牛羊、爛漫的鮮花，魚兒在水裡自由自在地游泳，鳥兒在天空中唱歌、飛翔，蝴蝶翩翩起舞，可愛的小動物在草地上盡情地玩耍……

　　其實，野外並不是人們想像的那樣，也不是在電視畫面上看到的那

麼美麗、溫和，更不是像恐怖片裡描繪的那樣，時時充滿著殺機，它既有善良的一面，也有兇殘的一面。客觀來說，它是有感情的，高興時會給你送來溫暖的陽光、充足的食物、水和治病的良藥……生氣時會給你送來嚴寒與高溫、狂風與暴雨、地動與山搖、山崩與地裂、瘟疫與疾病、寂寞與恐怖、毒蟲與野獸……

　　大自然哺育了人類，人類的祖先就是從森林裡、高山裡、海洋裡走出來的，祖先們透過艱辛的勞動和無數次的經驗與教訓，摸透了大自然的「脾氣」，具備了與大自然抗爭的本領。我們不妨循著祖先們與大自然抗爭的足跡，去探知更多的野外奧祕吧！

　　野外是不相信眼淚的，更沒有「上帝」的慈愛之心，無時無刻不在考驗著人的心理、體能與技能。有時遇到的突發情況，會令你目瞪口呆、驚慌失措，甚至精神崩潰；有時遇到的困難，可能是你一生中所有困難的總和，令你畏怯膽顫；有時遇到的傷病與痛苦，可能會令你痛不欲生……

　　然而，人終歸是萬物的主宰，原始人與天、地、洪水、雷電、猛獸對抗的精神，一代一代地融入了我們的血液。祖先們已經給予了我們許多與狂野的大自然抗爭的技能，讓我們跟隨著老祖宗們的足跡，借助現代科學知識，充分發揮聰明才智，親自去大自然中體驗與探險吧！

Part 4
尋找水

Part 5
安全行走

Part 6
宿營、休息與藏身

Part 7
不間斷的求援

Part 8
自救、互救與緊急救治

Part 9
躲避意外危險

極限野外生存知識

目錄
survival knowledge

Part 10
調適心理

Part 11
預測天氣

Part 12
收集資料

I Will Survive

極限
野外生存
知識

野外活動必備生存技能

survival knowledge

PART 1 出發前的準備

Point | 1. 研究到達目的地的路線

俗話說：「條條大路通羅馬，萬條江河歸大海。」

無論是有組織的團體旅遊、家庭旅遊，還是團體或獨自去野外探險，或是去野外做其他工作，一定都有一個明確的目的地。而到達目的地的道路有很多，有公路、水路、空路、羊腸小路、崎嶇複雜的艱難之路與無人走過的野路，究竟選擇什麼路走，是關乎出行能否順利與成功的關鍵。所以，出發前認真研究到達目的地的路線是必須要完成的工作，也是最重要的事，千萬不能馬虎。

Reserve Knowledge 儲備知識 I will Survive
you should know

其一，會看地圖。 地圖是外出活動時的「嚮導」，是到達目的地的好幫手，要學會使用。打開地圖後，先看地圖的比例尺。圖上某線段的長與其相應的實地距離之比，叫作地圖比例尺。通常，地圖使用的比例尺是1：2500、1：5000、1：10000、1：100000、 1：1000000 等，大比例尺地圖比較精細，小比例尺地圖比較概略。地圖上的方向是上北下南，左西右東。

其二，會計算距離。 道路確定前，借助地圖標注的兩點位置，用圓規或直尺直接獲得地圖上「點對點」的直線距離，而後依據地圖比例尺換算出實際距離。換算公式：實際距離 ＝ 圖上距離 ÷ 比例尺。

道路確定後，用指北針上的里程表滾動測量，先使指北針上的里程表指針對準盤內零分劃線，然後手持指北針，將里程表的滾輪放在所量線路的起點上，緩慢推動滾輪沿著地圖道路順時針轉動至終點，看指標最終停止的刻度點，查看指標在相應比例尺上所指的公里數，即為實際水準距離。

注意：地圖上計算和量得的距離均為平均距離，實地坡度較大時，還需要依據坡度修正參數進行修正計算。

其三，會計算時間。 外出一定要有時間觀念，否則可能會遇到麻煩。計算時間有三種方法，一是根據出發點到目的地的距離，按照出行方式（搭飛機、開汽車、騎自行車、騎馬、徒步、坐輪船等）計算出概略時間。二是根據出行方式，分段計算出時間，而後累加起來，確定全程時間。三是根據地形情況、天氣情況、身體情況、休息及活動安排，精確計算出行程的「停留時間」，最後合計總時間。

其四，瞭解沿途及目的地的情況。

出行路線及目的地確定後，應迅速透過各種途徑調查瞭解沿途及目的地的道路、人文、語言、信仰、禁忌、民風、民俗、水源、食物、天氣、環境、野生動物、自然災害、社會治安、醫療、疫情、流行病情、社會公共設施及服務保障狀況等，詳細程度因人而定，因行動目的而定。

野外生存專家的叮嚀

不打無準備之仗，要確保出行成功，就要對出行路線越熟悉越好，對目的地的情況掌握得越詳細越好，這是安全出行的前提，一定要認真、嚴肅地對待。

Point | 2. 精心準備物資

野外的局部地區條件艱苦，環境惡劣，氣候變化無常，各種災害、危險隨時可能發生。為確保生命安全，出發前應準備充足的物資，這是原則問題，不能太過大意。任何細微的準備不足，關鍵時刻都可能會釀成大禍。

　　有一句話說得好，細節決定成敗。有過野外求生經歷的人都認同這樣一個簡單的事實：如果不準備好藥品，可能會危及生命；如果不準備充足的飲水，可能會渴死；如果不準備足夠的食物，可能會體力不支，死於非命；如果不準備好通訊器材，可能夜間會發生意外事故；如果不準備好衣物，可能會受凍、受寒；如果不準備好通信器材、求生器材與地圖，可能會迷失方向，與外界失去聯繫，甚至走上死亡之路；如果車輛維修不好、備件不足或保養工作不及時，就等於對生命不負責任。

　　其一，衣物準備。根據外出時間、季節、路途與目的地的天氣、環境與溫度等情況，準備好合適的衣服、鞋、襪、毛巾、圍脖、口罩、手套、眼鏡等，並留出備用的衣物。

　　其二，藥品準備。除了因自身健康狀況攜帶必需的藥物外，還應準備好消炎藥、感冒藥、退燒藥、止瀉藥、助消化藥、抗過敏藥、外用止血藥、治療皮膚病的藥膏、眼藥水、清涼油、抗高原反應藥、心血管藥、氧氣袋、血壓計、急救包、繃帶、解毒藥等。

　　其三，食物與飲用水準備。根據排程，計算日消耗量，要多預備點食物與飲用水。如果有體力，還可以帶一些高熱量食物（巧克力、餅乾、速食麵、熱狗、口香糖、花生米、開心果、瓜子）和一些方便沖泡的奶粉、巧克力粉，喜歡喝茶的人要帶好茶葉。

　　其四，器材與工具準備。根據路途及目的地的情況，精心準備好照明設備、通訊設備、照相與錄影設備、地圖、指北針、防護眼鏡、帽子、遮陽傘、防雨用具、畫圖用具及寫字用具等。

　　其五，火種準備。野外需要使用火，這是安全生存下來的關鍵。應

根據外出情況，提前準備好火柴、打火機、防水拉火栓、鑽木取火手柄等，多儲備一些火源，關鍵時刻會派上用場的。

其六，救生及防禦器材準備。野外經常會發生突發狀況，人身隨時可能受到「攻擊」，因此，做好周全的防禦準備十分必要，如攜帶救生哨、喇叭、鞭炮、驅蟲劑、多功能刀、墨鏡、探杆、驅蟲粉、通用消毒粉、防護網、信號彈、火把、攀爬繩、金屬鎖扣、滑輪、急救聯繫卡、漂流瓶等。

其七，露營準備。選擇好合適的帳篷、吊床、防潮墊、蚊帳、炊具、小型過濾設備、取暖設備、機械或電子報警裝置、消毒材料等。

其八，其他物品。如果外出時間長，可準備好洗衣粉、肥皂、書、報、雜誌、答錄機等。

野外生存專家的叮嚀

出發前應根據行動計畫、路徑與可能到達的地域，結合當地的實際情況，全面準備物資。物資準備得越科學、越充足、越精細，生存安全係數就越高。

Point | 3. 心理及身體準備

野外生存不是一天兩天的事，可能是一個漫長而持久的過程，遇到的困難、挫折、失敗與痛苦難以想像，一定要有充足的心理與身體準備。

其一，心理準備。一是克服急躁心理。俗話說：「既來之，則安之。」既然在野外遇到了危險，一時半會兒無法走出來，就要使自己的心先安定

下來，明白野外生存是一個緩慢的過程，要持之以恆，更要淡定一些，不能一直想著要立刻走出野外。如果焦慮了，一旦不能走出去，就容易灰心喪氣。二是克服畏難心理。野外生存有時需要長期地堅持下去，對人來說是一個巨大的挑戰。需要面對各種危險，需要付出大量的體力，需要面對惡劣的環境，有時會遇到各種突發情況，必須克服畏難心理，抓住野外生存的本質。三是克服懶惰心理。野外生存不是別人的事，而是自己的事，如果自己不積極、主動地尋找生機，好逸惡勞，不願意付出，十分懶惰，後果將不堪設想。四是克服冒險心理。野外生存需要理性，安全第一，不能冒險，不能逞能。五是克服衝動心理。野外生存遇到的情況複雜，最重要的是心平氣和，要根據實際情況，採取適合自己的方式，千萬不能較勁，更不能衝動。六是克服恐懼心理。野外會遇到各種令人害怕的情境，要暗示自己是最勇敢的人，動物都怕人。

　　其二，身體準備。現在，很多人長期待在家（辦公室）裡，或長期開汽車、坐汽車，過著「養尊處優」的生活，身體的一些功能已經逐漸退化了，心臟、肺、腎、血管、骨骼、關節、新陳代謝功能嚴重減弱，可是自己卻難以發現隱含的問題，一旦遠行遇到危險需要長期求生，就可能增加身體各器官的負擔，造成體力嚴重透支，從而發生意外。因此，當你決定遠行，預見到可能會遇到麻煩時，就要進行身體準備了，這是個原則問題。遠行前要到醫院進行體檢，要對心臟、大腦、血管、肺活量、腎臟、血壓、骨骼、關節等情況心中有數，認真聽完醫生的建議後，再決定遠行的目的地、道路、速度、時間、距離、強度與方式，不要嫌麻煩。

> **野外生存專家的叮嚀**
>
> 　　野外生存需要持久地面對難以想像的困難與險阻，對人的意志品質與身體素質是個嚴峻的考驗，一定要有充分的心理與身體準備。

PART

2 快速判斷方向

當你兩手空空地處在莽莽的原始森林中，舉目無親時；當你在淒慘的空難或海難中奇蹟般地存活下來時；旅行中，當你不慎走失時；當你在探險途中，被迫在廣闊的沙漠、戈壁灘、叢林、雪地、海洋、沼澤、高山、江湖、大河中逃生時，都離不開一個「走」字。

走誰都會，但是朝什麼方向走就有學問了。是生是死，由你自己邁腳的瞬間決定。

遇到危險後，有人想往南走，走了幾天之後，卻發現是西，結果食物沒有了，水沒有了，疾病來了，失望、懊悔、恐懼、死亡臨近⋯⋯

為什麼會出現這樣亂走的情況呢？歸根究柢是沒有掌握野外判斷方向的技能。由此可以看出，掌握野外判斷方向的技能是多麼重要。

事例重播
· replay ·

前年八月初，兩個喜歡攝影的年輕人相約進入深山攝影，途中遇到暴雨，土石流把道路堵住了，前進與後退的道路均十分危險。

兩個人看著周圍的情況，十分恐慌，於是盲目地鑽入深山裡，此時，天完全黑下來了，道路難辨，烏雲密布，他們越走越遠離出山口（南），最終迷失了方向，朝西走下去了，

陷入荒山中。經過六天六夜的盲目逃生，沒有一點外援，他們耗掉了全部的體能，生命到了極限，最後因絕望、斷水、斷食、寒冷，帶著遺憾離開了人世。

迷失方向後，東、南、西、北，要朝哪個方向走呢？方向對了，生的希望就大一些；方向錯了，死的可能性就大了。

野外方向是生與死的一道門檻，抬腿的一 那，一定要三思而後行，因為大自然有時是無情的，走向哪裡，已經決定了生與死。以下幾點是必須牢記的。

一是方向不明不亂走。

二是危及生命的情況在眼前時，立刻走，無論方向正確與否，先離開危險地域再談方向問題。

三是保持理智與理性，不要匆忙判斷方向是一種生存的技能，切勿急躁與慌亂，良好的心理素質是關鍵。要具備這個能力。

四是不能只靠一個辦法判斷方向，應該綜合判斷方向。

Point | 1. 抬頭問太陽

萬物生長靠太陽，沒有太陽一切都無從談起，太陽不僅能給我們溫暖，使太陽系運轉正常，同時更是人們心中的生命「指北針」。

立秋這天，王女士一家三口去野外玩，他們從東邊進入了一處山脈。中午休息時，15歲的兒子睡不著覺，發現了一隻漂亮的蝴蝶，並獨自追進了一條深不可測的峽谷裡。半小時後，父母醒來發現兒子不見了，心急如焚，四處尋找，循著

孩子踩雜草的腳印進了峽谷。五個小時後，天完全黑了，他們終於在一個山凹處看見了昏迷中的兒子，於是立刻對孩子進行急救，孩子終於醒了過來。

此時，看著漆黑的峽谷，王女士、孩子都害怕了，著急往回走。父親很冷靜，他知道在莽莽的群山中，邁好第一步是成功走出去的關鍵，他十分鎮靜，安撫妻子和孩子，建議他們原地休息，判斷好方向後，明天清晨再走。

第二天早晨，父親爬到山谷的高處，尋找太陽升起的方向，準確地判斷了往東的方向，經過一天的長途跋涉，帶著全家人成功逃生。如果父親沒有掌握野外生存知識，東走一天，西走一天，胡亂瞎走，就會耗費掉大量體力，從而陷入被動。

蝴蝶，等等我！

儲備知識 Reserve Knowledge you should know | I will Survive

幾千年來，勤勞聰明的人們已經有了一個習慣說法，「東方升起紅太陽，日落於西山，亙古不變。」

只要有太陽，就能戰勝危險，勇敢地活下去。

野外生存專家的叮嚀

沒有太陽就沒有生命，看見了太陽，就看到了生的希望。野外迷失方向時，不要灰心喪氣，要始終暗示自己，只要有太陽，就能戰勝危險，勇敢地活下去。

其實，根據現代天文測算，一年中只有兩天時間太陽真正是從東方升

起，由西方落下，即春分與秋分這兩天。其餘的每一天，太陽都不是從正東升起，由正西落下的。

　　大體上來說，春天與秋天太陽從東方升起，落於西方；夏天太陽出於東北，落於西北；冬天太陽出於東南，落於西南。透過太陽大致的升起與降落的方向，就可以粗略地判斷東、南、西、北了。

Point | 2. 手錶成了指北針

　　手錶不僅能顯示時間，使人有時間概念，關鍵時候還能指示方向，它與太陽都能成為你生命中的「貴人」。

事例重播
· replay ·

　　去年暑假，兩個年輕人騎自行車遠行，一直騎進了群山之中，後來在崎嶇的山谷中無法騎了，於是，他們背著背包步行了 20 多公里。

　　突然，烏雲飄來，雷電交加，大雨飄潑，把崎嶇的山路沖毀了。兩人扔下背包，逃到岩石後面。最後，雨終於停了，但地貌全變了，無法辨別方向，於是兩人盲目地朝後走，摔倒了無數次，乾糧和水全丟了，懸崖擋住了前進的路，他們只好重新找路，這時，黑夜降臨了，饑餓、乾渴、恐懼、孤獨、悲傷、絕望……

　　第二天早晨，太陽緩緩地出來了，由於凍、餓、嚇，兩人靠在一塊大石頭旁，處於昏迷狀態，情況萬分危急。後來，一位攝影師發現了他們，立刻幫他們包紮、止血、生火取暖，使他們得到了救援。攝影師準備繼續前進，建議他們立刻返回，但他們不知道方向，不敢邁腳走，就請求攝影師指明方向。

　　攝影師看著他們兩人手腕上的機械手錶，又看看太陽，抬起他們的手腕，露出機械手錶，疑惑地說：「怎麼？你們帶著『指北針』，卻找不到方向，難道來

野外玩之前沒有做功課嗎？手錶和太陽就是精確的指北針，會告訴你們方向。」

　　兩人羞愧地紅著臉，央求攝影師指教。攝影師示意他們把手錶摘下，平放在手上，根據太陽光線的角度，很快找到了北方，而後確定了東、南、西方向。按照手錶指示的方向，兩人經過一天的行走，找到了自行車，找到了旅館與醫院，補充了食物與水，並治療了傷口，最終脫離了險境。

儲備知識

有野外生存常識的人都知道，一般情況下，早上 6 點的太陽在東方，中午 12 點的太陽在南部，下午 6 點的太陽在西方。

　　在野外活動時，最好帶機械手錶，其意義非常重大。只要有手錶、有指針，白天又有太陽時，「指北針」就有了。

　　方法是：將手錶摘下來，平放在手掌上，也可平放在地上，把手錶的時間折半，轉動手錶，把折半後的時間對準太陽，錶盤 12 指的就是北方。

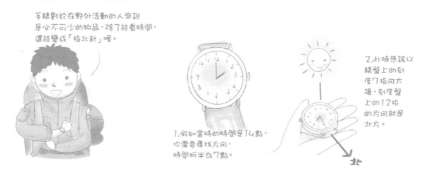

手錶對於在野外活動的人來說是必不可少的物品，除了能看時間，還能變成「指北針」喔。

1.假如當時的時間是14點，你需要尋找方向，時間折半為7點。

2.此時應該以錶盤上的刻度7指向太陽，刻度盤上的12指的方向就是北方。

北

　　例如：假如當時的時間是 14 點，時間折半後為 7 點，此時應該將錶盤上的刻度 7 指向太陽，刻度盤上的 12 指的方向就是北方。

為了使方向精確一些，可以找來一個細直的針（樹枝、火柴棍），豎立在時間折半的點上，慢慢轉動手錶，使針影透過錶盤中心。這時，錶盤中心與 12 點的延長方向即為北方。

需要說明的一個問題是，野外利用手錶與太陽判斷方向只是粗略判斷，因為單憑肉眼觀察，太陽與地球的相對位置，手錶本身就存在著偏差，如果需要精確定位方向，還是需要標準的地圖與指北針。

野外生存專家的叮嚀

手錶不僅會告訴你時間，還能幫助你指明方向。在你寂寞時，聽聽手錶的滴答聲，會給你很多安慰與遐想，令你眼前一亮，想出許多生存的高招。但如果需要精確定位方向，還是需要標準的地圖與指北針。

Point | 3. 月亮瞭解你的心

月亮與地球有著密切的關係，其運行規律、角度、位置和形狀都與地球的轉動有關，是天然的指北針。

連假期間，36 歲的張經理與妻子一起開著越野車回山上老家探望親人。為了趕時間，他們趕夜路，一直朝西行駛，在一個公路的岔路口開錯了方向，足足有 6 個小時在漆黑的荒野中奔馳，且不慎翻進了 2 公尺多高的崖壁下，汽車著火了，他們全身是血，僥倖爬出了汽車。看著燃燒的汽車，夫妻兩人剛開始還沒有感覺害怕，後來聽到淒慘的動物叫聲，兩人才知道怕了，妻子哭得像個淚人兒，丈夫從驚恐中鎮定下來後，抬頭看見了明亮的月亮，安慰妻子不要害怕，告訴妻子山

上的家在西邊，只要找到西邊，朝西走就能活下去。

妻子哭泣著說：「車裡的地圖燒了，什麼都沒了，怎麼找啊，我們死定了，怎麼辦啊？」

丈夫看著月亮，思考著，胸有成竹地說：「月亮已經告訴我們西邊的方向了。」說著，丈夫拉著妻子的手，邊走邊看月亮在天空中的位置，方向始終沒有出現差錯，第二天早上，二人安全地走出山谷，看見了一個冒著炊煙的村莊，異常興奮，成功的得到了村民的救援。

儲備知識

月亮是人類最好的朋友，與人類的生活密切相關。美麗的月亮是地球的衛星，始終圍繞著地球轉，像一個忠實的衛兵保護著地球，是人們心中的燈塔，千古不變。

經過幾千年的摸索與觀察，勤勞聰明的人們很早就對月亮有了非常深入的研究，總結出了月亮升起、落下、滿月、上下弦月與地球方向之間的關係。

通常上弦月時，晚上 6 點月亮在南邊，晚上 12 點在西邊；滿月時，晚上 6 點在東邊，晚上 12 點在南邊；下弦月時，晚上 12 點在東邊，次日早上 6 點在南邊。

野外生存專家的叮嚀

仰頭看著美麗的月亮，會令人的智慧火花迸發出來。當你恐懼時，看看它；當你傷心時，和它說說話；當你找不前進的方向時，就大膽向它要答案。

Point | 4. 星星是人類最忠實的朋友

　　星星自古以來就是人們的希望，古代神話中許多勇敢的神，被人們比喻為星星。危急時刻，當找不到方向的時候，抬頭看看星星，也許就會想到神話裡的神。

事例重播 · replay ·

　　清明節，馬太太開車帶孩子從北部回南部老家掃墓，6個小時後汽車開出高速路下了鄉間小路，此時，天色已暗，由於當地的施工建設，以前的路全變了。

　　馬太太打開遠光燈，憑著以前的記憶亂開，1個小時後，車子又回到了原點。她又開車繼續前進，1個多小時後，車依然回到了原點，她有些慌亂了，加緊油門繼續開，半個小時後車子還是轉回來了，她停下車，自言自語地說：「難道是鬼打牆了？怎麼回事，下了高速往南走20公里就應該到家了，南邊在哪裡呢？」

　　看著完全陌生的地形，在漆黑的曠野中，她與孩子開始焦慮起來了，打手機又沒有訊號，當下腦袋瓜一片空白，母子倆抱在一起哭了起來。哭著哭著，她仰起頭突然看見了閃閃發光的北斗七星，立刻找到北斗七星的大勺子，按照勺子的方向，找到了北邊，又迅速的確定了南邊，於是加緊油門，打開遠光燈，開了出去，30分鐘後，終於看到了自己故鄉的村落，頓時百感交集，熱淚盈眶。

找到了北極星，也就找到了北方，看那顆星就是北極星。

Point | 5. 植物是天然的指路者

野外迷失方向，只要能看到植物，就有了希望。植物的綠色代表了希望與生命，相信植物會幫助你，用它特有的語言與你對話，指引你方向。

　　退休的王老師喜歡收藏石頭、樹根，去年夏天的一個週末，他獨自進深山挖樹根、找奇石，意外發現了許多奇特的石頭，便不知不覺中進入深山老林中。往回走的時候，天完全黑了下來，烏雲遮蔽了月亮與星星，但他沒有慌張，鎮定自若，穿上雨衣，打開應急手電筒，來到一塊岩石下避雨，同時積極尋找粗壯的斷樹，觀察樹幹的年輪、樹皮、枝葉，粗略判斷出方向，經過一天的艱難行走，最後安全地回到了家。

　　野外迷失方向後，如果當時沒有手錶，也沒有太陽、月亮與星星，此時千萬不要著急，要保持鎮定，積極思考，觀察有沒有植物（大樹）。野外有些植物受陽光照射的影響，自然形成了某些奇特的特徵。

　　緊急情況下，可以把一棵獨立樹砍倒，觀察樹

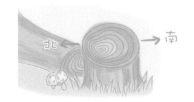

的年輪，年輪間隔大的一邊是南邊，間隔小的一邊是北邊。如果樹砍不倒，可以觀察樹的枝葉，枝葉茂盛、生長繁密、營養飽滿、很有光澤的一邊是南邊；枝葉稀疏、光澤差的一邊是北邊。還可以觀察樹皮，樹皮能比較準確地反映方向，樹皮粗糙、顏色暗淡的一邊是北邊；樹皮光滑、有光澤的一邊是南邊。

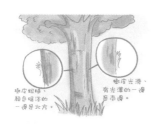

樹皮粗糙、
顏色暗淡的
一邊是北方。

樹皮光滑、
有光澤的一邊
是南邊。

野外生存專家的叮嚀

野外的很多植物都有「方向感」，天生就能指引天穹的方向，只要仔細觀察，總能找出規律，為你指出前進的方向。

另外，一些植物（向日葵、蘆薈、狗尾巴花等）對太陽非常敏感，主要是植物具有 「趨光性」的結果。它們的頭總是朝著太陽的方向生長。

Point | 6. 建築物裡有玄機

房屋與廟宇是人類居住與活動的場所，凝聚了人們的智慧。其實，它們就是地球上的固定指北針，只要你仔細觀察，充分考慮到陽光、取暖、風、安全等因素，就能發現其中許多玄妙的東西，這些東西都與方向有著或多或少的聯繫。

事例重播
· replay ·

一年秋天，兩個背包客徒步尋找古代絲綢之路。他們按照古代地圖與地志穿越甘肅、青海地域時，突然遇到沙塵暴，迷失了方向，身體多處受傷，補給也失

去了一大半，被迫返回。沙塵暴把整個地區的標的物全部摧毀了，找不到標的物，判斷方向就成了大問題。

他們只知道回家的大致方向是南邊，只要朝南走就能回到自己的家。於是四處尋找，由於沒有任何標的物，過了很久也無法確定哪個方向是南邊。正當他們焦急萬分的時候，一個騎駱駝的探險者經過這裡，兩個背包客急忙詢問哪裡是南邊，探險者揮舞著鞭子，指出了南邊。

原來，探險者也遇到了沙塵暴，開始也找不到方向，後來他在一堆鬆散的沙丘處發現了一間被沙子掩埋的居民房屋，他驚喜萬分，挖出房屋，看到了門、窗與灶台的開口方向，根據這個意外線索，終於大致判斷出了南邊。

儲備知識 I will Survive

在中國大陸的廣大地區，由於傳統的生活習慣，多數房屋是坐北朝南的，為了讓居室採光最大化，保暖性能最佳，門、窗的開口一般朝南，或東南。

為了最大限度地發揮火的功效，家庭壘起的炊灶，其開口一般朝南、東，主要是害怕北風、西風大，把灶火吹滅。

野外仔細觀察寺廟、道觀、教堂，很快就能找到規律，大門、窗戶一般朝南或東。

在中國五千年的歷史中，老百姓受南北軸線與風水觀影響至深，所以，普通的建築物一般坐北朝南。

野外生存專家的叮嚀

建築物裡的學問很大，要處處留心，因為建築物不僅包含著建築、藝術、技巧、結構、美學、力學、光學知識，還包含著傳統文化與宇宙的奧祕。

Point | 7. 地物是最古老的方向儀

　　大地是最無私、最偉大、最寬廣的，它總是希望人們生活得更美好，總能為人類提供豐足的食物，是生命的載體。當人身在野外陷入危險境地時，無論在多麼緊急的關頭，都不要喪失信心，只要腳踩著大地，聞著土地的清香，想想大地母親的愛，肯定會令你精神振奮、勇氣倍增，找到生命的方向。

　　一名年輕人在開荒時，拿著鋤頭，追趕一隻向北逃竄的兔子，一口氣朝北追了10多公里，陷入莽莽的原始叢林中。

　　當他抓到兔子後，自己也迷失了方向，看不見太陽，到處都是陰森的原始叢林。冷靜片刻之後，他環視著周圍冰冷、堅硬的土丘，高舉鋤頭，挖掘眼前的一處土丘。

　　幾個小時後，透過觀察土丘0.5公尺深處的土質情況，準確地判斷出了南與北，然後按照預定方向，克服了難以想像的困難，兩天後終於成功走出了叢林。

　　在野外，如果不能借助明顯的地標判斷方向，不要著急，可以利用突出的表面物體來判斷。因為地表物體受到陽光、環境、溫度的影響，會顯現出某些與方向有關的特徵，而且十分有規律。

野外生存專家的叮嚀

　　地物是人類最可靠的朋友，很多地物與宇宙變化規律有著密切的關係，能以獨特的方式顯示出方向，而如何觀察就全憑你的慧眼了。

如土丘、土堆、土堤、獨立岩石等，南邊青草茂盛，乾燥明亮，冬季積雪融化得快；北邊陰濕、濕氣大，有的還生有青苔，冬季積雪融化得慢。

仔細觀察，在無積雪的情況下，冬季的土丘，其淺表深 0.5 公尺左右的土質情況是，南邊土質鬆軟、濕度與溫度適中，北邊土層凍硬，並帶有冰碴。

Point | 8. 動物具備特殊的本能

野外迷失方向後，當感到絕望的時候，要鎮定，多想想動物，看看動物是怎樣在惡劣的環境中生存的，可能就有答案了，東南西北立刻就會呈現在你眼前。

事例重播
replay

剛過立秋，兩個閨密徒步去野外拍攝風景，由東向西走了 6 公里後，發現了一處人間祕境，兩人拍得入了迷，沿著羊腸小徑走了 30 多公里，進入了山高林密的荒野之中。當天色逐漸暗下來後，兩人忽然感到了恐懼，她們觀察著周圍的地形，荒涼而複雜，時不時還能聽到烏鴉的淒涼叫聲。

兩人在山谷裡繞來繞去，繞了無數個圈，就是繞不出去，手機沒有訊號，沒有帶多少食物和水，保暖衣物也沒有準備充足，水很快就沒有了，她們兩人凍得瑟瑟發抖。

忽然，她們聽到了幾隻喜鵲在叫，看著快樂的喜鵲各自鑽進巢穴，其中一人立刻想起了小時候奶奶講的一個民間流傳的歌謠—「喜鵲吱吱叫，好事就來到；出門頭向東，回家頭朝西。」

兩人立刻找到了東西方向，而後採取直線延長標定法，確定了東邊的一棵獨

立樹為標的物，堅定信念，一直朝著獨立樹走，遇山爬山，遇河涉水，不拐彎，一直走下去，最後克服重重險峻，終於見到了公路，平安回到了家。

儲備知識
Reserve Knowledge
you should know
I will Survive

　　許多動物超強的記憶力是人類不能比擬的，牠們對於方向的辨認非常敏感、準確，在牠們的腦子裡已經形成了固定的磁場定位系統，比儀器還精確。

　　如信鴿可憑著記憶飛行數千公里，準確無誤地回到家。

　　大雁飛行的方向極有規律，秋季往南飛，春季往北飛。

　　螞蟻有獨特的生存方式，牠們的洞口一般朝南邊開。

　　蠍子很狡詐，隱蔽性好，牠的洞口一般朝北邊開。

　　喜鵲的窩，開口方向一般朝東。

　　蝙蝠夜間飛出去捕食，黎明前能準確地飛回洞穴。

　　優良的馬跑出去幾百公里後，終能安然無恙地跑回來。

我們的家一般面向南方。

野外生存專家的叮嚀

　　千萬不要小看動物，在某些事情最上，特別是在惡劣的生存環境中，動物其實是人類的老師，而且當之無愧。

Point | 9. 天氣裡隱含著方向標

天氣預示著地球的季節變化、方向變化、氣溫變化，自地球形成以來，經過無數次的地殼運動，天氣的變化與地球的轉動角度已經形成了規律。聰明的人們已經掌握了很多天氣與方向的變化規律，只要留心觀察，自然界中，風也能幫助我們判斷方向。

事例重播
·replay·

張叔叔退休在家，喜歡上了中藥養生，天天看中藥書籍。立秋這天晚上，他看了一個電視節目，知道有一種野菜不僅營養豐富，而且能治病。第二天早上，天還沒有完全亮，他就出門去了北郊的荒山中尋找野菜，荒山中野菜很多，張叔叔找了很多種，十分興奮。後來，他恰好遇到一位採藥人，得知山谷裡有很多珍貴的草藥，他沒有多想，翻了三道山谷，找到了幾種中草藥，正當他高興的時候，一陣狂風夾雜著烏雲刮過來了，頓時昏天黑地，眼前兩公尺的道路都看不清楚了。

半小時後，烏雲沒有了，可是局部的山體滑坡把地貌改變了，很難辨別東南西北，他停下來尋找南邊，找不到，不敢輕易邁腳走，忽然，他看見半空中一些樹葉被風吹得飄移著，他立刻順著樹葉飄移方向的反方向走，5個小時後回到了公路上，徹底安全了。原來，張叔叔喜歡看書，通曉天文、地理知識。他知道在當地的秋季，風多為南風，樹葉飄移的方向就是北邊，那麼，相反的方向就是南邊了。

根據一些有規律的天氣，能粗略地判斷方向。如中國大陸的大部分地區，冬季刮的風，大多數是西北風，夏季與秋季的風則多是南風與東風。

在野外可以觀察物體表面，如木質的柱架，其迎風面顏色深黑，容易腐壞，而懸崖及石頭的迎風面較為光滑。採取這個方法判斷方向，需要提前做功課，知曉當地的盛行風向，這在沙漠、山區、叢林地區尤為重要。

另外，風是塑造沙漠表面形態的重要因素，在單風向地區一般以新月形沙丘及沙丘鏈為主。沙丘和沙壟的迎風面，坡度較緩；背風面，坡度較陡。

在中國大陸西北地方，由於盛行西北風，沙丘一般形成西北向東南走向。沙丘西北面坡度小，沙質較硬，東南面坡度大，沙質鬆軟。在西北風的作用下，沙漠地區的植物，如野蒿子草、野蔥、野韭菜、紅柳、梭梭柴、駱駝刺等往東南邊方向傾斜。冬季在枯草附近往往形成許多小雪壟、沙壟，其頭部大尾部小，頭部所指的方向就是西北方向。

熟悉風的人都知道這樣一個淺顯的道理：風向會因地區和季節的不同而異，不能千篇一律地判定風向。因此，根據風向特徵判定東南西北，需要做功課，熟知當地的地志、氣象志，瞭解當地的四季盛行風向，以便得出正確的判斷。

> **野外生存專家的叮嚀**
>
> 風能指示方向，要注意，在具有多種風向而風力又大致相似的地區，會出現複雜的地物堆積物，在此地區判定方向較為複雜，應參考日月和星辰來綜合判定。

Point | 10. 民間諺語最直接

幾千年來，我們的祖先透過不斷地積累與親身體驗，總結出了許多簡單、實用的關於方向的諺語，這些民間諺語對於在野外及時、準確地判定方向，確保你順利地生存下來，極有現實意義。

事例重播
· replay ·

　　清明節，兩個年輕的女孩去郊外踏青。他們騎著自行車往北走，當天有二級風，迎面吹得她們騎車很吃力，翻了幾個山嶺以後，累得上氣不接下氣，於是決定走近路順風下去。她們選擇了一條小路，但路面顛簸得厲害，不幸自行車輪胎被刺破了，於是只好徒步前進，後來又遇到了落石。為躲避落石襲擊，她們被迫走入山谷，亂走了7個小時後，來到了一個老墳墓區旁邊，老墳裡的棺材拆了，骷髏、骨頭散落著，兩人十分恐懼。正當她們絕望的時候，意外在一塊墓碑的背面發現了一行字，兩人互相鼓勵著靠近一看，原來寫著：清明五里迎風來，順風遠離故人還。這兩個年輕的女孩很聰明，立刻回憶起一句民間諺語「清明北風依舊，寒意不減冬至。」意思是清明前後，刮的風依然是北風，只要觀察風向，就能找到東南西北。兩人立刻爬上山頂，觀察風向，找到了南邊，4個小時後安全到達了村莊。

儲備知識　I will Survive

　　民間諺語是老百姓長期積累的寶貴財富，一般能幫你簡易的辨別方向，這對野外遇到危險、迷失方向的人來說意義重大。平時，只有注意收集、整理、消化、實踐、總結，才能運用自如。

　　我們常常聽到的主要諺語有：「寒冬臘月，北風呼嘯似剪刀」；「盛夏東風暑熱天，勞動流汗正當時」；

野外生存專家的叮嚀

　　野外判斷方向，需要綜合判斷，有時只採用一種方法，也可能出現失誤。應該反覆對照、比較、鑑別，力求「複合式」判斷，直到真正判斷準確為止。

「七九大雁南邊來，立秋前後雁南行」；「冬天風從西北來，夏天風從東南來」；「太陽由東海出，從西山落」；「喜鵲出門頭朝東叫，回家尾巴對著東搖」；「向日葵東南西三面轉，沒有太陽一樣轉」。

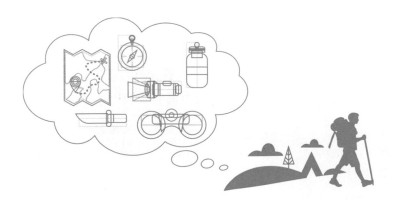

I Will Survive

極限
野外生存
知識

野外活動必備生存技能

PART

3 尋找食物

　　民以食為天，沒有食物，再強壯的人也會倒下去。原始人能堅強、持久地活下來，並且使人類繁衍、發展壯大，除了勞動以外，另外一個重要原因就是會尋找食物，這是最基本的宇宙生存法則。

　　我們仔細想一想，原始人在極其惡劣的環境中，靠著雙手與粗糙的工具，捕獵、採摘、挖掘、馴養、種植、辨別毒與非毒，樣樣精通，不能不說是一個偉大的生存奇蹟。

　　現在，人們的生活條件好了，平時過著安逸的生活，沒有像魯濱遜一樣的經歷。如果你也做一次「魯濱遜」，充分體驗一下野外生活，你就會知道一個嚴酷的事實：野外除了有陽光、流水、花草和白雲以外，其實到處都充滿著危險，尤其是食物來源問題，要想安全、順利地生存下去，最關鍵的是解決好吃的問題。

　　提到吃，就要有食物來源，野外尋找食物並非容易之事。植物茂密的地方，看似食物很多，但是仔細尋找後，你會發現有些食物是有毒的，吃了就會喪命；有些食物是帶有病菌的，吃了就會得病；有些食物是有藥性的，吃了就可能導致意外發生，因此，努力學會發現食物、辨別食物是當務之急，應掌握這個本領。

　　人們透過千百年來的親身歷練，掌握了很多野外尋找食物的方法，已經熟知了各種食物的毒性辨別方法，現代人要好好學習，懂得越多越好。

　　去年夏天，兩個年輕人開車進入偏遠的山區，他們一路開入了沒有人煙的山路，在一個岔路口，汽車翻車了，他們倉皇逃出汽車，徒步求生。由於沒有準備食物，他們餓著肚子毫無方向的摸索前進，也因此偏離了方向60多公里，三天在荒野中打轉，餓得實在走不動了，躺在地上奄奄一息。肚子餓，兩人卻不知道尋找食物，其實，周圍的草地裡都是食物，如蚯蚓、地鱉、野菜、螞蟻、蜻蜓、柳樹嫩葉等。

第四天，兩人幾乎是躺著等死了，就在他們絕望的時刻，忽然聽到呼叫聲，原來他們意外遇到了一隊地質勘探人員，僥倖得救了。

兩人清醒後，地質隊員告訴他們，野外尋找食物是人的天性，老祖宗的基因裡就有，千萬不能遺忘。

其實，他們周圍的草地裡都是食物，如蚯蚓、地蠶、野菜、螞蟻、蜻蜓、柳樹嫩葉等。

儲備知識 Reserve Knowledge you should know | I will Survive

在野外活動中，決定生與死的事很多，有些是短暫的事，有些是長期的事，不能太過大意。吃的問題是一定要解決的，而且是長期的大事，一定要從現在開始主動學習，掌握野外獲取食物的方法（水中、天上、地下、地上、草地裡、樹上、山上、岩石中、洞穴裡等），瞭解每種食物的營養成分與加工方法，以確保營養的充分吸收，如此在野外遇到危險時才能生存下來。

> **野外生存專家的叮嚀**
>
> 野外能否尋找到食物是存亡的關鍵，若不能找到半點水分，最終要吃大虧。

Point | 1. 食物的重要性

在野外遇到危險以後，一旦需要長期生存，或臨時居住時，就一定要認真對待食物問題，根據當時所處的環境及地區的實際情況，積極、主動的尋找食物、保存食物、儲備食物，千萬馬虎不得。

小芳接受了一個緊急任務，為了趕進度，只好天天把自己關在編輯室裡，每天吃餅乾和速食麵，幾乎半個月沒有吃蔬菜、水果，營養嚴重匱乏。從第9天開始，她刷牙時牙齒流血，全身無力，臉色蒼白，思維遲鈍，嗜睡，容易掉頭髮，皮膚癢癢的很難受，工作效率低，經常把片子修剪錯。她很焦急，強打精神熬夜工作，結果越急越出錯，最後竟然視力模糊，昏厥在編輯台前。

去醫院看醫生，經過化驗檢查，發現很多血液標準值不合格，嚴重缺乏維生素，醫生立刻安排她住院，幫她補充維生素，告訴她要持續每天吃500公克的蔬菜（5種左右），100公克的新鮮水果（2種左右），2～3兩鮮肉（魚），1顆雞蛋，適量的豆製品、海產、五穀雜糧，以補充流失的營養，葷素搭配。

1. 認識維持生命的食品與營養的重要性。 人體的組成部分既複雜又嚴密，身體內含有水分 55% ～ 67%，蛋白質調整間距 15% ～ 18%，脂類 10% ～ 15%，無機鹽 3% ～ 4%，糖類 1% ～ 2%，還有微量維持生命所必需的其他有機物，這些物質，再加上維生素，就是人體必需的營養素。營養素

是人體絕對不能缺少的物質，人們現在已知的營養素有 40 多種，共 6 大類，它們主要是從食物中獲得。

2. 新陳代謝無時無刻不在進行著。 人體時時刻刻都在進行著新陳代謝，每秒都有細胞死亡、發育與生長，所以，隨時都會消耗掉許多營養，需要及時從外界補充進來，以維持身體的需要。

3. 明白野外食物多樣性的重要意義。 維生素是維持生命最基本的物質，野外食物匱乏，如果長時間攝入不足，就會造成體內營養物質失衡，新陳代謝異常，器官出現衰竭、病變，導致生病、虛弱乃至死亡。因此，在野外要盡可能多尋找不同種類的食物，單一的食物很難維持身體營養的長期需求。

4. 小心維生素缺乏。 人類發現的維生素有將近 20 種（A、B、C、D、E、K 等），缺少了其中的任何一種對人體都有危害。維生素 C 對保持毛細血管的健康有重要作用，它對預防壞血病有著特殊的功效。缺乏時，人體的免疫能力就會下降，發生壞血病。B群維生素是生物氧化、能量代謝過程中的一種組成成分，缺乏時，皮膚就會潰爛，發炎。人體缺乏維生素 A 時，視紫質無法形成，所以在黑暗中就看不見東西。野外由於沒有固定的食物來源，營養幾乎無法維持，因此要盡可能多吃雜食，不要挑三揀四。要適應惡劣環境，勇敢地吃以前連看都不敢看的食物，以確保體內所需要的營養物質。

> **野外生存專家的叮嚀**
>
> 野外的食物攝取是大事，要預先有獲得食物的方案。如果儲備的食物有限，就要學會分配食物，計算出日期、最低進食標準，確保維持最長生命時間。

Point | 2. 草本食物

　　野外遇到危險需要長期生存時，要考慮採集草本植物來吃。野菜是家喻戶曉的食物。在炎熱的夏天幾乎到處都能看到能吃的野菜。野菜營養價值高，有些野菜中含有大量的蛋白質、維生素、核黃素、脂肪、氨基酸、糖分、澱粉、礦物質（鐵、鈣、磷、鋅、鈉）、胡蘿蔔素。野外生存時，最可靠、最方便、最安全、最多、最容易得到的食物就是野菜。如果你有遠行計畫，出發前做點有關野菜的功課，關鍵時候就能派上用場。

事例重播
· replay ·

　　「三伏天」裡，兩個喜歡蟋蟀的中年人相約進山抓蟋蟀。進山後，他們發現一條高 600 多公尺、寬不足 2 公尺的山谷。山谷裡叢林雜亂，蟋蟀叫得特別高興，兩人一前一後地鑽進山谷，抓了幾十隻蟋蟀。忽然，有兩隻野兔子在山谷上方追逐亂跑、亂跳，把已經風化的岩石震倒了，頃刻間引發了山體滑坡，把山谷出口堵死了。

　　兩人回家心切，冒著再次山體滑坡的危險強行往山谷外走，可是碎山石滑落得很厲害，情況萬分危急，兩人決定不出來了，但也不能坐以待斃，於是繼續朝山谷深處走。

　　家人等了 12 天，始終沒有他們的音訊，以為他們已經死了，兩人卻精力十足地站到了家人眼前。原來，他們在山谷的雜草叢裡，發現了大量的野菜、山土豆、鬼子薑、向日葵等，每天邊走邊吃。

　　有過野外生存經驗的人都知道，許多草本植物是人類天然的「糧食倉庫」，要努力學會辨別能力，才能提高生存能力。

　　根據統計野菜的品種多達 200 餘種。人類吃野菜的歷史十分長久，可追溯至原始時期。據史料記載，在黃帝和炎帝時代，有 18 種野菜成為了人們固定的食物。商朝時期，已經有了近 30 種野菜的食譜。到了唐朝，人們已經發現了 120 餘種野菜，還出現了野菜家種。

　　野外的草叢裡、河溝旁、灌木叢中、森林中、沼澤地、山坡上、岩石旁，有許多綠色的野菜，只要有眼力，就能發現它們。

　　現在人們提倡綠色食品、環保食品，野菜正是這樣的食品，不僅好吃，而且營養豐富，沒有任何污染，有的野菜還有防病治病的功能。下面介紹幾種常見的野菜。

其一，七七菜

　　七七菜野外最為多見，它的環境適應能力極強，生命力旺盛。一般生長在野外的草地裡、山坡上、土堆與鄉村的泥土路旁，池塘附近也很多。新鮮的七七菜中含有大量的蛋白質、脂肪、糖、胡蘿蔔素、維生素 C、氨基酸等營養物質。七七菜的根、莖、葉均可食用。七七菜的最佳生長期是 4～9 月，嫩葉適用各種煮法，或做成酸菜，或與粥同煮吃，也可以用開水煮熟後，涼拌吃。

　　七七菜含刺槐　、芸香　、原兒茶酸、咖啡酸、氯原酸、生物鹼、抑　，性涼，

　　味甘、苦，有涼血止血、祛瘀消腫的功能。用於衄血、吐血、尿血、

便血、崩漏下血、外傷出血、癰腫瘡毒。野外活動時如果不小心劃破了皮，流了血，可以將七七菜葉揉碎擠汁，滴於患處，有止血消炎的作用。該菜稍微有苦味，有通下的藥用功能，一次不宜多吃，否則會導致腹瀉。大便乾燥者可常吃。

其二，苦苣菜

苦苣菜在荒山、樹林、灌木叢、沼澤地裡隨處可見，生命力極強，在野外是人類可靠的食物。每 100 公克苦苣菜中含有蛋白質 3%、脂肪 2%、糖 2%、胡蘿蔔素 1%、維生素 C 1%、水 86%，其他 5%。野外斷糧時，苦苣菜不僅能果腹，還能補充人體所需的維生素，是「救命菜」。

該菜屬涼性物質，有清熱解毒之功效。盛夏常常吃它，可健脾胃、降低血壓，還有預防中暑的功效。該菜有一定的苦味，有時苦得發澀，最好採摘嫩芽來吃，用開水燙過後，再用清水泡 1 ～ 2 個小時，目的是將苦味除去。吃法可涼拌、蒸或炒，緊急情況下可以直接採摘嫩芽吃。

其三，馬齒莧（豬母乳）

馬齒莧在山川、峽谷、河渠邊、田野裡隨處可見，可以說它不受環境的影響，生命力極強，生長時間長。該菜的營養價值較高，含有 10 餘種營養物質（蛋白質、脂肪、胡蘿蔔素、維生素 C、鈣、鐵、磷、鋅等）。

該菜最大的特點是充饑效果好，還有極高的藥用價值。能治療急慢性痢疾、清熱解表。如將葉、莖、根搗碎後，塗在膿腫處，可以消腫、止痛。生吃、涼拌、蒸吃均可。常吃此菜，還有降血脂的作用。

採摘的最佳時間是 4 ～ 10 月，有的地區可以延長至 11 月。

其四，掃帚菜

掃帚菜生長在山間灌木林的雜草地裡，荒山上、河溝旁、峽谷裡、湖邊、河流邊都能見到它的影子，生命力極強。掃帚菜含有蛋白質、脂肪、維生素 C、胡蘿蔔素等多種營養素，還含有少量的礦物質，是上天賞賜給人類的特殊食物。

掃帚菜有一定的藥用價值，能利尿、除濕、清熱，最佳採摘時間是 5 ～ 10 月，有的地區為 4 ～ 11 月。

野外饑渴時，可以多採集嫩苗或嫩枝，用開水過一下，蒸吃或煮吃，也可以直接洗乾淨後用鹽、辣椒、香油、醋拌著吃。為了防止路上「斷糧」，可以適當多採集一些，開水煮熟、曬乾，儲備起來長期食用。

其五，地米菜

有些地方的農民也把地米菜叫作護生草、薺菜，地米菜一般野生於廣闊的田野、路旁、水溝裡、灌木叢裡、雜草中、河岸邊，可以說到處可見，只要留心觀察，就一定能找到它。地米菜營養豐富，含有粗蛋白、胡蘿蔔素、糖、鐵等，還有少量礦物質。

地米菜有藥用價值，收斂作用很明顯，能止瀉、止血、解熱、利尿。如果野外不慎發生腹瀉時，可以立刻食用，很快就能止瀉。野外活動時，如果皮膚不慎受傷流血，可以將地米菜的根、莖、葉一起搗碎，塗抹在傷口處，能止血、消毒。

採摘地米菜的最佳時間在 3 ～ 5 月，此時期的地米菜鮮嫩可口，營養豐富。

其六，野莧

野莧是營養價值很高的野菜，它生長在空曠的田野中、山坡上、峽谷間、河渠旁，耐旱、耐澇、耐高溫，生命力頑強。

野莧含有蛋白質、脂肪、糖、胡蘿蔔素、維生素 C、氨基酸和礦物質（鐵、鈣等），全株都能食用，嫩葉可以生吃，莖也可以吃，可以涼拌、清炒、做湯、做餡吃。野莧能增強人的免疫力，有一定的抗癌作用。

野外需要長期生存時，發現大量的野莧後，能多採摘就多採摘一些，開水煮後，曬乾，儲備起來，能長期食用。採摘的最佳時間是 3 ～ 10 月。

其七，蘆葦

蘆葦是人們喜歡的植物，它長得高大，形狀好看，給人一種美好的感

覺。如果留心的話，人們在沼澤地裡、水塘旁、河邊、湖邊，以及比較潮濕陰暗的地方，都能夠見到它的身影。蘆葦的根部含有豐富的澱粉與糖，根部與嫩芽可吃，嫩芽在3～9月可以採摘，充饑效果好。蘆葦是全年的「糧倉」，春季、夏季、秋季在河邊、沼澤地裡到處可見，哪怕在寒冷的冬季也能找到它。

一些有經驗的勘探隊員、地質工作者、架線人員、部隊的偵察戰士、情報人員在缺乏食物來源時，會把它當作主要的食物。

野外的冬天食物極其匱乏，但千萬不要絕望，要尋找池塘、沼澤地，發現蘆葦的蛛絲馬跡後，深挖下去，就一定能找到它的根部。

其八，山地瓜

野外如果發現了山地瓜，大量收藏起來儲存好，食物的問題就基本解決了，長期生存的可能性也就提高了。

山地瓜生長在野地、荒山、灌木叢、雜草中，它的塊根部分含有大量的澱粉、葡萄糖、維生素和礦物質。吃法很多，蒸煮炒都可以。

山地瓜有藥用價值，能止痛、消腫、潤腸、通便。

其九，山土豆

山土豆一般生長在林間空地、沙質地的灌木雜草間、河岸邊、草地中。

山土豆的根部似我們常見的馬鈴薯，含有大量的澱粉、糖分及維生素，特別適合野外充饑。

山土豆能煮吃、蒸吃、生吃，可長期儲存，把挖出來的山土豆自然晾曬一段時間，去掉表面水分，就能放到第二年的春天，是確保食物來源的重要途徑。

其十，浮萍

浮萍生長在廣闊的湖泊、池塘、沼澤、水窪地裡，只要有水，就能生長得十分旺盛，水裡隨處可見。浮萍含有豐富的蛋白質、糖、粗脂肪、粗

纖維、澱粉和礦物質。全身都是寶，根、莖、葉均可食用，在 4 ～ 9 月採摘最佳。

　　古代漁民夏天在湖邊打魚，遇到「淡魚期」，他們就會下水撈浮萍，洗乾淨，在陽光下曬乾，磨成粉，與麵、菜、鹹魚混吃，能充當一定數量的口糧。

其十一，向日葵

　　向日葵全身都是寶，含有多種營養物質，亞麻油酸的含量高達 60%。亞麻油酸是人體必需的脂肪酸，是構成人體各種細胞的基本成分，對調適新陳代謝與血壓起著積極的作用。向日葵子的維生素 E 含量高，有利於人體的細胞活動，可激發細胞的生長，防止人體過早衰老。

　　向日葵子含熱量高，每 100 公克葵花油，能產生 9500 卡熱量，是補充能量的好食物。

　　人們非常喜歡向日葵，不僅因為向日葵子能榨油，而且向日葵花盤也能充饑。鮮嫩的向日葵花盤含有粗蛋白、果膠、維生素等。

其十二，野甘蔗

　　野甘蔗是多年生的草本植物。野甘蔗營養豐富，含有大量的糖分、蛋白質、脂肪、礦物質、維生素等，是野外生存中常常需要尋找的食物。如果能有幸發現野甘蔗，短期的生存問題就基本解決了。

　　野甘蔗有藥用價值，藥食一體。野甘蔗汁能益氣、安神、複脈，對濕熱病人十分有益。野甘蔗還是潤腸良藥，對便祕有一定的治療效果。

其十三，黃花菜

　　數千年前，人類就已經認識了黃花菜的價值，如種植、栽培、觀賞、插花等。

　　野生黃花菜營養價值很高，是一種多年生草

本植物的花蕾，味鮮質嫩，營養豐富，含有豐富的花粉、糖、蛋白質、維生素C、鈣、脂肪、胡蘿蔔素、氨基酸等人體必需的養分，其所含的胡蘿蔔素甚至超過番茄的好幾倍。

據古典記載，黃花菜性味甘涼，有止血、消炎、清熱、利濕、消食、明目、安神等功效，對吐血、大便帶血、小便不通、失眠、乳汁不下等有療效，可作為病後或產後的調養品。

黃花菜的採摘期大約從5月下旬開始到8月上旬結束，歷時40～70天。

黃花菜含有一種叫秋水仙鹼的物質，人食用以後，會引起中毒。症狀為頭疼、頭暈、噁心、嘔吐、腹痛、腹脹、腹瀉，嚴重者還伴有發冷、發熱、四肢麻木等症狀，須立即送醫院治療。因此，野外正確加工處理黃花菜很重要，將新鮮的黃花菜擇去花芯，用沸水燙數分鐘，撈出後，再放入冷水中浸泡2小時，即可有效去除有毒物質，放心大膽地食用了。

保存黃花菜更有學問，製作木架，南低北高，把準備好的葦（乾草）席製成曬床，放在光線充足的地方，然後將涼過心的黃花菜均勻地攤在葦（乾草）席上，每天翻動1～2次，第一天要用雙席對翻。即用一個空席蓋在曬床上，夾住翻轉，既快又不粘席，花蕾乾後粗直不彎曲。尚未半乾時不能用手翻，以防乾後捲曲，一般兩天即可曬乾。曬好的菜用手握不發脆，鬆手後自然散開。乾燥後的黃花菜易於儲藏，避免太陽光的直接照射和高溫環境，放於陰涼、通風的地方，或經常晾曬，讓其始終保持絕對的乾燥。食用前，將黃花菜用熱水洗幾次，確保衛生健康。

此外，荊芥、茳草、野葡萄、野大米、馬唐、兔耳草、狗尾草、帽子草、人參果等含有大量澱粉、糖、維生素、

粗纖維的植物，以及苦地丁等野菜也是充饑的好食物，是大自然賦予人類的天然糧倉。

Point | 3. 木本食物

　　野外遇到危險後，如果你還能活著走出來，就證明你的適應能力非常強，你的心理素質達到了一定的水準，你尋找食物的技能也是一流的。

　　只要你用心睜大眼睛尋找，就一定能在山上、森林裡、叢林中、荒野裡、峽谷中、池塘邊、溝壑裡發現許多能夠食用的木本植物，其皮、果、葉、根、花均能食用，而且，有的木本植物還有藥用價值。

其一，柳樹

　　全世界的柳樹有 300 多種，常見的有垂柳、旱柳等。民間常說：「柳樹全身都是寶，葉子、嫩蕊能食之，皮、根能治病，樹幹能當柴。」

　　柳木柔韌性好，彈性適度，紋理順直，可以用它製作傢俱、農用工具和建築房屋。柳樹的嫩葉中含有多種維生素、蛋白質與糖。老葉子可以餵養牲畜、飼養蠶；枝條可以編織簸箕、籮筐和斗笠；柳絮是製作枕頭芯的好材料。

　　柳樹還有非常廣泛的藥用價值，柳樹性甘溫、無毒，花、柳絮、葉、枝、根、皮均可入藥，有祛風、消腫、止痛、明目、壯筋的功效，是上天賞賜給人類的天然仙樹。

事例重播
· replay ·

前年清明，趙太太回家祭奠先人，經過村子時，看見一間大宅院很像以前自家的老宅子，隨興進去看一看，只見兩位神采奕奕的百歲老人滿面春風地快步走出來迎接她，樂呵呵地給她倒上了一碗香氣撲鼻的淡綠色的水。

趙太太聞著這有特殊香氣的水，急不可耐地喝了一口，感覺如醴泉一般。趙太太詢問老人的年齡，兩位老者異口同聲地說過百歲了，她十分驚訝，立刻向他們討教長壽祕訣。

兩位百歲老人微笑著，指著碗裡淡綠色的水，異口同聲地說：「因為每天喝這樣的水。」

原來，這水是兩位百歲老人在春天去村口的河邊採摘下來的柳樹嫩蕊（芽），在陰涼處晾乾後，精心收藏起來，每天當茶喝的。趙太太聽後，連連稱奇，也從村口的柳樹上採摘了許多柳樹嫩蕊（芽），回家後日日飲用，身體越發年輕、健康了。

儲備知識
Reserve Knowledge
you should know

I will Survive

古代醫書裡記載，柳蕊有袪風、明目、聰耳、烏髮、健力、益壽、堅齒、輕身、壯筋的功效。

有一些民間郎中說：「把柳樹皮洗乾淨後，讓產婦嚼，能夠緩解分娩的疼痛和產後熱。」

古印第安人把柳樹與茶葉一起煮，然後放入溫度適當的液體裡，能夠

治療風濕病和皮膚病。

現在廣泛應用的阿司匹林（水楊酸鹽），其最初的原料就是在1800年，從柳樹裡提煉出來的。

柳樹的嫩葉、嫩蕊能煮吃、蒸吃、做餡吃，也可以與玉米麵、白麵混合在一起做麵餅吃。

野外如果需要長期生存，可以在春季多採摘一些柳樹嫩蕊、嫩葉，煮熟後晾曬乾，保存起來，既可以當菜吃，也可以當飯吃，一舉兩得。

其二，板栗

板栗是上天賞賜給人類最好的野外生存的保命食物，一旦在野外斷糧後，生命受到嚴重威脅時，如果發現了板栗，就能看到生的希望。

古代人早已認識了板栗，據說，板栗在中國大陸已經有兩千多年的栽培歷史了，農民把它稱為「長壽果」，中國的軍隊把它視為增力氣的「神糧」。

事例重播 · replay

秋天，小馬聽說深山裡有一個即將消失的村莊，於是背上照相機，帶著幾千元現金，一大早就騎車進了山脈深處。由於盲目行動，忽視了食物補給，崎嶇的山路上又沒有人煙，沒有商店，小馬體力嚴重透支，餓得筋疲力盡，扔下自行車躺在地上休息，雙眼無神地朝天上看。

突然，他在模糊的視線裡發現，斜上方不遠處的栗子樹結滿了栗子，於是強打精神，採摘了一些板栗，剝開帶刺的外皮，咬開發青的內殼，狼吞虎嚥地吃了幾十個栗子。一會兒工夫，感覺肚子不餓，開始有力氣了，馬上精神大振，騎著車繼續前進，終於在太陽落山前看見了即將消失的村莊，拍攝了一萬多張照片。

板栗是一種營養豐富的高級綠色食品。它的營養成分相當豐富，每 100 公克中含有糖分 70 公克、脂肪 7.4 公克、蛋白質 10.7 公克，還含有鈣、鐵、磷、鋅、多種維生素與人體必需的氨基酸。

板栗可以生吃、煮吃、炒吃，也可以製成板栗罐頭、板栗羹、板栗粉、板栗點心，等等。

板栗不僅可以吃，還是一種極好的藥材。據古代醫書記載：「板栗，和胃氣，益氣力，安五臟，壯筋骨，固腎生精，能令人氣力長久，不饑。」

板栗對胃病有奇效，當人反胃、胃寒痛時，可將 2 個板栗炒熟後，磨成粉，加入 1 勺蜂蜜、10 毫升鮮薑汁，調勻後服下，日服 3 次，連服 7 天。也可以把洗乾淨的紅棗 1 個，去皮的板栗 2 個，緩火焙乾，磨成末，加入生薑末 4 公克，用溫開水送下。

如果常常感到腰腿酸痛，而且全身無力時，可將板栗 200 公克、山藥 100 公克、胡蘿蔔 50 公克、蓮藕 100 公克、糯米適量煮粥食用，連續服用 10 天。

如果男人遺精、健忘、腎虛時，可以將板栗 5 個、蓮子 30 公克、山藥 50 公克、紅棗 3 個炒乾，磨成粉，加入蜂蜜調勻，每日分 3 次服下。

板栗樹一般生長在荒山上、坡地上，生命力極強，種植後的第 7 年開始結果，收果期可達 100 年以上，實為大自然賦予人類的天然糧倉。

其三，榆樹

榆樹可是人們的「大救星」，一旦野外斷糧，人們一定會尋找它，因為它被人們喻為「活糧倉」。

一對「背包客」情侶帶著畫板、相機，徒步進了山區深處，探尋古代戰場。他們意外發現一處宋代古戰場遺址，高興的跑到一個懸崖頂瞭望、呼喊。

忽然，幾條蛇從懸崖邊爬了出來，兩人受到驚嚇，便把行軍包砸向蛇，結果蛇沒有被砸到，反而行軍包掉到了幾百公尺深的懸崖。兩人在慌忙逃跑中，意外迷失了方向，還扭傷了腳，頓時陷入了困境。

太陽下山了，兩人都有傷，走不動了，沒有吃的，沒有喝的，沒有帳篷，沒有手電筒，沒有藥品……

兩人很恐懼，背靠背地在一起祈禱，一夜總算熬過去了。第二天，一陣鳥叫聲驚醒了兩人，他們全身無力，關節酸疼，又飢腸轆轆，口渴得難受。正在絕望之時，他們發現前方的小山凹裡有幾十棵榆樹，馬上喜出望外，穩定心神後，決定不亂走動，暫時搭建窩棚，小住幾日，每天採摘榆樹葉、嫩皮與果吃。就這樣，三天過去了，他們不但沒有餓死，而且還紅光滿面，體魄強壯。

第四天，救援搜尋隊的人員按照兩人出發前的蛛絲馬跡，找到了他們的臨時棲息地，兩人得到了救援。

榆樹生長於山坡、曠野、平原、林邊，其果（榆錢）、葉、樹皮均能吃，一般在春季採摘嫩葉。

榆樹營養豐富，主要含有蛋白質、脂肪、糖、胡蘿蔔素、礦物質、粗纖維等。

榆樹的吃法很多，嫩葉涼拌、做餡、煮吃均可，果實（榆錢）可與麵食同吃。緊急時，可以直接食其嫩葉，能幫助人度過危機。

榆樹的樹皮、樹根曬乾，磨成粉，可以做主食。

其四，香椿

香椿在農村很常見，不僅能當建材，還能吃，是人們最喜歡的一種菜，其特殊的香味，讓人們愛不釋口。

我的一個住在北京的朋友劉女士最近剛退休，以下是她轉述的開車出遊歷險記：有一天劉女士開車從北京德勝門出發，2小時後順利到達昌平區十三陵以北20公里的地區，馬上就要進入延慶與河北交界的地方了。由於太陽西斜景色很美，於是，劉女士拿出照相機不停地拍，為了拍到落日的精彩瞬間，她爬過四道山梁，終於選擇了最佳角度，支好三腳架，按下了連續拍照的快門，數十張精彩的太陽西下的鏡頭永久地留在了這個時刻。

由於太興奮，劉女士把回來的路記錯了，在第三道山梁處就拐彎了，這時，天色逐漸黑了下來，她越走越感覺不對，再想返回重新走時已經不可能了。她很孤獨、害怕，手機沒有電了，肚子餓得咕咕叫，身體一點力氣也沒有了，怎麼辦呢？

想著想著睡著了，一夜就這麼睡過去了。第二天早晨一睜眼，聞到一股香氣，她抖擻精神，四下觀望，發現左側有十棵香椿樹，於是立刻過去採摘，放進嘴裡吃個夠，頓感清香四溢，精神爽快，情緒穩定多了，體力也迅速恢復。而後，她又採摘了一大袋準備路上食用，並迅速按照太陽初升的地點判斷方向，3小時後走出山梁，與前來救援的丈夫會合了。

香椿樹多長於山坡上或鄉野村旁，營養豐富，含有多種維生素、氨基酸、糖，味道鮮美，春天嫩葉散發的香氣，可以在幾里地以外聞到，十分

誘人。香椿在 3～6 月採摘，以吃嫩葉、莖為主。可生拌吃、炒吃、做餡吃。

香椿有藥用價值，中醫認為，香椿能和胃生津、健脾。常吃還能安五臟、潤腸。

其五，堂梨

堂梨是大自然賜予人類的天然糧食，既能當水果，也能當蔬菜，還能當糧食，關鍵時刻能使生命得以延續，爭取寶貴的生命時間。

兩個年輕人去荒山抓昆蟲，由於沒有野外經驗，忘記了回家時間，天黑後，兩人迷失了方向，困在山裡出不來了。

由於他們在出發前沒想到會迷路，食物、飲水帶得不多，當天晚上就全部消耗光了，饑渴難忍，舉步艱難地行走著。

兩天後，他們感覺已經到了生命的盡頭，忽然發現山坡旁的堂梨樹，立即採摘吃了起來。及時補充了體力，在體力逐漸恢復後，立刻調整方向，精神抖擻地返回了家。

堂梨在山區經常能看到，一般生長在山坡上，營養豐富，含有大量的水分、糖和維生素 C，秋天果實成熟後，可以生吃。

野生堂梨很難尋找，屬於長壽水果，人們希望天天能吃到它。堂梨酸甜可口，香氣濃郁，能及時補充人體所需的能量，山區的農民常常結伴進山採摘，一是充饑，二是釀酒，三是儲備，四是制成蜜餞。

其六，山楂

秋天，山楂開始大量成熟，漫山遍野的紅色山楂給人一種豐收與幸福的感覺。山楂一般生長在山間的谷地附近，生命力頑強。山楂也叫紅果，品種繁多，有幾千年的歷史了。

秋天，夫妻二人進山看楓葉，爬山坡時，妻子摔傷了，胳膊瘀血嚴重，疼痛難忍，當時沒有任何急救藥。恰好一個山友經過這裡，告訴他們前面有山楂樹，把山楂搗碎成泥，均勻地塗抹在患處，可活血化瘀、止痛消腫。丈夫立刻起身去摘山楂，給妻子的傷處塗抹上山楂泥，緩解了疼痛，很快瘀血散去，沒有影響行程。

山楂是營養價值很高的果品，含有豐富的蛋白質、維生素 C、鐵、鈣。尤其是維生素 C 的含量最高，是充饑解渴的佳品。

山楂的藥用價值極佳，李時珍的《本草綱目》裡記載：「山楂氣味寒冷，無毒。消積食、補脾臟、治小腸疝氣、化血塊、生津、化瘀、活血……」

山楂的消導作用強，能幫助消化、促進食欲、活血化瘀。

山楂對於婦女產後瘀血作痛有獨特的療效。

山楂可以治療積食，把山楂焙乾，研末，以溫水沖服，每日三次，效果良好。

取新鮮山楂果適量，去子後，搗碎成泥，塗抹在患處，可活血化瘀、止痛消腫。可以預防心臟病、高血壓，山楂有強心效果，可降低血脂、軟化血管，是預防冠心病的「高手」。每天生吃三個山楂，長期堅持，效果理想。

山楂有奇佳的消食功能，空腹時不宜多吃。

山楂汁可以殺滅痢疾桿菌，野外鬧痢疾時，如果當時又沒有其他藥救治的話，可以搗碎適量山楂，擠成汁，每天分三次喝下，也有效果。

其七，紅棗

俗話說：「天天吃紅棗，比神仙都逍遙。」

紅棗有野生的，有人工培育的。棗樹耐活，生命力旺盛，生吃、熟吃均可，是天然的糧倉和營養補品。

前年秋天，白師傅進山尋找奇石。出於「貪石」心理，他冒險進入一個深不可測的古老的河床中，尋找到了很多好石頭，在他正高興的時候，忽然河床上游沖下來一股急流，突然把他沖倒，他的頭部受了點輕傷，暈過去了，等到完全甦醒時，已經是第二天的上午了。

他迷迷糊糊地站起來，發現身邊的食物、奇石等物品都沒有了。驚恐之中，著急往回趕，發現道路被堵死了，肚子裡空空的，體力不支，很疲憊，四處尋找食物時，意外發現了不遠處有幾棵棗樹，於是掙扎著走過去採摘，狼吞虎嚥地吃了幾十顆紅棗，終於恢復了體力。後來，他在山裡困了兩天才找到返回的路，僥倖活著走了出來。

紅棗的營養價值很高，含有蛋白質、糖類、礦物質、維生素C、氨基酸、鈣、磷、鐵及脂肪，既可以當糧食，也可以當水果，是補充體力的天然良果。

古代中醫認為，紅棗的藥理作用突出，為補氣之藥，能治療很多疾病。具有補五臟、養六腑、益血、壯脾和治療高血壓的作用。

民間常用的偏方很多，這裡列舉幾種供參考。

可以治療黃疸性傳染性肝炎。選用乾紅棗半斤，茵陳二兩，煮熟後，吃棗喝湯，療效不錯。

可以治療乾濕疥瘡。取適量去核的紅棗、綠豆、陳油脂，搗碎製成膏，塗抹在患處，兩天後可見效。

其八，山核桃

野外斷糧時，如果發現了山核桃，就不用慌了，這是上天賞賜給人類最好的營養食品。民間有一個流傳很久的諺語：「常食山核桃，白髮老翁戲犛牛。」

山核桃生長在山坡的雜樹林中，含有大量的植物油、蛋白質和礦物質，果實可以充饑，是天然的營養佳品。

山核桃不容易腐爛變質，易於保存，可以長期供人食用。

去年秋天，馬經理與女朋友開越野車進入北部的山區途中，汽車意外撞到岩石上，起火了。

兩個人狼狽地爬出車後，看著被大火吞噬的汽車和車內的全部物品，一臉的無奈，只好改變計畫，徒步往回走。這時，天已經完全黑了，兩人毫無方向，跌跌撞撞地走了一夜，累得筋疲力盡，眼看著就要走到了生命的盡頭。

忽然，馬經理眼睛一亮，看見前面有幾棵山核桃樹，樹上結滿了山核桃，急忙跑過去採摘，與女朋友一起吃核桃仁，後來逐漸恢復了體力，5個小時後走出了山區。

山核桃一般在 4～5 月開花，9 月果實成熟，是採摘的最好時機。山核桃的營養價值豐富，含有蛋白質、氨基酸、礦物質及人體必需的微量元素。

山核桃仁還有藥用價值，能預防動脈硬化，降低膽固醇；還具有潤肺補氣、養血平喘、潤燥化痰、去虛寒的功效。鮮山核桃根皮煎湯浸洗，能治腳痔（腳趾縫濕癢）。

山核桃能破血祛瘀，適用於血滯經閉、血瘀腹痛和跌打瘀血等病症。

山核桃仁含有大量維生素 E，經常食用有潤肌膚、烏鬚髮的作用，可以使皮膚滋潤光滑，富於彈性。

山核桃最明顯的特點是能迅速補充體力，當感到疲勞時，嚼些核桃仁，能立刻緩解疲勞和減輕壓力。

據《本草綱目》記載，山核桃味甘性平，能補氣益血、調燥化痰、溫補腎肺、定喘。經常吃山核桃還能預防性功能減退、神經衰弱、記憶衰退等。

野外生存專家的叮嚀

野外斷糧後，不要緊張、焦慮、恐懼，要鎮定，仔細想一想上天賞賜給人類的木本植物，就有目標尋找食物了。

Point | 4. 陸地動物

野外斷糧是致命的，也是亟待解決的大問題，不能坐以待斃，要認真想，睜大眼睛看，一定會發現動物，這就是讓你生命延續的「糧食」。

事例重播 replay

暑假到了，15 歲的毛毛隨媽媽去山裡觀察野生植物。由於沒有時間觀念，天

黑前他們沒有走出來，走進了一個山谷裡，迷失了方向，只好原地宿營。餓了兩天，兩人實在走不動了，只好躺在草地裡休息，意外發現了山雞窩裡的 12 枚山雞蛋，吃完以後，母子倆有了精神，感覺全身有了力氣。於是立刻尋找道路，很快發現了一條少有人走的羊腸小徑，太陽下山前，終於走出山谷，得到了救援。

儲備知識
Reserve Knowledge
you should know
I will Survive

大自然對人類很眷顧，為人類創造了很多陸地上的動物，只要有信心，有膽識，有勇氣，有意志力，有智慧，就一定能發現充足的食物來確保你生存下去。

要仔細尋找野外常見的動物，只要耐心尋找，一般很容易發現野兔、蛇、青蛙、野貓、野狗、山雞、野山羊、野鴨、狐狸、黃鼠狼、刺蝟、老鼠、壁虎、猴子、野鹿、野驢、野豬等。

要挖地三尺，看地裡藏匿的動物。如果視線內看不到動物，就要冷靜地向地下看，地下有許多動物藏匿著。一般，草地、灌木叢的地下都會藏匿著蚯蚓、蠍子、蟬蛹、螞蟻、蟋蟀等。

野外生存專家的叮嚀

野外環境惡劣，許多動物適應了這樣的環境，只要耐心尋找，就一定能發現動物的蹤跡，還能發現地下藏匿的小動物。

Point 5. 天上飛的鳥類

許多鳥類在地球上的存活歷史比人類歷史還久遠，鳥類為人類提供了無私的幫助（播撒植物種子、為人類提供食物來源、給植物授粉等）。

野外斷糧時，仰面朝天上看，興許會發現天空中飛翔的各種鳥。發現了鳥類，觀察鳥的落腳點，尋找鳥的巢穴，有耐心、有技巧、有行動，食物的問題就解決了。

去年7月，三個年輕人決定到深山露營五天。雖然他們的物資準備得很充足，但是由於深入山區太遠，不知道有計劃地進食，第三天中午就把水、食物吃完了，以後的日子幾乎沒有了食物可吃。回程需要走五天的路，三個人餓著肚子，已經沒有信心活著走出去了。

忽然，他們從側後方看見了幾隻大灰喜鵲鑽進窩裡，於是躡手躡腳地走過去，抓住了八隻灰喜鵲。夜間又採取同樣的方法，捕捉到了五十多隻，確保了食物的補給，順利返回了家。

野外，最常見的鳥類是麻雀，麻雀多活動在有人類居住的地方，活潑可愛，膽大易近人，但警惕性卻非常高，好奇心較強。麻雀多將巢建於房屋處，如屋簷、牆洞，有時會占領家燕的窩巢。在野外，麻雀多築巢於樹洞中，有時，麻雀巢會築於岩石的縫隙中以及灌木叢的根部。除冬季外，麻雀幾乎都處在繁殖期，每次產卵4～6枚，孵化期約14天，幼鳥一個月左右離巢。北方大部分地區，麻雀在3～4月開始繁殖，每年至少可繁殖兩窩。在南部，幾乎每個月都可見到麻雀繁殖雛

野外生存專家的叮嚀

野外天上飛的鳥很多，平時一定要多掌握鳥類的繁殖期、建造巢穴的特點，以及活動規律等，就一定能解決野外斷糧的問題。

鳥。麻雀的肉、血、腦髓、卵都可吃，也可藥用。

當生命到了危急時刻，只要是天上飛的都要納入自己的視線，如野鵪鶉、野灰鶴、野喜鵲、野鴿子、野燕子、野鴨子、啄木鳥、烏鴉等。

Point | 6. 昆蟲

昆蟲作為人類食物的歷史十分悠久，世界上的許多國家和地區都有食用昆蟲的習慣。而經常作為食物食用的昆蟲約有數十種。

前年7月，25歲的小強向女友求婚不成，一賭氣，騎著摩托車朝郊區去，一直騎進了半原始的荒山裡，後來摩托車沒有油了，他精神恍惚地下了車。忽然聽見一聲動物怪叫，他慌忙中拔腿就跑，可是已經找不到回去的路了。由於心情不好，他坐在草地上抽菸，忽然發現身邊有很多蚱蜢，於是捉了幾隻烤了起來，居然越吃越香，甚至吃上了癮。

7天後，女朋友與親人們帶著無限的悲傷尋找到這裡時，簡直不敢相信眼前的情景：他悠閒地住在自建的草窩棚裡，不僅健康地活著，而且精神煥發，顯得十分愉快。

人們問他是怎麼活下來的，他指著窩棚邊上一堆用炭火烤熟的蚱蜢，興奮地說：「蚱蜢、野菜、野葡萄、露水是保佑我的神！」

昆蟲是地球上數量最多的動物群體，牠們的蹤跡幾乎遍布世界的每個角落。目前，人類已知的昆蟲約有 100 萬種。

昆蟲含有豐富的蛋白質、脂肪、碳水化合物、鉀、鈉、磷、鐵、鈣等，還含有人體所需的氨基酸。

昆蟲作為食物除了有上述優點外，還有世代短、繁殖快、容易在野外獲取等特點。因此在野外遇險時，昆蟲往往是遇險者的首選食物。

蝗蟲食用其成蟲或幼蟲，各種蝗蟲包括蚱蜢均可食用，直接用衣服、簡易樹枝抓捕，烤（燒）熟吃。

螻蛄食用其成蟲，徒手捕捉，或在夜間用燈光引誘，烤（燒）熟吃。

蟋蟀食用其成蟲，翻石、挖樹根、挖土洞，都能捕捉到，烤（燒）熟吃。

蟈蟈可食用，順著叫聲尋找，直接用樹枝撲打，烤（燒）熟吃。

蠶主要食用蛹，烤（燒）熟吃。

蛾類包括天蛾、刺蛾、夜蛾、螟蛾等，由於其幼蟲體表多長毛，外貌醜陋，因此一般多選擇吃蛹，烤（燒）熟吃。

蟬可食用，用樹枝撲打或直接抓捕，烤（燒）熟吃。

蜻蜓的成蟲、幼蟲均可食用，成蟲用樹枝撲打、網捕或手抓，烤（燒）熟吃。

天牛食用其幼蟲，幼蟲生活在木材裡，烤（燒）熟吃。

螳螂食用成蟲、幼蟲，用手直接捕捉，烤（燒）熟吃。螳螂卵也可食用。

蜂類包括胡蜂、黃蜂、蜜蜂，食用成蟲、幼蟲和蛹。找到蜂巢後用火燒死成蟲後，才可收集幼蟲和蛹。

野外生存專家的叮嚀

昆蟲很多，也很好發現，有些需要耐心尋找，千萬不能急。找到昆蟲後，應設法加工熟後再吃，要會識別有毒無毒，不能輕易吃進肚子，以免發生意外。

Point | 7. 淡水裡的食物

　　野外最常見的淡水是河、江、水塘、沼澤、泉水、雨水、雪、霜、冰、井水、露水等，水滋養萬物，是一切生命的基礎。

　　野外尋找食物可以把目光聚焦在淡水上，在淡水附近的區域內，食物的問題基本就有希望解決了。

　　8月1日中午，天氣炎熱，小胡跑到河裡游泳。小胡逞能，不在河邊游，而是一直向河中心游。突然，一股強大的水流沖向他，無論他怎麼掙扎也無濟於事，他只好憋住氣，順水漂動，2小時後，他被沖到了一片荒無人煙的沼澤地裡。剛開始他很恐懼，認為沒有生還的希望了，情緒低落。忽然，幾隻甲魚從泥水中爬出來，他頓時來了精神，抓了三隻甲魚，解決了吃的問題。5天後，當人們尋找他時，他精神十足地走出來，大夥被他嚇了一大跳，怎麼也不相信，他竟然活得這麼健壯。人們問他吃什麼了，他笑著說：「甲魚、泥鰍、青蛙……」

我抓住你了！

　　淡水裡有食物，需要靠知識，憑眼力，瞭解淡水中食物的特點，掌握各種生物的活動規律，才能順利找到食物。

　　要善於觀察水面情況，尋找食物的蛛絲馬跡。野外發現了河、江、池

塘、水井、山泉、沼澤地時，要先觀察情況，看有無魚類游動、蹦躍，看有無青蛙、蝌蚪遊蕩，看有無螃蟹、甲魚爬的蹤跡，看有無小蝦、水螳螂、水蟲在水邊活動，如果發現了，食物的來源問題就解決了。淡水中常見的魚有草魚、鯽魚、鯉魚、鱔魚等，這些魚很好發現，也很好捕捉。

要有耐心尋找水底下的食物。淡水的水底藏著很多生物，拿一根竹竿、木棍在水底探察，就能找到藏匿的泥鰍、甲魚、田螺、水蛭、貝類等生物。

要善於翻找，掌握動物的藏身規律。淡水地域周圍情況複雜，一般的水生草本植物漂浮在水面，識別、採摘、加工、煮熟以後，大多能吃；有很多軟體無脊椎生物藏匿在爛泥裡、水域附近的石頭縫隙裡，只要有眼力，一般都能找到。

野外生存專家的叮嚀

野外只要發現了淡水，就等於有了生存的希望，此時需要多動腦筋，積極、主動、大膽地向淡水要食物，存活就靠自己的生存技能了。

Point | 8. 海洋裡的食物

海洋裡的遠古生物比人類的歷史長得多，進化論認為人類是從海洋進化而來的，所有的生物和生命都與海洋有關，海洋是人類生存、演化、繁衍、發展、壯大的基礎。過去在海邊生活的漁民們，即便日子再艱難，只要出一次海，或潛入海底，就能找到營養豐富的食物。

事例重播
· replay ·

暑假，12歲的蘭蘭隨媽媽去海邊游泳。蘭蘭坐在救生圈裡嬉戲，隨海水晃蕩，玩得很快樂。突然，一個海浪打來，把救生圈打出了防鯊網，蘭蘭隨救生圈被海

水沖入遠海。蘭蘭的媽媽絕望了，預感到蘭蘭生命渺茫，哭得跟淚人兒似的。

第三天，蘭蘭的媽媽接到了一個電話，說蘭蘭在一條輪船上，平安健康，讓她去接蘭蘭。

原來，蘭蘭在海上隨救生圈漂浮了兩天兩夜，當時她很害怕，後來有一群手掌大的魚在救生圈周圍游動，她很好奇，亂抓、亂打，竟然抓了幾條。蘭蘭吃了幾條活魚，使生命得以延續，第三天早上遇到了運輸貨物的輪船，終於得救了。

儲備知識　Reserve Knowledge you should know　I will Survive

海洋能提供的食物比陸地全部耕地提供的食物多 1000 倍，海洋中的魚類品種多達 1500 餘種，魚類含有豐富的蛋白質、氨基酸和脂肪，營養容易被人體吸收。海水淡化技術普及後，能確保地球上所有人類與動物所需的飲用水。

海洋無脊椎動物數量大，品種多，如蟹、烏賊、海參、水母、牡蠣、貽貝、扇貝、海螺、蝸螺等都是蛋白質含量高的動物。

海洋裡還有許多植物，有時在岸邊就能發現它們，如海帶、紫菜、海白菜、海草等也含有豐富的營養物質。

海底世界中的很多生物大多都能食用，只要能認真識別，掌握海底動物的生存規律（休息、藏身特點），就能順利地找到牠們。

一旦獲得食物後，在時間、環境、條件允許的前提下，吃的過程中一定要講究衛生，認真把食物洗淨，煮熟吃。按照最低衛生標準，烹煮時間不

野外生存專家的叮嚀

海洋是人類取之不盡的食物源泉，想想老祖宗是怎麼從海洋裡走出來的，我們的身上還有海洋生物的基因呢，所以一定能從海洋中找到食物。

要太短，應該在 20 ～ 30 分鐘。食具應蒸煮消毒 10 ～ 30 分鐘再使用，手要洗淨。不到萬不得已時，最好不要生吃。

另外，要自覺遵守野生動物保護法，不到萬不得已，不要傷害動物。

Point | 9. 捕捉方法

人類的老祖宗最擅長捕捉動物，小到螞蟻，大到野牛、大象，無一不是他們的目標。原始人採取團體圍堵的辦法，捕捉的成功率很高，往往每次都有收穫。

秋收開始了，幾個年輕人順著莊稼地走進深山老林裡轉不出來，鄉親們舉著火把，連夜尋找也沒有找到。

七天過去了也沒有任何消息，鄉親們萬分著急。第八天了，鄉親們終於發現了他們的蹤跡（在一個山洞裡），人不僅還活著，而且十分健康。問他們在山林裡吃什麼，他們說用繩子套到了山雞和野兔，吃半年都吃不完。

野外發現動物是「本事」，發現動物後捕捉更是「大本事」，這是人類必須掌握的基本技能，千萬不能丟掉。以下就介紹幾種常用的捕捉方法。

砸

野外發現可以攻擊的動物後，當沒有特殊武器時，可以立刻找幾塊石

頭，隨時瞄準獵物，待獵物進入有效攻擊範圍時，把石頭砸向動物的要害處。

打

捕捉動物時，可以找一根直徑為 5 公分左右的木棍，緊緊握在手中，當獵物出現後，迅速拿起木棍打、砸、擊，而且邊追邊打，一般都能有所收穫。

水灌

野外有一些動物（昆蟲）善於挖洞藏身，發現洞口後，可採取直接水灌的方法捕捉。為防止動物從另外一個洞口逃跑，灌水前應該仔細察看動物（昆蟲）的洞口數量，把多餘的洞口堵死，只留一個地勢較高，且便於灌水與擒拿的洞口。灌水過程中，要密切注意洞口的動靜，仔細聽洞裡的聲音，判斷動物（昆蟲）的逃跑跡象，隨時準備用石頭或棍子打、砸、擊。

煙熏

發現動物（昆蟲）的藏身洞穴後，可採用煙熏的辦法抓捕。其一，煙源必須選擇在洞口的上風方向，以確保煙能完全吹進去，不至於發生「倒吹風」。其二，解決漏風問題，煙容易向外散，實施煙熏前，應該檢查洞口周圍有無漏洞。如果有漏洞，應密封好，設法在洞口周圍用土圍成一個擋風牆，防止熱氣流旋轉，從而影響煙進入洞中。其三，煙熏材料要選擇乾濕適度、慢燃、發煙大的草本（木本）植物，油性大的植物最佳。

掏拿

有些動物需要搭建窩（巢穴），把蛋或幼崽放在裡面，自己晚上也回到窩（巢穴）裡。發現動物的窩（巢穴）後，應該仔細觀察，確認裡面有沒有蛋或動物幼崽，或成年動物，發現目標以後，應小心謹慎地靠近，迅速將動物堵在窩（巢穴）裡。夜間動物回窩（巢穴）後，突然行動，成功率會更高。

挖陷阱

有些動物很狡猾，奔跑速度快，不容易抓捕到。應認真觀察動物的蛛絲馬跡，確定其出行路線，深挖一個坑，在坑上面鋪好材料，等待動物出行時踩陷進去，將其擒拿。

紮插

如果發現水中的魚很多，可以找一根尖利的竹子（樹枝），瞄準魚的位置，迅速紮插下去。遇到陸地上（樹上、岩石上）的小動物時，也可以採取直接紮殺法。

圍堰

在水域附近，如果水很淺、支流多，可以採取圍堰法。根據魚的分布，把魚趕進預先設置的堰裡，而後立刻把缺口堵住，排乾堰裡的水，抓捕魚蝦蟹。

罩扣

如果發現有竹子、藤條、柳樹枝、麻稈、荊棘等植物，可就地取材，編成一個適合操作、大小合適的「網」，而後用一根細棍把「網」支起來，找一根細藤條把細棍綁好，將藤條隱蔽好，在「網」內撒上一些草籽、昆蟲、食物等，引誘鳥、小動物進入其中，而後拉動藤條，使網扣下來，將鳥、小動物抓住。

挖掘

挖也三尺，我待捉捉今天的晚餐好填飽肚了！

野外生存專家的叮嚀

野外捕捉動物需要耐心，以防打草驚蛇，把動物嚇跑。要根據動物的生活習性和活動規律，巧妙設置「圈套」；要相信動物鬥不過人，食物來源就沒有問題。

很多動物喜歡鑽入地下、污泥中、沙土中、石縫中、樹洞裡,很難發現,可以就地挖掘、翻找,就一定能找到動物(昆蟲)。為確保成功率,要仔細觀察動物、昆蟲、魚類的活動規律,選擇最佳的挖掘時間與地點。

燈光誘捕

有些動物(昆蟲)有趨光性,喜歡夜間出來尋找食物。應提前準備好光源,在動物(昆蟲)可能出現的地方,設置「火網」,讓動物(昆蟲)自行尋來。

Point | 10. 菌類食物

野外藻(菌)的種類非常多,全世界有8000多種可食用的藻類與菌類。藻(菌)類不僅營養價值高,有的還有藥用價值,關鍵時刻能延長人的生命。

事例重播
· replay ·

一個年輕人按照古代線路徒步走長城,進入山巒疊嶂的荒野中時,遇到了幾隻野狗,逃生過程中,背包和乾糧全都不見了,18個小時沒有進食了,餓得難受,全身無力,情況很危急。

第二天早上,他穩定了情緒,開始尋找食物,在一片松樹下找到了松蘑,於是採集起來,燃起火,烤熟了蘑菇,解決了吃的問題。第三天遇到了第二批長城愛好者,得到了救援。

Reserve Knowledge 儲備知識 | will Survive
you should know

野外常見的菌類食物有以下幾種。

其一，羊肚菌

羊肚菌通常生長在較濕潤的雜木林下、田野的溝壑裡、水塘附近、沼澤地的乾燥地點、灌木叢中。

羊肚菌生長的旺盛期是 6 ～ 10 月，非常容易發現。其營養價值高，含有大量的維生素，可以蒸吃、炒吃、做湯吃，味道鮮美，極易被人體吸收。大量採集後，可以曬乾，儲藏起來當糧食（蔬菜），也可以隨身攜帶。

其二，髮菜

髮菜又稱頭藻、地毛，是一種野生的陸生藻。

髮菜呈細絲狀，無根，乾燥時縮成黑色一團，遇水則立即膨脹，成為暗褐的線狀體，呈半透明狀。髮菜營養價值高，含有蛋白質、糖分與脂肪。

其三，地耳

地耳生長範圍廣泛，是人們喜歡的一種真菌與藻類共生的野生植物。

地耳一般生長在潮濕的草地、灌木叢裡，或荒坡上及溝旁，繁殖能力強，秋季的繁殖力達到最高峰。雨後初晴，天氣潮濕，繁殖更快。一場雨過後，幾乎會長出一片地耳。大量採集後，晾乾儲藏起來，可以存放很久。

地耳的叫法比較多，有的地區叫地踏皮、地踏菜、綠菜，還有的地區叫地皮菜、地木耳等。

地耳營養豐富，蛋白質含量高，糖與維生素含量也高。中醫認為，地耳還有清熱、潤肺、明目的作用。

其四，草菇

野外草菇最多見，到了梅雨季節，幾乎隨時都能發現。草菇是生長在草堆上的一種食用菌，也稱為稻草菇、蘭花菇，因其樣子像鐘，也稱它為鐘菇。

草菇菌體大，直徑在 4 ～ 12 公分，厚 1 ～

5公分，多為灰褐色、灰白色。草菇含有蛋白質、維生素、脂肪及糖分。大量採集後，曬乾保存，能成為主要糧食（蔬菜）。

其五，黑木耳

黑木耳主要生長在原始森林，或半原始森林中。它是寄生在枯木上的一種膠質食用真菌，濕潤時呈半透明狀態。

黑木耳的營養價值高，含有大量蛋白質、維生素與氨基酸。其藥用價值也高，有補血、鎮靜、潤肺、益氣、生津的功效。

其六，銀耳

銀耳是生長在闊葉腐木上的一種菌類，生長迅速，便於識別，便於採摘。

銀耳營養價值高，含有大量維生素、蛋白質、氨基酸、礦物質和糖。

其七，猴頭菇

猴頭菇生長在枯樹的枯死部位，菌體圓潤，表面有毛刺，直徑在 2 ～ 12 公分，重量達 100 ～ 600 公克，在陽光的照射下，遠遠看上去類似金絲猴頭。

猴頭菇營養價值極高，含有蛋白質、維生素、氨基酸與糖，有「長壽之寶」之稱。長期食用，還有抗癌的功效。

其八，「青蛙皮」

「青蛙皮」生長在一種樹上，生命力強，生長緩慢，質地細膩，菌體的皮與青蛙皮類似，故當地人稱它「青

> **野外生存專家的叮嚀**
>
> 在野外斷糧時，只要留心觀察，就一定會發現許多隱藏起來的「食用菌」。平時應該多瞭解食用菌的生長規律、生長環境，熟記它的形狀、大小、顏色。

蛙皮」。

「青蛙皮」營養豐富，含大量的蛋白質、氨基酸、礦物質，能促進細胞生長，養顏效果好。

野外無論情況多麼緊急，也一定不能吃有毒的食物，否則將會導致無法挽回的後果。野外防止食物中毒是最重要的事，學會辨別食物是否有毒性迫在眉睫。

大自然中的萬物都在不斷地進化，許多動物、植物、菌類為了保護自己，體內都帶有劇毒。野外有毒的食物比較多，以下介紹幾種，僅供參考。

其一，河豚魚

俗話說：「美味莫過河豚魚，生死就在牙齒間⋯⋯」

河豚魚含有劇毒河豚毒和河豚酸，在魚的卵巢、睪丸、肝臟、血液、眼球中含量較高。其毒性比氰化鉀高 1000 多倍，只需 0.5 公克，就能使人死亡。人誤食後，可在 30 分鐘到 4 小時發作。

河豚魚中毒的主要症狀有噁心、嘔吐、面紅、口渴、四肢麻木、發冷、昏迷、癱瘓、呼吸困難，最後會因呼吸中樞麻痺而死亡。

其二，一些動物的甲狀腺

有些動物的甲狀腺帶有毒素，誤食後會使人中毒，嚴重中毒時會影響人的代謝機能和神經系統，擾亂人的分泌活動，使各系統器官間的平衡失調，危及生命。

誤食甲狀腺中毒後，可能在 1 小時內發病，也可能潛伏 10 餘天發病，該病的危險程度高，在野外無醫少藥的情況下很難控制。

甲狀腺中毒後的主要症狀有頭昏、疼痛、全身無力、關節酸痛、心跳加快、發熱、煩躁不安、看東西模糊不清，嚴重時會出現神志不清、昏迷等症狀。

其三，腎上腺

腎上腺位於動物左右兩個腎臟的前端，誤食後，短者 15 分鐘，長者 2 個小時就會引起中毒反應。

腎上腺中毒的主要症狀有口感到苦、澀、麻，噁心，嘔吐，胸口疼痛，抽搐，全身無力等。

其四，動物肝臟

某些動物體內的毒素儲藏在肝臟中，如鯊魚、旗魚、馬鮫魚、狼、海豚等，誤食後，短者在數分鐘，長者在數小時內就會發病、頭劇烈疼痛、肚子疼痛、口乾渴、疲乏無力、嗜睡，嚴重的會發生大面積皮膚脫落，甚至死亡。

其五，貝類

一些貝類在與有毒的藻類接觸後，即可被毒化。有毒的藻類（含有石房蛤毒素）通常呈紅色、褐紅色，常在一定的海域形成赤潮，嚴重污染貝類，使貝類帶毒。

人吃了被污染（毒化）的貝類後，短短 10 多分鐘就會發病。貝類中毒一般很嚴重，來勢兇猛，毒素會麻痹神經系統，造成呼吸困難、衰竭，嚴重者還會因呼吸中斷而死亡。

其六，木薯

木薯的根塊中含有氫氰酸，吃了黑心加工的木薯，或喝了洗木薯的水、煮木薯的湯，一般在 1 ～ 9 小時就會出現中毒症狀。

木薯中毒的主要症狀包括急性腸胃炎、畏冷、手腳麻木、抽搐、呼吸急促、昏迷，嚴重時還會因窒息而導致死亡。

其七，發芽的馬鈴薯

發芽的馬鈴薯在其芽點周圍含有一種毒素，叫龍葵素。人誤食後（25公克以上）可以在 10 分鐘至 24 小時發作。

中毒的主要症狀是口感苦澀、耳鳴、胸口難受、噁心、嘔吐、四肢麻木無力、興奮、驚厥、抽搐，嚴重時會出現昏迷、癱瘓、呼吸困難、意識障礙、心力衰竭，最後因呼吸中樞麻痺，而導致人死亡。

其八，鮮黃花菜

野生的黃花菜特別討喜，其營養成分豐富，含大量的蛋白質、維生素與氨基酸，是人們喜歡的食品。

鮮黃花菜中含有劇毒，中毒量為 0.1 ～ 0.2 毫克，致死量為 20 ～ 30 毫克，致死速度快，人誤食後可在 7 ～ 39 小時死亡。

鮮黃花菜中毒症狀是咽喉難受、胃部不舒服、噁心、嘔吐、電解質失衡、呼吸困難、全身麻痺、虛脫，最後因呼吸中樞麻痺，而導致人窒息死亡。

其九，毒蘑菇

毒蘑菇有 100 多種，在春夏兩季生長最快，由於人們缺乏鑒別毒蘑菇的經驗，因此常常把它採摘誤食。

誤食毒蘑菇後的中毒症狀有四種：胃腸炎型（嘔吐、腹瀉、全身無力、頭腦發暈、昏迷、胡言亂語等），神經、精神型（大汗淋漓、口乾、呼吸急促、抽搐、精神混亂與幻覺等），溶血型及肝臟損害型，可以在十幾分鐘至數小時內發病。

其十，白果

白果（銀杏）在南部很常見，樹冠茂密，很招人喜歡。白果有毒性，加工製作時要小心。生食白果，或加工錯誤，會造成人體中毒。通常在 1 ～ 4 小時有中毒跡象，如噁心、嘔吐、腹瀉、

頭疼、極度恐懼、害怕聲音，嚴重時會發生意識喪失、心力衰竭、呼吸衰竭，最終導致死亡。

其十一，有毒蜂蜜

有的蜜蜂因為當地植物少，採集到了有毒花粉，蜜就有毒了。人一旦誤食有毒蜂蜜後，會在 6 ～ 24 小時發病，主要症狀有噁心、嘔吐、腹瀉、發熱、頭昏、四肢麻木、血便、尿血，嚴重時還會出現心力衰竭和呼吸障礙，導致死亡。

判斷蜂蜜有無毒性很簡單，正常的蜂蜜一般呈淡黃色或黃褐色，味道芳香，口感甜蜜。有毒的蜂蜜則多呈棕色或褐色，具有苦澀味。

> **野外生存專家的叮嚀**
>
> 野外的環境有毒的食物很多，一些死亡的動物，在死亡前身體裡產生的組織胺，一些含有氫氰酸的果仁、大麻籽等也含有毒素，千萬要小心。

PART

4 尋找水

民間流傳一句話：「人可以七天不吃飯，但絕對不能七天不喝水。」

野外如果喝不到水，後果將十分嚴重。水是野外生存中最為重要的物質之一，平時要多學習尋找水的能力，使生命得以延續。

某公司副經理買了一台單眼相機，週末他開車去郊外拍照，開車往回走時，由於對道路不熟，車速快，在一個急轉彎處，突然翻進溝裡，受了輕傷，不得不帶傷徒步往回走。後來迷失了方向，糧食、飲水也成了大問題，他在山裡走了三天，身體多處受傷，三天沒有喝到一口水，生命到了極限。

家人、公司同事都找「瘋」了，以為他沒有生還的希望了。沒有想到，第五天他安全地回到了家，見到親人後，失聲痛哭。

原來，他遇到一個老人，幫他治療了外傷，並補充了食物和水。同時告訴他在兩個山腳交匯處的凹地裡，翻開石頭，大約20公分深的位置能看到滲出的清水。按照老人的指點，他果然在山腳的交匯處找到了水。

地球上的水很多，應該說到處都存在，只要你有足夠的智慧，就一定能在野外發現水。

有幸發現水以後，可以喝井水、流動的水、山泉水、雨水、雪水，但絕對不可以喝腐臭的水，更不能喝顏色不正常的水。

要會觀察水質情況，水看上去要

野外生存專家的叮嚀

野外尋找水是人的天性，要多動腦筋，設法努力觀察地形、地物、地貌，就一定能找到水的痕跡，讓生命得以滋養與延續。

清澈、透明，聞著無異味。對於顏色不對、有異味的水，應採取自然過濾法來處理，而後燒開飲用。

　　野外學會如何找水，如何判斷水質情況，如何確定水源有沒有毒，如何給水消毒過濾，都是人們需要解決的問題。

Point 1. 水的重要性

　　古人說：「水乃天賜之神液，實為生命之本源。」

　　在野外，任何情況下都不能忽視水的存在，即便是在水源充足的情況下也不能大意。生命活動中，最重要的新陳代謝過程離不開水。人在靜止的情況下，大約要排出 2500 毫升水，每天必須把這些水補回來，這是最基本的生理需要。

　　幾名學生一起去野外玩，每人隨身攜帶了一瓶礦泉水，他們邊走邊喝邊打鬧，還沒有到達目的地，就把水喝完了。

　　到了目的地以後，他們準備掏錢買水喝，但周圍很荒涼，沒有商店，更沒有天然的河水，氣溫很高，個個大汗淋漓。由於沒有經驗，他們繼續嬉戲、玩樂，結果先後中暑了，躺在路邊，處於昏迷狀態。

　　幸虧一個攝影家發現了他們，並及時給他們提供了水，把他們送回家，否則後果不堪設想。幾個學生這時才知道水的珍貴，明白了野外水比金子都貴重。

　　根據醫學實驗，人體含水量約占體重的 55%～67%，兒童的含水量更高，可以達到 70%～80%。一個體重為 60 公斤的人，身體中約有水 36 公斤。在血液中，80% 是水，骨骼的含水量也在 20% 左右。地球上的其他生命，含水量大約在 50% 以上。

　　水在人體的生命活動中發揮著重要作用，如果缺水，則消化液分泌減少，食物消化受影響，食欲下降，血流減緩，體內廢物積累，代謝能力降低，導致病情加重。如果缺水，人體就無法調適溫度，熱平衡就會被破壞，從而引發器官功能失調，危及生命。如果缺水，體內各個器官、各個關節之間就失去了良好的潤滑劑，從而出現嚴重磨損，導致器官衰竭。

　　人體內的水分需要維持恒定，健康的成年人每天要排出許多水分，其中尿液 1500 毫升左右，皮膚蒸發 500 毫升左右，呼吸與糞便帶走 500 毫升左右，應補充 2000～2500 毫升。人體的血液含水量約占 80%，如果大量失水，則會使血溶量減少而造成低血壓，從而影響人體的各個器官，特別是心、腦、腎的機能活動，故血容量與水的含量有著密切關係。

　　人體內的水有三個來源，一是從食物中來，二是體內代謝產生的水，三是直接飲水。一般人每天飲水 1200 毫升左右即可，如果少於這個量，就可能影響健康與發育了。1200 毫升是個參考數值，不是絕對的，要因個人情況而定。

　　要懂得分配飲水時間，不能一下子就喝掉 1200 毫升的水。早晨空腹飲一杯溫白開水，睡覺前也可以飲一杯溫白開水。白天喝水應該少量多次，每次 100 毫升左右。早飯與午飯之間，午飯與晚飯之間各喝 2～4 杯，比較適宜。

　　特殊情況下需要往水裡加點鹽，

野外生存專家的叮嚀

　　水的重要性要牢記，懂得如何喝水是關鍵，要把水的問題當成生命安全的大事，不能太過大意。

若天氣炎熱，或出汗多，如果只喝水解渴，而忽視了補鹽，就會使身體受到傷害。

Point | 2. 判斷水質

水質好壞很重要，要做到心中有數，不能在野外見到水後就如狼似虎地搶著喝，要冷靜觀察與分析，先判斷水質情況，然後再喝。

對水質的要求有幾點：一是水的外表要清澈透明；二是水的顏色為無色；三是水無異常氣味和泡沫；四是水中沒有化學物品的污染，保持原生態；五是水中不能含有微生物和寄生蟲卵。

去年8月的一天，小兵研究所畢業了，騎自行車去山區拍照。由於只顧著拍照取景，小兵的隨身背包掉下幾百公尺深的山谷裡，五瓶礦泉水沒了，5個小時後，他開始口渴，自行車也騎不動了。

忽然，他發現山凹處有一個聚水的石潭，就跑過去洗臉、喝水，沒過多久就開始拉肚子，發高燒，昏迷在路上，6個小時後被當地的農民發現，得到了救援。

急診室裡，醫生拿著檢驗單告訴他，因為喝了被污染的水，中毒了，要是再晚兩個小時，生命就保不住了，這次僥倖的撿回了一條命。

野外斷水後，無論多麼危急，都一定要先判斷水質情況，不能只滿足

解渴的需要，而忽視了安全與衛生。

　　其一，仔細看水源周圍的植物生長情況，看有沒有植物枯黃、枯萎、腐壞與顏色改變。

　　其二，仔細看水源周圍的動物活動情況，看有沒有大量的昆蟲、動物活動異常，或是掙扎與死亡。

　　其三，仔細觀察水面上有無異常的油狀物質。

　　其四，仔細聞一聞水面上有無異常的氣味散發出來。

　　其五，仔細看一看水中有無大量的魚蝦死亡。

　　其六，如發現水可疑，可適當取一些水樣，裝入容器內，放入一些魚、蝦、蝌蚪，或者給其他動物飲用，觀察數小時，看看有無中毒或死亡等情況。

　　其七，選擇水源的基本要求是，水源周圍 30 公尺以內應該沒有廁所、糞坑、牲畜圈、污水坑、廢污水排放口等污染源。

> **野外生存專家的叮嚀**
>
> 　　野外斷水很可怕，發現水是好事，但也不要過於衝動，要從多個方面判斷水質是否有異常，絕對不能太過大意，無論多渴，都不能馬上飲用，以防發生不測。

Point | 3. 掌握過濾技術

　　野外斷水後，一旦找到了水，如果不會消毒，不會判斷水質情況，輕易喝進肚子裡，就可能會出大麻煩，所以，掌握過濾水的技術很重要。水過濾技術不複雜，但必須要有耐心，一步一步地操作，才能喝到放心的水。

事例重播
· replay

　　暑期到了，公司大規模舉辦員工旅遊，十多個年輕人在野外的荒山裡玩瘋了，竟然臨時決定在野外的樹林裡過夜。第二天早上已經沒有飲用水了，大家渴得難受，返回途中，出現了嚴重缺水現象，就快危及生命了。

　　就在大家絕望的時候，忽然聽到山凹邊有青蛙叫，馬上高興起來，互相攙著走過去，發現了一個好幾公尺寬的池塘。大家口渴得要命，於是蜂擁著撲上去喝了起來。

　　沒過多久，所有的人都出現了中毒現象，幸好被幾輛經過的汽車發現，送往附近的醫院搶救，才僥倖逃過了一劫。

Reserve Knowledge 儲備知識 I will Survive
you should know

　　野外一般沒有專用的消毒劑，如果掌握了簡單的水過濾技術，將一勞永逸。

　　過濾水的方法是設法使水透過濾料，這樣，水中的雜質、微生物大部分都會被截留，從而使水澄清、消毒，提高水的品質。

　　濾料應就地取材，主要成分有草木灰、土、沙子、木炭、煤渣、布類、棉絮、新鮮的樹葉、新鮮植物等。

　　野外過濾水需要簡易的過濾裝置，可以用桶、缸或修建沙濾池（30公分寬、40公分長、10公分高），從底部向上逐層的填料為卵石10～20公分，粗沙20～30公分，細沙30～40公分，

野外生存專家的叮嚀

　　在掌握了實用的過濾技術後，最關鍵的還是要多實踐，熟練掌握選擇、判斷水源的方法，從根本上確保水的品質。

木炭 10 ～ 20 公分，樹葉 10 公分。

具體的過濾方法是，將取來的不乾淨的水，從上倒入過濾裝置，接取從底部流出的水。這種水雖然能夠去除大量的雜質和病源菌，但是仍然不能直接飲用，必須進行煮沸消毒，才能飲用。

煮沸消毒是最簡單的消毒方法，水在 100℃ 時（持續數分鐘後），一般致病微生物便無法生存了。

Point | 4. 快速尋找水源

野外當你所處的環境中沒有任何水源時，也不要失去生存的勇氣，要積極的想辦法去尋找。透過對動物、昆蟲、植物、地形、地物、地貌、天象的觀察，很快就會發現水的蹤跡。要堅信地球上水很多，人是有智慧、有能力，潛力無限的。

事例重播
· replay ·

為了拍攝一組草原照片，小曹獨自去了大草原。幾天的拍攝讓他喜歡上了大草原，於是毫不考慮，進入草原深處繼續拍攝，最終是找不到回來的路了。經過幾天的漫長徒步行走，沒有了飲水與食物，他只能向蒼天祈禱。

一個牧羊的老者經過這裡時，看到他嚴重缺水，於是立刻把他背到一處生長得特別濃密的草叢處，拿出用於防身的削土刀挖土，挖了大約 30 公分深，一股清澈的水湧了上來。小曹喝足了水，還把身上所有的瓶子全部灌滿，最後安全回到了家。

Reserve Knowledge **儲備知識** I will Survive
you should know

　　根據一些植物的生長情況尋找水源。有些植物是水源的「探測器」，如馬蘭、沙柳、狼尾草、蘆葦集中生長的地方，下面可能有水。

　　如果發現一處生長特別濃綠的草地，其下面的淺表層可能有水。

　　山谷地的竹林和樹木生長茂密的地方，存在地下水的可能性大。

　　沙漠裡的仙人掌下面可能有水。

　　熱帶的芭蕉樹下可能有水。

　　椰子樹上的椰子裡面含有水。

　　山上生長著濃綠苔蘚的岩石下面可能有水。

　　一些動物對水很敏感，知道水藏匿的地方，因此，透過掌握少數動物的生活習性，尋找水源會很方便。

　　通常情況下螞蟻洞穴多的地方，下面可能有水。

　　晚上青蛙鳴叫的附近可能有水。

　　蜻蜓大量出沒的附近可能有水。

　　燕子、野鴨成群出現的附近可能有水。

　　蛇冬眠的地下可能有水。

　　刺蝟出現的附近可能有水。

　　蚊子多的地方可能有水。

　　甲魚出沒的附近可能有水。

　　河蟹出來玩，水源在眼前。

　　野牛、野羊、野驢出沒的地方可能有水。

　　根據氣象找水，夏季雷雨天，烏雲翻滾，即將下雨，水的問題就解決了。冬季陰天，降雪後，水的問題就解決了。夏季清晨，小草上有露水。冬季，背陰的地方可能有殘雪（冰）。清晨，朝霞明顯，頭頂雲層濃厚，表示白天可能有雨。

野外生存專家的叮嚀

　　野外收集水有學問，早晨一些雜草（樹葉）上有水珠形成，要珍惜這微不足道的水珠，哪怕是一點點，也要想辦法吸到嘴裡。

Point | 5. 牢記民間諺語

　　遠古人的足跡始終與水有關，古代人是順著水遷徙而活下來的。老祖宗總結出來了許多簡單、實用的關於尋找水的諺語，它們對於快速找到水意義重大。

　　國慶日，兩個年輕人駕駛汽車去野外收集石頭，汽車鑽進山谷裡，四個輪胎都被石頭刺破了，被迫拋錨。二人徒步往回走，兩天沒有水喝了，體力嚴重透支，最後實在走不動了，只好等待命運的安排。

　　第三天，一位在地人經過這裡，給他們補充了水，他們恢復體力後，跟隨著在地人在一個潮濕的岩石縫隙裡發現了滴答的水滴，一個小時的時間，他們接滿了六瓶礦泉水，帶著勝利者的喜悅回到了家。

民間關於尋找水的諺語很多，這裡介紹幾種，以便大家對照、體驗。

其一，兩山腳下夾一嘴，必有無盡水來藏。

其二，王八出沒，水塘隱現。

其三，蜻蜓滿天低飛，雨將來到。

其四，青蛙叫聲響，水源不太遠。

其五，斷頭山排成行，山腳底下水汪汪。

其六，蚊子多如山，水源在眼前。

其七，鴨子、天鵝飛落地，水源盡在廣闊邊。

其八，盛夏清晨有露水，誰也無法躲避它。

其九，綠樹出汗，水氣十足。

其十，綠草成線，地下水流路。

其十一，螞蟻大搬家，大雨近期到。

其十二，八月十五雲遮月，正月十五雪打燈。

其十三，清晨出門看朝霞，不帶水來天上給。

其十四，龜背濕，天潮濕，雨隨後。

其十五，椰子是天然的儲水罐。

其十六，蜻蜓飛，水塘近在咫尺邊。

其十七，蝸牛出來轉，水在身邊藏。

其十八，蜘蛛把網收，風雨要淋頭。

野外生存專家的叮嚀

野外斷水以後，民間諺語很管用，這是古人多年的智慧結晶，下功夫學習，多掌握找水的技能，一旦遇到危險，就能即刻運用。

Point | **6. 野菜裡含水**

野外野菜很多，在山坡上、灌木叢裡、河邊、水池旁、沼澤前瞟一眼，就能看到幾十種野菜。大多數野菜含水量很高，有些野菜的含水量高達95%以上。

 事例重播 · replay ·

端午節，小強與女朋友去郊外放風箏，後來風箏斷了線，兩人去追風箏，半小時也沒有追到。於是開車繼續追，汽車開出去一個小時，鑽進了一個崎嶇的峽谷中，不慎卡在了岩石縫中，動彈不得了。兩人只好棄車，徒步返回。走了3個小時後，隨身攜帶的水喝光了，渴得難受。由於對道路不熟悉，兩人被迫在一個山崖下面露營。

一夜過後，缺水問題嚴重，兩人出現了輕微脫水症狀，危急時刻，一個採藥的老人路過這裡，幫他們拔了許多野菜（馬齒莧），讓他們吃下去，兩人逐漸恢復了體力。以後的路程他們完全靠這種野菜來補充水分，終於安全走出困境。

 儲備知識 Reserve Knowledge you should know I will Survive

含水量比較高的野菜有浮萍、馬齒莧、七七菜、掃帚菜、地米菜、水芹、蕨菜、鴉蔥、苦地丁、酸模、兔耳草、野敗、野葫蘆、野絲瓜、龍爪芽、豆腐菜、馬蹄、飛花菜、野薄荷、水葵、三角菜等。

馬齒莧的新鮮嫩葉裡含水92%，5～9月是生長旺盛期，大量採集後，搗碎取汁，能確保人緊急飲水。

七七菜的新鮮嫩葉裡含水87%，4～8月到處都是，方便採集，搗碎取汁，可以補充人體所需的水分。

掃帚菜的新鮮嫩葉中含水79%，5～8月是最佳生長期，野外隨處可見，很好採集，可以大量採集新鮮的嫩芽，搗碎取汁，供緊急情況下人體用水。

　　地米菜的新鮮嫩芽中含水85%，3～5月是最佳採集期，野外的很多地方都能找到它，大量採集後，搗碎取汁，能補充人體所需要的水分。

　　黃須菜的新鮮嫩芽中含有水分，生長在沙丘地區，在缺少水的地區發現它以後，大量採集，搗汁取水，能應急補水。

　　鮮蕨菜的嫩葉含水多，大約為70%，採摘期長，大量採摘後，搗碎取汁，可以補充人體急需的水分。

　　鴉蔥在野外很常見，含水量高，嫩莖葉能達到70%以上，早上採集的嫩莖葉含水量比中午高，搗碎取汁，能補充人體所需水分。

　　苦地丁在荒野的草地裡很多，幾乎到處都能發現它，它含水量高，採集大量的嫩苗及葉，搗碎取汁，能起到應急補水的作用。

> ### 野外生存專家的叮嚀
>
> 野菜種類繁多，每種野菜裡都含有水，平時應多瞭解野菜，掌握野菜的識別技能，在生存中才能運用自如。

Point | 7. 植物裡含水

　　野外植物多，有些植物的含水量高達80%以上。在斷水的危急時刻，一旦發現它們的影子，可能就是你的「救命恩人」。

　　端午連假，王老師獨自進山採集樹根子。中午，山裡的一個採石場在進行鑿石工作，他被迫躲進一個山洞裡，炸山炸了一下午，把山體震塌了，也把回去的道路堵死了。第二天他出來一看，沒有後退的路，於是只好冒著烈日往山谷裡走，斷水、斷食兩天後，王老師實在渴得難受，只好躺在地上等死了。忽然，他

眼前出現了幾棵柳樹和槐樹，柳樹上的嫩芽很多，槐樹花開了很多，散發出香氣。

王老師摘了許多柳樹嫩芽和槐樹花吃了起來，不僅補充了水分，還補充了身體所需的能量。上路前，他又採摘了很多，足夠幾天吃的，最終完全靠著柳樹嫩芽和槐樹花走了出去。

儲備知識

含水量比較高的植物有柳樹、槐樹、嫩竹葉、蘆薈、仙人掌、嫩芭蕉、蘆葦、野甘蔗、椰子、棠梨、山荊子、沙棘、野奇異果、酸棗、芭樂、野山楂、野桑葚、野柿子、野西瓜、野甜瓜、野木瓜等。

柳樹的嫩芽裡不僅含有豐富的維生素，而且含有大量水分，找到柳樹嫩芽後，直接嚼著吃，也可以搗碎取汁，能救急，並延續生命時間。

槐樹的嫩葉和花營養豐富，不僅可以吃，而且含有大量的水分，斷水的情況下，可以尋找槐樹，採集嫩葉、花，直接嚼吃，或搗碎取汁喝。

竹子全身都是寶，嫩葉、竹筍含水量很高，在斷水的危急時刻，發現竹子後，立刻採集嫩葉嚼吃，而後根據體力在竹子根部尋找竹筍，搗碎取汁，能迅速補充水分，延續生命。

蘆葦在沼澤、湖泊、積水潭裡最常見，生長旺盛，即便水源乾枯了，蘆葦的根部、嫩葉、莖裡也含有水，發現蘆葦以後，採集嫩葉、莖，挖掘根部，搗碎取汁，可以補充水分。

野甘蔗不僅含有豐富的維生素和礦物質，而且還含有大量的水。一旦發現野甘蔗，可直接咬吃、吸汁，也

野外生存專家的叮嚀

植物的種類很多，每種植物裡都含有水，平時應多瞭解植物，掌握植物的識別技能，在野外遇到困難時能運用自如，真正把命運掌握在自己的手中。

可以搗碎取汁喝。

Point | 8. 野果裡含水

野果子便於採摘，一年四季都有，果肉裡含有人體需要的營養素，含水量高，是人類的忠實朋友。一些野果子中含水量高得驚人，有些含水量甚至高達 90% 以上，是天然的儲水罐。

小蘇喜歡研究中醫、中藥，青年節這天，公司給年輕人放一天假，他就帶著草藥書進山觀察草藥去了。進山後，他刻意往人跡罕至的峽谷裡鑽，6 個小時過去了，發現了很多草藥，興奮不已。正準備往回走時，他抬頭一看，發現天快黑了，頓時感到不妙，變得恐慌起來，於是盲目的走捷徑，結果迷路了，經過一夜的行走，筋疲力盡。

第二天，他在茂密的灌木林裡亂走，一天沒有喝水，更沒有進食，再也支撐不住了，懶散地坐在草地上。忽然，他發現前方有兩棵桑樹，樹上結滿了紫紅色的桑葚。他走過去摘了許多桑葚吃，補充了水分和營養。為了確保路上有吃的，他把衣服、帽子裡全放滿了桑葚，吃了兩天，最後終於平安回到了家。

含水量比較高的野果有棠梨、山荊子、沙棘、奇異果、酸棗、芭樂、野山楂、野柿子、野西瓜、野甜瓜、黑醋栗、核桃楸、野木瓜、荔枝、芒果等。

棠梨也叫鳥梨，含有豐富的維生素，果肉含水量高，水的重量大約占果子重量的 80%，野外找到棠梨，水的問題就好解決了。

山荊子也叫山定子，在山地和河岸邊的樹林中很多，果肉營養豐富，含水量能達到 78%，斷水（糧）時，尋找到山荊子，既能充饑，又能解渴。

黑醋栗在山林中最常見，成熟的果實呈淡紫色，含有維生素 C 和糖，水含量很高，在 85% 左右，緊急情況下，可以直接吃，也可以搗碎取汁。

野山楂在野外的山地裡、峽谷中、河岸邊很常見，果實含有豐富的維生素，含水量很高，可以直接吃，也可以搗碎取汁，能解渴充饑。

野桑葚在野外的山坡上、河邊、灌木林中比較多見，果實紅紫色，口感好，營養豐富，能充饑，也能解渴，是天然的糧食與水源。

角刺也叫酸棗，在荒山的灌木林裡多見，未熟的果實為青色，熟果實為紅色，營養豐富，含水量高，可以直接吃，也可搗碎取汁，能幫助人渡過難關。

> **野外生存專家的叮嚀**
>
> 大自然是仁慈的，為人類預先準備好了許多天然的「水罐」，只要你留心觀察，就會發現野外的野果種類很多，很容易尋找，救命的水就在眼前。

Point | 9. 尿也是水

野外缺水如果到了最危急的時刻，就要從自己身上找，尿也是救命的水，不要嫌棄尿液。有過野外生存（極度斷水的情況）體驗的人才知道尿液的珍貴，因為在生命的最後時刻，喝尿確實能延續生命時間，尿與生命是緊密相連的。

事例重播 · replay

許先生一生的夢想是在西部拍攝野驢，暑假到了，他帶著相機上了路。經過數日的奔波，他到了西部的一片沙漠中，架好照相機，隱蔽好，等待野驢出現。一小時，兩小時……兩天兩夜過去了，也沒有發現野驢的蹤跡，飲水與食物消耗得差不多了。第三天，他所攜帶的食物全部消耗光了，渴得難受，無法繼續等待了，只好往回撤。在撤退的路上，由於沒有體力，體內極度缺水，身體逐漸虛脫，他意識到如果再不進水的話，就會永別人間了。

忽然，他感到有尿意，於是把一個裝照相機的塑膠袋拿出來，把自己的尿液收集起來，一口一口地喝下去，又繼續步行了三個小時，終於看到一個水潭，最後平安回到了家。他回憶道：「如果不喝尿，根本無法走到有水的地方，也就再也回不到家了。」

儲備知識 Reserve Knowledge you should know　I will Survive

人體的尿液裡面幾乎都是水，沒有什麼特別的物質。野外活動時，建議把自己的尿液保存好，不要輕易扔掉。

事實證明，野外斷水後，當身體缺水已經到了危及生命的時刻，喝尿就是明智的選擇。因為在生命以分秒來計算的時候，延長一分，一秒，就可能有生還的希望。為了確保尿液的衛生，一般情況下應保留尿液的中間段，也就是說開始的尿液不要，尿流出一些後，再用瓶子、塑膠袋、壺留下中間及大部分後半段的尿液。

野外斷水時，如果沒有儲存尿的容器，可以把鞋脫下來接尿，也可以逐段尿尿，五指併攏，把手握成半葫蘆狀，小心翼翼地接尿，分段喝下。

尿液不宜保存過久，最好在低溫

野外生存專家的叮嚀

尿液是人體自身產生的一種特殊的水，不要嫌棄尿液，救命的水就在你自己的身上，要做有心人，把生命之水保管好。

下保存，以免發酵、變質。保存時，放在陰涼處，或暫時埋在地下。

Point | 10. 保護體內的水

　　野外極度缺水的情況下，要有預見性，仔細推算自己的水、食物、體力消耗及生命存活時間，找出最佳的生存方式，珍惜身體內的每一滴水。

事例重播
·replay·

　　兩位老師暑假去深山裡的古老村莊收古董，在進入高山深處 300 多公里後，發現了一個村莊，並收集到了幾個古代瓷瓶。返回時油箱漏油，汽車拋錨了，手機沒有訊號，也沒有過路車，只好徒步往回走。他們很快把帶來的水喝光了，食物也吃完了。夜晚到了，兩人也走不動了，只好就地露宿。由於天氣炎熱，兩個人艱難地邁著腳步，一個老師無意中把一條大毛巾罩在臉上（遮蓋了鼻子、嘴），到了第三天的下午，兩個人先後出現了嚴重缺水的徵兆，沒有任何遮擋的老師暈倒在地，再也沒有醒來。而無意中把毛巾罩在臉上的老師，卻意識清醒，意外發現了遠處的汽車，緊急揮舞紅色背心，被人發現後，得到了救助，成功脫險。

儲備知識　I will Survive
you should know

　　人體每時每刻都在向外散發水分，呼出氣體、咳嗽、說話、排出大小便、眼睛眨動都能加速體內水分流失。

　　野外行走速度、外界氣溫變化、穿衣厚度、情緒與心情好壞也對體內水分的流失有至關重要的影響。為了保存體力，減少體內水分損失，在炎

熱的夏天裡行走時，應保持輕鬆的心態，不能緊張、焦慮；應晝藏夜行，儘量減少白天的活動時間，不要長時間暴露於太陽光下，盡力避免大量出汗。野外最好不要赤身在陽光下行走，以免水分過快損失，嚴重危及生命安全。

野外斷水後，走路速度要均勻、緩慢，不要快走，更不能亂跑，以免體內的水分損失過大。為減少體內水分的快速損失，要對鼻子、嘴、眼睛做一點簡易防護，控制呼吸節奏，減少張嘴說話的次數，減少眨眼的次數，減少舌頭舔嘴唇的次數，可以採取用手帕、布、毛巾將口、鼻、眼輕輕罩住的辦法，但不要影響呼吸、張嘴、看路，把呼出氣體中所含的水分重新呼進體內。

野外斷水時，應強迫自己吞嚥津液，不能輕易吐掉口水。即便是痰，在關鍵時刻也不能隨意吐掉。沙漠中、戈壁裡、荒涼的山丘中，這個方法很重要，千萬不要小看這樣的做法。

在野外斷水的情況下，如果被迫在陽光下行走，應該用各種草、樹枝、布、衣服做一個遮陽、保濕帽，以防止體內水分快速蒸發。

> **野外生存專家的叮嚀**
>
> 野外斷水很危險，尋找水是一門科學，平時要多學習、多操作，做好功課，把向外找與向內找結合起來，真正掌握野外尋找水的技能，關鍵時候才能派上用場。

Point | 11. 蒸餾水

野外如果沒有淡水，意外發現了沼澤泥、泥漿、海水的話，可以採取簡易蒸餾水的辦法來獲得潔淨的淡水。如果順利的話，一日獲得 2～5 公

升蒸餾水，基本就能滿足人體延續生命的需要。蒸餾技術幾千年前就有，老祖宗為了獲得淡水，便取來海水，架上篝火燒，透過冷凝水管，得到純淨的淡水。

 事例重播 · replay ·

　　夏天，喜歡釣魚的張先生與馬先生來到海邊，找來一條船上了一個荒島，安營紮寨，開始釣魚。

　　這時，天氣突變，海浪很高，把船的纜繩衝開，船被沖到海裡去了，他們發現船沒有了以後，垂頭喪氣，不得已在荒島過夜。後來，食物全部消耗光了，他們只好生吃現釣海魚。沒有水了，一天，兩天還能撐，時間一長問題就來了，兩人全部出現了缺水症狀。

　　張先生對鍋爐很有研究，建議蒸餾海水。馬先生也同意，立刻拿出釣魚的水桶，裝了一半海水，挖了一個簡易爐灶，拿出單用膠皮雨衣，罩在水桶上面 30 公分處，雨衣斜傾 15 度，下面放一個臉盆接冷凝的淡水，找來樹枝、乾草，開始燒海水，海水開鍋後，很快就有蒸氣出來，不久接了半盆淡水，基本滿足了兩人的生命最低用水。

　　五天以後，又來了幾個上島釣魚的「魚友」，給他們補充了食物與淡水，送他們出島。

 儲備知識 Reserve Knowledge you should know ╱ I will Survive

　　掌握野外蒸餾水技術很重要，在極度缺水的情況下，取得蒸餾水飲用，是維持生命的一個簡單而實際的辦法。以下就介紹兩種常用的取得蒸餾水的方法。

　　其一，利用太陽獲得。挖一個直徑1公尺、深1公尺的坑，放入濕沙、

淤泥、苦鹹水或海水，上面蓋一層透明塑膠膜，四周用沙子或石頭固定，中間架一根 1.5 公尺高的棍子，使塑膠膜成一倒圓錐體。在這個圓錐體下面預先放一個接水的容器。陽光透過塑膠膜使沙坑中的水分蒸發，水蒸氣遇到塑膠膜凝結成水滴，順著圓錐體的頂端滴入容器內。如果陽光充足，這種方法每天可以獲得蒸餾淡水 1 ～ 3 公升。

其二，利用煮沸法獲得。 將濕沙、淤泥、苦鹹水、海水放入容器內，在上方 30 公分處蓋一層透明塑膠膜，塑膠膜傾斜 15 ～ 30 度，下面放一容器接淡水，製作一個簡易爐灶（半地下或三角灶台），找來樹枝、木炭、煤、汽油、酒精、棉絮等可燃物，給容器加熱，透過蒸氣冷凝，來得到淡水。

野外蒸餾水需要時間，一定要有耐心，淡水少不怕，只要有就是勝利，千萬不能半途而廢。野外是為了延續生命時間，是不得已而為之，不是喝個痛快，要把延續生命放在首位。

> **野外生存專家的叮嚀**
>
> 野外製造蒸餾水的技術有些難度，但只要不畏艱險，積極尋找到含水物質，同時找到持續不斷的熱源，設法接取蒸氣冷凝後的水，延續寶貴的生命時間是沒有問題的。

I Will Survive

極限
野外生存
知識

野外活動必備生存技能

survival knowledge

PART

5 安全行走

　　野外遇到危險後，為了逃生，安全行走是關鍵。野外行走時可能會遇到狼、虎、豹、鱷魚、蛇、蟒、狐狸、刺蝟、野狗、雕、鷹、熊、大象、鯊魚、馬蜂、蠍子、蜈蚣；可能需要徒步穿越沙漠、高原、戈壁灘、叢林、雪地、沼澤、高山、江、湖、河、海、孤島，困難無法想像；可能會遇到地震、沙塵暴、冰雹、龍捲風、大霧、颶風、暴雨……

　　走的問題學問很大，要根據當時的地形、天氣、突發事件等情況，周密計畫，提早安排，把問題想在前面，有備案、有辦法，確保萬無一失。

　　6 月考試一結束，小強就隨爸爸去了西部遊玩，進入了無人的半沙漠、半草地裡。由於海拔超過 3000 公尺，汽車被輪胎下面的石頭拖了底，底盤出了問題，汽油箱也裂了縫，汽油很快就漏光了。

　　父子二人很無奈，下車攔截經過的車輛。5 個小時過去了，沒有任何車輛的影子。忽然，他們發現前面一個模糊的影子，以為是人，就高聲呼喊，拼命朝影子跑去，結果意外發生了，父子二人先後因為缺氧，跌倒在地，不省人事了。

　　3 小時後，一輛軍車經過這裡，意外發現了父子二人，立即將他們送到最近的醫院，搶救了一夜才把父子二人從死亡線上拉了回來。待他們生命跡象平穩後，醫生囑咐二人初上高原不能大聲呼喊，更不能快速奔跑。

　　在野外行走時，應注意以下幾點。

　　一是根據地形情況，確定走法，計畫行走時間，一切符合地形情況，不能超越人體極限。

　　二是根據氣候條件，確定什麼時間走，走多久，體力怎麼分配，怎麼

使用攜帶的水與食物。

三是根據危險情況確定行走路線，不能冒然行走，寧可少走，不貪險，確定安全了才能走。

四是根據身體情況確定走路的速度與強度，要認真計算，合理安排。如果身體狀況不好，就不能逞強的走。

五是根據海拔情況謹慎行走，在海拔超過 1000 公尺時，就要絕對小心了，行動要緩慢，不能吃太飽，應密切觀察呼吸與心跳，如發現問題，立刻停止走動。

六是根據整個地域環境，預先考慮可能出現的危險，把問題想得周到一些，多想一些補救辦法。

野外生存專家的叮嚀

野外安全行走是大事，不能當兒戲，也不能毫不考慮，說走就走，要認真考慮，仔細思量，心中有數了才能走。

Point | 1. 當心山區行走

俗話說：「一山兩面不同天，季節變化無從知。」

山區的情況複雜多變，很危險。一旦野外遇險，必須在山區裡行走時，要注意觀察情況，對地質、天氣、動物情況要瞭解，提前做出判斷。多想一些對策，對可能發生的山體滑坡、土石流、大風、暴雨、野獸襲擊做到心中有數。

事例重播
·replay·

白太太與王太太相約進山採野菜。山腳邊的野菜幾乎被人採摘完了，她們只

好進入山谷深處採摘。下午，山谷裡突然風沙怒吼，捲起碎石頭砸向她們。二人被眼前的山風嚇壞了，不知所措，準備轉身躲避，誰知風夾雜著石頭又捲了回來，二人躲避不及，臉、身體被石頭砸傷，一個月都沒有康復。

Reserve Knowledge 儲備知識 you should know I will Survive

山區降雨量比較大，通常集中在夏季與秋季，局部山區容易形成大暴雨，造成山洪暴發。

山區雷暴比較多，有時雷電就在山頭，甚至衝入山谷裡，聲音震耳欲聾，十分危險。

山區發生山體滑坡的情況比較多見，在外力的作用下，一些風化的懸崖石可能會滾落下來。

山區土石流是最常見的災害，來勢兇猛，平均每年發生幾十萬起，嚴重時泥沙俱下，亂石滾滾，頃刻之間即可削掉半個山頭，房屋、牲畜瞬間被淹沒。

山區的風速隨高度的增加而增加，高山山頂夜間風速大，山谷白天風速大，有時能把人吹倒。

山區冬季寒冷，避風、避寒的地方很少，一旦遇到危險，保暖措施沒做好，就容易發生凍傷、凍死的情況。

山區基本上沒有現成的道路，有時峽谷裡很窄，有時腳下多凹坑，有時隱藏著陷阱、洞穴，千萬要小心。

野外生存專家的叮嚀

山區行走危險性大，要時刻警惕，不能麻痺大意，更不能逞能，以免受到傷害，甚至發生無法挽回的嚴重後果。

Point | 2. 快如閃電的落石

　　山石、山土、植被由於長年的風吹雨打，受太陽的照射，以及酸、鹼、硫化物的侵蝕，會出現散碎現象，一旦受到震動，或其他輕微的外力作用，就可能「粉身碎骨」，滾落山下，令人毛骨悚然，措手不及。

　　秋天，喜歡摘酸棗的黃媽媽騎車進了山區摘酸棗。一個陡峭的山谷裡酸棗很多，她進去採摘。突然，一隻野兔亂跑，把陡峭山崖上的幾塊石頭蹬碎了，碎石頭滾落下來。

　　她嚇得目瞪口呆，成了「木頭人」，不幸被滾落的石頭砸傷腳、腿，傷情嚴重，流了不少血，無法動彈，情況萬分危急。6小時後，她感到了生命的無奈，準備等死了。

　　幸運的是，她遇到了一對開車進山採摘酸棗的年輕情侶，年輕情侶伸出了援助之手，立刻把她送進醫院。

　　山區的石頭成分複雜，有些鬆動的山石，重達幾十公斤，甚至幾噸。一旦從幾公尺、幾十公尺、幾百公尺的高山上瘋狂地滾下來，落地的衝擊力非常大，可以把幾十年的大樹砸斷，把地砸出一個幾公尺深的大坑。

　　有的山石鬆動是由於生長幾十年的樹根張力引發的。大樹的根部很發達，在生長過程中，根部在山石細小的間隙中逐漸長大，最後使山石內部斷開，導致山石處於無束縛狀態，四散飛落的情況就可能隨時發生。

　　有的山石由於受到古代、近代戰爭的「摧殘」，傷痕累累，看似連接著，實則已經斷裂，一旦遇到風、雨、雷電，就容易發生滾落的情形。

　　有的淺近山區裡，當地農民放炸藥炸山，盲目進山的人很容易被炸山的碎石擊傷，甚至發生嚴重後果。

　　在山區行走的過程中，要預先勘測一下山谷、峽谷兩側的情況，看有無鬆動與風化的岩石，儘量避開危險地段。要多向當地居民打聽情況，問問山區裡容易發生什麼災害，有無放炸藥炸山的地區，千萬不能盲目行走。

　　在山區任何時候都要記住一句話：「寧繞十步遠，不走一步險」。這是安全的基本常識，更是保護生命的「法寶」。

野外生存專家的叮嚀

　　山區滾落石頭隨時發生，不可馬虎，更不能莽撞，眼要四周看，耳要四處聽，大腦反應要迅速，雙腿跑得要快速。

Point | 3. 走獸、猛禽隨時現身

　　野外的原始叢林、高山、沼澤、湖泊與大海裡，走獸、猛禽、魚類的種類多，野性十足，兇猛無比。常見的走獸、猛禽、魚類有野狗、狼、熊、豹、虎、鱷魚、野貓、毒蛇、蟒蛇、黃鼠狼、刺蝟、禿鷲、山鷹、貓頭鷹、雕、烏鴉、蝙蝠、鯊魚等。這些走獸、飛禽、魚類「欺軟怕硬」，當人有體力，人數眾多，有充分的準備時，牠們偽裝得很老實，不敢輕易攻擊人。一旦人受傷，或斷水（糧），生命垂危時，牠們就會立

刻張牙舞爪地向人發起攻擊。

週末，張先生一家人開車去山上旅遊。孩子很喜歡小狗，順便把小狗也帶了出去。汽車開到了山上的草原裡，一家人架好帳篷，準備搬運物資和食物。

小狗四處張望，跑到一棵樹下。突然，一隻在高空盤旋的禿鷹，直衝小狗而來。小狗躲避不及，被鷹抓起來，叼向了天空。

各種走獸、猛禽、魚類已經適應了野外的環境，人們進入牠們的地盤以後，其實就是對牠們的入侵，牠們會設法攻擊你，所以要特別留意。

野外特殊的季節裡尋找食物非常困難，走獸、飛禽、魚類的兇殘程度難以想像，餓急了甚至連牠們自己的同類、幼子也吃，應當預先對野外的走獸、飛禽、魚類有所瞭解，做到心中有數。

野外生存專家的叮嚀

要學會保護自己，根據動物的習性預先判斷野獸出沒的地點，準備好自衛的武器，如木棍、繩子、石頭、匕首、火柴、鞭炮、打火機、噴霧劑等。

Point | 4. 五花八門的洞穴

　　野外行走過程中會發現五花八門的洞穴，要高度警惕，不要輕易進入，非要進入前，應該做試探性的偵察，以防誤入狼窩、虎穴。

事例重播
· replay ·

　　去年秋天，一對情侶進入山區遊玩。中午，太陽照射強烈，他們在一個小山的側面發現了洞穴，於是進去坐下休息，由於太累了，一會兒就睡著了。

　　突然，幾隻蠍子從縫隙裡鑽出來，螫傷了他們，這對情侶被螫得疼痛難忍，也有不同程度的中毒，差點命喪黃泉。

Reserve Knowledge　儲備知識　I will Survive
you should know

　　地球形成後，隨著地殼的不斷變化，野外會形成很多天然的洞穴，主要是溶洞、水洞、岩洞等。

　　有了人類以後，由於生存、居住、避難、戰爭、物資儲藏等原因，人為的開鑿了一些洞穴，有的是古人為了遮風、避雨、居住、逃難、狩獵而修建的居住洞穴。

　　有的是為了儲存物資開鑿的洞穴，後來被遺棄了，成為沒有人管的洞穴。

野外生存專家的叮嚀

　　無論是天然的洞穴，還是人工開鑿的洞穴，或是被人遺棄的洞穴，都不能輕易進入，因為洞穴裡面危機重重，殺機四伏。

有的是古人的墳墓，被盜墓後，形成了洞穴。

有的是古代軍事要塞，戰場遺跡明顯。

有的是近代戰爭中的軍事倉庫，後來逐步地被遺棄了，成了洞穴。

有的是現代人施工、開採礦山遺留的洞穴。

許多野獸、飛禽天生就有挖洞的本領，動物的巢穴一般在岩石邊、懸崖下、地下等。

Point | 5. 恐怖的峽谷

野外可以看到美麗壯觀的峽谷，峽谷內多河流、小溪，鳥語花香，蝴蝶翩翩起舞，十分迷人。峽谷是動植物的天堂，是牠們的家園，動植物一般是不喜歡人類貿然進入的，牠們會認為你是「敵人」。

有一則報導，在南美洲有一個峽谷，只要動物進去了，就出不來了，好像人間蒸發一樣。一名野外探險者不相信，帶著高科技器材硬闖進去了，結果一去不復返。

人們猜測，一是峽谷裡不知名的兇猛野獸（植物）把人吃了；二是峽谷內有毒氣，讓人窒息而亡；三是峽谷內有高強度的放射性物質，使人受到了超強的輻射；四是峽谷內的野人，把「入侵者」殺死了，等等。

儲備知識
you should know
Reserve Knowledge
I will Survive

進入峽谷之前，要選擇地勢較高、便於觀察的地點對谷裡的情況進行觀察。看裡面有無活動的動物；看有無高飛的鳥類；看有無活躍的昆蟲；看有無異常的屍骨；有無特殊的植物等。沒有問題時，還要用鼻子聞一聞有無特殊的氣味，有無刺激性的感覺等，做到心中有數。

野外生存專家的叮嚀

在沒有安全無慮的前提下，一旦感到峽谷裡問題嚴重，或情況複雜，應繞開峽谷，沿山脊行走。

Point | 6. 高原行走要當心

初上高原的人，由於身體各器官不適應高原環境，會出現嚴重的缺氧症狀。通常情況下，隨著高度的增加，大氣壓力會按照一定的規律下降，空氣中的含氧量會相應減少。這時，人體吸入肺部的空氣中的氧分壓也隨之下降，從而出現血氧減少的現象。

事例重播
· replay ·

去年夏天，小張開車外出旅遊，汽車開到一個 4000 多公尺高的山口時，突然熄火了。他下來修車，由於需要使用千斤頂換輪胎，用力過大、過猛，不一會他就感到呼吸困難，噁心嘔吐，話也說不出來，腳下如踩了棉花，最後竟然暈倒在地，幸虧被經過此地的汽車發現了，及時給氧，才保住了性命。

高原地區一般是指海拔在 3000 公尺以上的高地和山地。

高原地區空氣稀薄，氣象多變，溫差較大，人煙稀少，氣候寒冷，風向多變，日照強烈，多風暴與雪崩。

人在 1500 公尺的高度，會產生一連串的生理反應；在 5000 公尺的高度，人體就難以適應了；在 8500 公尺的高度，就到達了生命的極限。

初上高原的人，有些會出現急性高原反應，其具體的症狀是渾身無力、頭腦沉重、耳鳴、失眠、抽搐、胸悶、氣短、血壓升高、腹痛、噁心、嘔吐、消化不良、關節酸痛、全身或局部浮腫。因個人的體質不同，出現的症狀也有多有少，有重有輕。

有些人還會出現「高原紅」現象，主要表現是面部出現紫紅色。主要原因是慢性、長期缺氧，引起紅血球增多，使得毛細血管擴張。輕度缺氧，對人的大腦損害是輕微的；中度缺氧，大腦中樞神經的部分功能會受到影響；重度缺氧，會造成大腦受到嚴重損害，極度嚴重時，還會危及生命。

> **野外生存專家的叮嚀**
>
> 高原病分為急慢性高原反應、高原肺水腫、高原昏迷、高原心臟病、高原血壓異常等，要特別加以防範。

Point | 7. 當心失明

太陽能夠輻射出紫外線，紫外線的穿透力很強，即便是陰天也能穿射。適量的紫外線照射對人體有益，但是過量、超強度的照射，就會對人有害。

　　去年冬天，居住在台灣的王經理去日本開會。她長這麼大從沒有見過雪，只是在電視、電影、照片上看見過。

　　開會期間，她獨自去看雪，無邊無際的「雪海」使她興奮不己。「堆雪人」堆了 5 個小時，進房間後，她感到眼睛視力摸糊，疼痛難以忍受，流淚不止，醫生診斷為「雪盲症」。

儲備知識

Reserve Knowledge
you should know

I will Survive

　　由於高原上有長年的積雪，冬季時間長，雪覆蓋的時間也長，人長時間在雪地上活動，陽光照到雪地上，紫外線再反射到人的眼睛裡，就會造成人的眼角膜和結膜損傷，出現不良症狀。初期會感到雙眼有異物感和輕度摩擦等不適症狀，嚴重時會感到灼痛、流淚不止、怕光，甚至會造成眼底損傷，這就是人們常說的「雪盲症」。

　　在雪地裡和高原上行走，要注意保護眼睛，戴上防紫外線的眼鏡、草帽，或打開防紫外線的傘，眼睛不能長時間看被太陽光照射的雪。

野外生存專家的叮嚀

　　長時間的紫外線照射，除了對眼睛有傷害外，皮膚也會發生異常反應，可能造成皮膚紅腫、瘙癢、疼痛難忍，甚至還會誘發癌變。

太陽好大！

Point | 8. 滾滾而來的沙塵暴

在地殼的表面覆蓋著厚薄不一的沙層，形成廣闊的沙礫地區叫沙漠。在硬土層上覆蓋著礫石、粗沙的廣闊的荒漠地區叫戈壁。在中國大陸的西北地方，沙漠與戈壁灘比較集中。著名的沙漠與戈壁灘有塔克拉瑪干沙漠、騰格里沙漠與河西走廊戈壁灘等。

沙漠與戈壁灘是沙塵暴的「溫床」，沙塵暴的形成原因是大量的沙土被強勁的陣風或大風吹起，飛揚於空中而使空氣混濁，導致能見度大大降低，甚至接近於零。當地老百姓說：「刮起來，飛沙走石，形成沙流，遮天蔽日，如同黑夜，十分可怕。」

事例重播 · replay ·

八月十五，許先生與馬先生一起去西北拍片。兩人進入甘肅西部後，看見前面幾公里處有一片沙海，於是加速衝了過去，不料汽車被暗藏的鵝卵石撞壞，只好下來修車。5個小時過去了，汽車還沒有修好，正當兩人準備休息時，沙塵暴刮了過來，天空昏黃，接著狂風怒吼起來，把太陽都遮住了，雞蛋大的鵝卵石被風吹得如同利箭，把兩人砸成重傷。

儲備知識 Reserve Knowledge you should know I will Survive

在沙漠與戈壁灘裡行走，遇到沙塵暴到來時，人員、牲畜如果不能及時躲避，就會造成很大的傷害。

最可能受到傷害的是眼睛、耳朵、

野外生存專家的叮嚀

遇到沙塵暴，應立刻躲避，如果實在躲不開，應迅速到堅硬岩石的後面、洞穴裡躲避起來，要保持呼吸道暢通，對眼睛的防護要特別仔細。

鼻子、咽喉、前胸、胳膊、腿；呼吸道也容易堵塞，引起呼吸困難，甚至窒息而亡。

如果沙塵暴嚴重，沙子可能把人埋起來；有的人躲避不及時，甚至還會被速度極快的飛石擊中，引起骨折，或腦部外傷等。

Point 9. 迷幻的海市蜃樓

發生在沙漠裡、戈壁灘中的海市蜃樓，其實就是太陽光遇到了不同密度的空氣而出現的折射現象。沙漠裡與戈壁灘中，白天沙石受太陽炙烤，沙層表面的氣溫迅速升高。在無風時，沙漠與戈壁灘上空的垂直氣溫差異非常顯著，下熱上冷，上層空氣密度高，下層空氣密度低。當太陽光從密度高的空氣層進入密度低的空氣層時，光的速度發生了改變，經過光的折射，便將遠處的綠洲、城市呈現在人們的眼前。

事例重播
· replay ·

夏天，喜歡探險的馬先生穿越西部的一個小沙漠，中途迷失方向，在沙漠裡轉悠了三天。後來，隨身攜帶的水全喝光了，他嘴唇乾裂，昏迷了過去。甦醒後，他迷迷糊糊地發現前面有一個綠色的湖，於是吃力地站起來，向湖跑去，跑了幾百公尺，發現湖逐漸消失了，最後癱倒在地上，失去了知覺。在生命的最後時刻，他僥倖被一位探險者救助，終於脫險。

Reserve Knowledge 儲備知識 I will Survive
you should know

海市蜃樓很有迷惑性，千萬不能上當，要保持鎮定、平和的心態。在極度疲勞的狀態下發現海市蜃樓後，要微閉雙眼，調整呼吸，暗示自己保持鎮定。

海市蜃樓的景象變幻不定，有時是蔚藍色的大海；有時是繁華的都市；有時是熱鬧的集市；有時是富麗堂皇的宮殿；有時是果實累累果樹園，等等，要學會識別。

野外生存專家的叮嚀

在沙漠、戈壁灘中行走時，無論多麼艱難，都要注意保存體力。當意外發現湖泊、海洋、樹林、樓閣時，要冷靜的觀察，切不可空耗體力，導致精神崩潰。

Point | 10. 沙漠殺手——高溫與乾燥

沙漠氣候的主要特點是空氣乾燥，終年少雨，或幾乎無雨，氣溫變化劇烈，晝夜溫差大。夏季酷熱難耐，地面最高氣溫可以達到 50 ～ 80 度。由於缺少水，植物幾乎無法生長。

事例重播 · replay ·

去年 8 月，黃先生到西北的戈壁灘尋找石頭。中午，烈日炎炎，他把撿到的幾個野鳥蛋埋在沙子裡，10 分鐘後，野鳥蛋熟了，他十分震驚。

儲備知識　Reserve Knowledge you should know　I will Survive

在沙漠裡行走時，須注意以下幾點。

一要注意防中暑，行走時不要把自己暴露在烈日下，應該找遮光、通風的道路走，夜走晝停。可以製作一頂遮陽帽，防止身體內的水分蒸發過快。

二要選擇合適的休息地點，找蔽日、通風、陰涼的地點休息，甚至可以挖一個單人藏身洞，以便保存體內的每一滴水。

三要防全身脫水，適時補充水，避免全身出大汗；著裝要注意，不能過多地暴露皮膚，寬鬆些比較好。

四要知道水貴如金的道理，寧可少帶貴重物品，也要帶足水。沙漠嚴重缺水，有的地區幾乎沒有一點水，由於日照時間長，沒有綠色植被的保護，即使部分地區下一點雨，蒸發量也很大，加上風多，幾乎是湖乾、井枯，水源貧乏。所以，進入沙漠前，要準備充足的水，不能有任何僥倖心理。寧可其他物品少帶一些，也不能少帶了水。一旦斷水後，千萬不要慌張，要掌握尋水技巧。

野外生存專家的叮嚀

沙漠的高溫與乾燥是人們難以想像的，有時出現的情況能使人很快喪命，要特別當心，做好充足的準備。

Point | **11. 可怕的蟻群**

在這個世界上，螞蟻的種類與數量很多，比恐龍的生存年代還早，不僅讓人十分討厭，而且也令人生畏。有一種食肉螞蟻，攻擊力強，嘴裡會產生一種腐蝕性極強的蟻酸，很快就會把動物的肉、骨、皮毛腐蝕掉。這種螞蟻喜歡群體活動，運動速度快，對人與動物的氣味十分敏感，只要稍微一放鬆，就可能遭到攻擊。

事例重播
·replay·

　　前年，一位攝影愛好者去非洲沙漠拍照，發現了一頭野牛因病死亡。沒過多久，成千上萬隻螞蟻瘋狂地撲向野牛的屍體。一會兒工夫，野牛就成了一堆白骨。

儲備知識　I will Survive

　　以下介紹幾種驅除螞蟻的方法。

　　氣味驅除法，有些植物對螞蟻有刺激作用，可以把植物的枝與葉點燃，產生一種刺激性的氣味。螞蟻聞到這種氣味，就會迅速逃避。

　　挖溝攔阻法，在露營地周圍挖深溝，溝內撒上石灰、草木灰和特殊的香料，能有效阻止螞蟻進入。

　　化學驅除法，可以用隨身攜帶的化學噴霧驅蟲劑，來把螞蟻趕跑。

　　火燒驅除法，遇到螞蟻數量眾多時，可以用火燒。

野外生存專家的叮嚀

　　螞蟻是生存高手，千萬不要輕視牠的存在，要處處小心，把預防工作做周到，不能太過大意。

Point | 12. 奇特的沙漠「迷宮」

　　沙漠與戈壁灘裡的標的物少，而且不明顯，有些標的物不僅是移動的，而且還是時隱時現的，經常會干擾人的判斷力。

　　夏天，某公司經理看完沙漠記錄片以後，也想進行一次沙漠探險。他進入沙漠後，徒步行走了一天，耗費掉了大量體力，由於判斷方向出現了偏差，最後竟然又回到了出發的地點，實際上幾個小時都沒有走出一步路，折騰了兩次都是如此，後來多虧遇到了一個背包客，才走了出來。

　　他看著這位自助旅行的背包客，疑惑地問：「是不是出現幻覺了？」背包客微笑著說：「不是幻覺，是沙漠裡特殊的地形所致。」

　　人在沙漠裡行走，大都是憑感覺走，或是按照簡單的標的物走，慢慢就會發生視覺上的偏差，導致方向逐漸混亂，幾乎不會直線行走，而是走彎曲的路線。另外，當選定的標的物發生移動，或逐漸消失時，人就會迷失方向，甚至發生走「迷宮」的現象。

　　為防止在沙漠裡走「迷宮」，可以採用後三角連線前進法。每走一段路，就以自己的站立點為後三角形的

野外生存專家的叮嚀

　　現在技術很發達，如果有條件，可以配備衛星定位裝備指引前進，也可採取偵察兵常用的行軍標圖（三角連線）作業法前進。

頂點，向前方延伸 500 ～ 800 公尺，目視距離也可。將三角形底邊的中心與自己連成一線，往前直走。如此周而復始，就能避免走投無路的繞圈圈了。

Point | 13. 叢林行走危險隨時發生

叢林裡危機四伏，危險就在身邊，只是你沒有發現。凡是有過叢林歷險經歷的人都知道叢林兇險的一面，從不敢在叢林裡放鬆警覺，而是時刻準備著對付「侵犯者」，因為只要稍微一放鬆，可能就有致命的危險。

去年 7 月 1 日，幾名公司職員一起進入了原始叢林尋找植物標本。他們架好鍋，準備做飯。幾個人撿拾腐朽的木材準備燒火，突然，幾條毒蛇爬出來兇猛地襲擊他們。其中一人躲避不及，被毒蛇咬傷，沒有多久就出現了中毒症狀，生命垂危。幸虧遇到當地的捕蛇人，立刻使用解毒藥，才挽救了他的生命。

在叢林裡要謹記以下幾點。

提高警覺，不被表面現象麻痺。 在茂密的叢林裡，不能被表面的風平浪靜所麻痺，要時刻警覺著準備向你發起攻擊的「敵人」。「敵人」也許躲在樹上，也許藏在洞穴裡，也許埋伏在地下、泥潭裡，甚至是石頭縫隙裡。

防護要提前，不能懈怠。 人在叢林裡行走，危險就在身邊，興許前面就是陷阱。要有充分的心理準備，整理好防護衣服，特別是袖口、褲腿與頭部。

準備好自衛武器，及早發現與躲避危險。 要明白前面、後面、頭頂、腳下可能會突然出現兇猛的老虎、豹子、狼、野狗、毒蛇、鱷魚、猴子、黑猩猩、黑熊、毒蜘蛛、蚊蟲、蠍子、毒螞蟻、毒蜂、禿鷹等，要眼觀四面，耳聽八方。

野外生存專家的叮嚀

叢林裡情況瞬息萬變，各種危險情況可能以前都沒有想到過，頭腦要時刻保持清醒，不能懈怠。

Point | 14. 衝出叢林裡的「鬼打牆」

原始叢林裡的植被十分茂密，灌木、野花、雜草、果樹、藤蘿交織在一起，遮天蔽日，通視距離短，不便於觀望。有時只能走一步看一步，行走路線曲折蜿蜒，腳印很快就被草遮蔽起來，常常是走了一個白天，結果發現晚上宿營時，還是原來的地點，人們常把這種現象，稱為「鬼打牆」。

事例重播
· replay ·

去年秋天，許太太與先生去原始叢林中看風景，由於「貪景」，進入叢林深處 5 公里時，突然，碰到一條毒蛇，奔逃途中他們迷失了方向，艱難地在叢林裡行走了三天三夜，第四天早晨發現又回到了遇到毒蛇的地方，兩人立刻恐慌起來，認為遇到了「鬼」，幾乎失去了生存下去的勇氣。幸虧救難人員及時趕到，兩人才脫離了危險。

儲備知識
Reserve Knowledge
you should know
I will Survive

　　發生「鬼打牆」是因為人們沒有掌握正確的叢林行進要領，不懂判斷方向與確定自己所在位置的基本知識，所以要及早學習，提高生存技能。

　　為了避免發生「鬼打牆」的情況，應該掌握簡單的「三點一線」與「刻劃直線」行走法。即選取三棵明顯的樹，每兩棵樹之間相距 10 ～ 15 公尺，用鋒利的石頭或匕首在樹的明顯部位刻劃，用前進箭頭標示，依次循環下去，就不會走回頭路，更不會發生「鬼打牆」的情況了。

野外生存專家的叮嚀

　　叢林裡視線不好，走路要注意做標記，盡最大可能標示出前進方向上的目標物，不能只是低頭走。

Point | 15. 夜晚的原始叢林

　　原始叢林裡晝夜情況截然不同，白天可能風平浪靜，到了夜裡就變得極其恐怖了。夜幕降臨後，到處是一片漆黑，陣陣寒風吹來，樹葉嘩啦嘩啦響個不停，令人毛骨悚然。

一些晝潛夜出的動物開始行動了，如貓頭鷹、蝙蝠、老鼠、蚊子、蜘蛛、蠍子、狐狸、野狗等。

一些動物會發出陣陣撕心裂肺的尖叫；一些動物的眼睛冒著綠光，目不轉睛的盯著你；吸血「魔王」蚊子、蝙蝠、毒蜘蛛、蜈蚣、蠍子、螞蟻、毒蛇會不失時機地向你發起攻擊；突然竄出來的野狗、黃鼠狼，令你防不勝防……

暑假到了，幾名在職研究生一起進入原始叢林探險。夜幕降臨後，大家架好帳篷，其中的一個人半夜出來小便，突然前面樹林中一個形似人樣的動物閃電般消失了，他被突如其來的情景嚇得目瞪口呆，一時竟尿失禁了，因為大腦受到刺激，差點得了精神病。

儲備知識 Reserve Knowledge you should know ｜ I will Survive

如果必須要在夜間的原始叢林裡行走，就應該沉著冷靜，保持鎮定。預先把各種突發情況想全面一些，複雜一些，對策想周全一些。

要對全身進行周密的防護，頭部、暴露的腿、手、衣領處、眼睛、口、鼻，最好塗抹一些防蚊蟲叮咬的藥水。

要時刻想著遇到動物及不明生物後的退路，想著動物可能發動的突然襲擊的路徑。

野外生存專家的叮嚀

夜間，原始叢林中的情況十分複雜，應預先瞭解叢林中的生態，掌握叢林中各種動物的出沒情況，避免措手不及的情況發生。

Point | 16. 叢林中的沼澤

原始叢林中植被茂密，可能會有千百年來形成的深不見底的裂溝、洞穴，有的面積很小，但是卻深不可測；有些沼澤地被一片鮮花、綠草遮擋，人一旦踏上去，必然會陷入其中，被黑水、污泥淹沒，那麼誰也救不了你。

前蘇聯電影《這裡的黎明靜悄悄》中的一位紅軍女戰士，在叢林中行軍時，突然踏進了沼澤地裡，瞬間就被黑水、污泥淹沒了……

在原始叢林裡行走，一定要小心沼澤，要注意觀察前面的道路情況。為了保險起見，可以找一根長2公尺左右的木棍，探察虛實後，再前進也不遲。

也可以向可疑地域投石頭，聆聽石頭的墜落聲，判斷是否有沼澤。還可以採取繩索拉拽保險法前進。

一旦不慎落入沼澤，千萬不要慌張，應該極力尋找可以抓拉的東西，如藤蘿、樹枝、草根等，不能坐以待斃。

野外生存專家的叮嚀

原始叢林的沼澤很隱蔽，也很危險，要預先判斷，預先準備，可以採取繩子向前「套拉法」自救，也可以採取繩子「後拽法」來預防危險發生。

Point | 17. 毒樹能殺人

　　在原始森林裡行走，不要輕易觸碰不熟悉的樹，小心被樹枝刮傷、扎傷。

　　如果身體受傷出血時，要遠離花草、樹木、果實，因為有些樹、草、刺、花、果實裡含有致命的毒素。

事例重播
· replay ·

　　古代一位弓箭手把箭頭浸入一種樹的汁液裡，將箭射向敵人，箭並沒有射中敵人的要害部位，只是刺傷了皮膚，可是沒過多久，敵人就四肢抽搐，氣絕身亡。造成敵人死亡的原因是什麼呢？不是箭本身，而是樹的毒汁液。

儲備知識
you should know　　I will Survive

　　在非洲、太平洋的個別島嶼及中國大陸西南地區的一些原始森林裡生長著一種恐怖的「殺人樹」，這種樹叫箭毒木，它的汁液含有劇毒。當毒液透過傷口進入人體後，僅僅 20 分鐘的時間，就會造成肌肉鬆弛，心臟功能喪失，最後停止跳動，當地獵人叫它「見血封喉」。在原始森林裡活動時，對新發現的樹種應謹慎接近，不宜輕易靠近，更不能隨意折斷樹枝，採摘樹葉，剝樹皮，挖樹根，食其果實等。

　　要先調查瞭解，對當地的植物種類、特性有所掌握，做到心中有數。

野外生存專家的叮嚀

　　野外帶毒的樹很危險，如果沒有植物學知識很難識別，應特別留意，不要太過大意。

Point | 18. 江、河、湖、海多兇險

　　野外行走可能會遇到各種情況，如果前面遇到了江、河、湖、海，就要提高警覺，認清江、河、湖、海的特性，它們平靜的時候溫存、善良；發怒的時候冷酷、無情。如果準備涉水，要借助舟、船，或游泳渡過江、河、湖、海時，不要匆忙行事，要謹慎準備，觀測水流速度，探查水的深淺，要把問題考慮得周全一些，做到萬無一失。如果心裡沒有底，就不要強行涉水，也不能輕易游泳，更不能隨意借助舟、船，以防發生不測。

　　去年夏天，幾個剛畢業的大學生相邀到野外探險。途中遇到一條河，他們以為水不深，就互相攙扶著徒步涉水過河，到了河中間，水越來越深，流速越來越快，一個人的雙腿被纏住了。他驚恐地大喊：「救命，『水鬼』纏住我了！」

　　他這一喊，把其他人都嚇慌了，個個臉色蒼白，紛紛撤退，誰都不敢拉他了，生怕也被「鬼」纏住，眼睜睜地看著他沉入水中。

　　數小時後，當地居民趕來營救，發現他沉入水中早已死亡了。屍體打撈上來後，人們發現纏住他的不是「水鬼」，而是水中的一種草。

　　瞭解水溫很重要，不可輕易下水。江、河、湖、海的水溫會因季節、外界溫度的不同而發生變化，夏季水表面溫度比較高，水底溫度低一些；晚上水表面溫度比較低，水中的溫度則高一些。海水的平均溫度為 3.5℃，海水的表面溫度受太陽照射的影響，每時每刻都在變化，深海與近海的水

溫也不相同。

　　野外行走途中遇到江、河、湖、海時，應認真分析天氣與水溫的變化情況，計算出人體在水中的極限時間，在沒有採取任何防護措施的情況下，不能盲目下水，以防發生悲劇。

　　提高警覺，嚴防「水中殺手」。通常人們到了水邊，總是擔心水裡會突然冒出「殺手」來。一般情況下，在江、河、湖、海的近水區域，由於經常有人出現，不會發生什麼大情況。但在較遠的水域裡，則可能會出現一些危險情況，如遇到一些纏人的水中植物，能傷人的水母、水蛇、鱷魚、海龜、鯨、章魚、鱘魚和兇猛的鯊魚等。

　　遠離巨浪與漩渦，嚴防被吞沒。在驚濤洶湧的大海與江、湖、河裡，最常見的水中殺手就是巨浪和漩渦。大海裡的風浪，其波高可在幾公分至30 多公尺，週期為 0.5 ～ 25 秒，波長可以達到數百公尺。人在較大的海浪中游泳，很快就會被大浪沖打得筋疲力盡，直至體力不支。

　　海洋裡漩渦的直徑可達幾十公尺、幾百公尺、幾千公尺，中心點的引力大得驚人，連過往的船隻都會受到傷害。

　　海嘯會引發巨浪，其波長可達數十至數百公尺，一般為 2 ～ 40 分鐘，波高最大時，可以達到 30 公尺，從而把巨大的輪船瞬間吞沒。

　　水中遇到危險時，要有堅強的意志力，面對茫茫大海，要理智地選擇生存方式，不能強行逃生。

　　勇敢自信，認清水中的「鬼」。江、河、湖、海裡生長著各種植物，有的植物吸附力很強，善於抓、扒、拉、纏；有的植物「力氣」很大，一旦與你糾纏起來，就很難將它扯斷。還有一種蛇，生活在亞熱帶的河流裡，人若是不小心侵犯了牠，牠就會向你發動攻擊，纏住你不放。另外，海洋中的水母，伸展起來，有 1 公尺多寬，人如果被牠蜇住的話，就很難脫身。

　　不被假像迷惑，瞭解「海發光」現象。「海發光」是海洋中的一種光學現象，由發光浮游生物、發光細菌或大型發光生物引起，使海面出現閃

耀或間歇性的光亮。「海發光」分為火花、彌漫、閃光等類型，多發生在熱帶海區和水溫變化劇烈、年變幅較大的溫帶海區。

在大海裡遇到「海發光」現象後，不能好奇，也不能輕易行動，以防發生意外。要注意觀察遠處有無過往船隻，觀察遠處有無燈塔，看天空有無前來搜尋的直升飛機等。潮汐是有規律的，要充分利用這一特點。海洋潮汐是海水在月球和太陽等天體引潮力的作用下產生的週期性漲落現象。一般，潮汐的週期為 12 小時 25 分，有的海區為 24 小時 50 分。由於月球、太陽和地球的相互位置呈週期性變化，一個地區的潮汐過程每天都不同，也稱週期性。

當月球、太陽和地球大約在一條直線時，出現最高潮（大潮）；當月球、太陽和地球三者的位置成直角時，則出現最低潮（小潮）。最大潮差可以達到 18 公尺以上；最小潮差僅為 7 公分。

海中遇險時，應掌握潮水的變化規律，趨利避害，善於利用潮水的能量，節省體力。尋找食物時，最好掌握好漲潮與落潮的時間，因為一些食物會隨著漲潮的海水被沖上岸，抓住這個大好時機，就能尋找到很多食物。

如果使用自己製造的簡易救生船，人上岸後，一定要固定好救生船，以防船被潮水沖走，斷絕了退路。

> **野外生存專家的叮嚀**
>
> 涉水時不要慌張和失控。在失控的狀態下，很容易做出荒唐的事來。通過水域前，要看看周圍有無可以利用的救生器材（樹、木椿、竹子、藤蘿條等）。

Point | 19. 走雪地、闖冰山須謹慎

冰山、雪地寒冷至極，陡峭尖利，人容易摔傷；如遇到冰層斷裂，會

造成大面積的塌倒，氣勢如排山倒海，破壞力巨大。

　　雪地、冰山的環境十分惡劣，平均氣溫在零下 20 多度，最寒冷的地方可以達到零下 60 多度。沒有現成的道路，行走的標的物很難確定，食物匱乏，供給困難，野獸常出沒，危機四伏，一片荒涼與寂寞。

　　前年冬天雪很大，一位退休工人獨自進山捕捉野兔。但突然升起的霧氣，讓他找不到回去的路了，他越急越緊張，最後竟然朝相反的方向走去，還摔下了一個 2 公尺高的懸崖，受了傷。夜間到了，食物也吃光了，他身上沒有帶火源，凍得瑟瑟發抖，逐漸閉上眼睛睡著了。極度寒冷使他沒有了任何感覺，眼看就要沒命了，幸虧被救難人員找到，才倖免於一死。

　　人體最適宜的溫度是 18 ～ 20 度，可是在雪地與冰山的環境裡，最低溫度可以達到零下 60 多度。

　　茫茫的雪海，耀眼的冰山，到處都是幾公分至幾公尺深的積雪與冰層，即便有土地露出，也是深厚凍土層，厚度可達2～5公尺。由於夜間時間長，能見度差，人長期在雪地與冰上行走十分困難，體力消耗明顯增加，容易發生雪盲症。若遇到雪崩、暴風雪，還會有生命危險。

　　雪崩很可怕，要處處留意。在終年積雪的山上，由於積存的雪過重，在強勁的風力作用下，加上陽光照射使底部的雪融化，新老雪層的摩擦力減小，會造成重重的積雪順坡下滑，甚至是大塊坍塌下滾。在雪崩中，還帶有「雪崩風」，呼嘯而至，速度極快，令人措手不及。雪崩在發生前一般有些徵兆，如有呼嘯的風聲，有嘩啦啦的響聲，有嘎吱嘎吱的斷裂聲等。

在雪山上行走，應該眼觀四面，耳聽八方，及時判斷雪崩的地點、方向，時刻準備逃離危險現場。善於利用地形與地物保護自己，早做準備。

在雪地與冰山休息時，要注意保暖，可以烤火取暖，多吃高熱量的食物，最好喝熱水。

在冰雪地上行走要小心，可以製作一個簡易拐杖，多一點支撐力，增加穩定性，防止摔傷。也可以攜帶專業的助力撐杆，穩定身體。要隨時判斷有無發生雪崩的徵兆，如發現異常情況，要立刻躲避。

要選擇安全的行走路線，遠離冰縫與鬆散的雪塊。不要在沒有任何保溫措施的情況下倒地睡覺，以防凍死。

露營時應注意防寒、防風，可以挖單人藏身洞，可以點火取暖，還可以搭建防護牆。任何時候忽視了保暖問題，都可能發生嚴重的後果。

野外生存專家的叮嚀

野外的雪地、冰山很危險，充滿著殺機，只要稍微不慎，就可能導致無法挽回的後果，要特別謹慎。

Point | **20. 暴風雪比刀鋒**

在中國大陸西部和北部空曠的原野裡，冬天強風吹捲著大雪，昏天黑地，令人無法睜開雙眼，氣溫驟然下降，最低時，可達零下 30 多度。如果不採取保溫措施的話，人很快就會被凍傷，甚至危及生命。有時揚起的雪很多，會把房屋、牲畜棚掩埋起來，幾乎沒有生還的可能，當地人把這種風捲雪的現象，稱為「暴風雪」。

事例重播
·replay

立春第一天，為了抓拍一組早春的記錄片，馬先生連續開車 18 個小時去了荒無人煙的大西北戈壁裡，由於錯過了最佳拍攝時間，他只好在戈壁灘上過夜。馬先生四處尋找過夜地點，看見前面山凹中央有一個破舊的泥地圍牆，由於勞累、恐慌，他跑進去，打開帳篷就睡著了。

半夜，天空刮起了大風，風捲著雪，直吹向他所搭建的帳篷處。第二天，風停雪住，帳篷不見了，全部被雪埋住了。幾天以後，尋找他的人們來到此地後，扒開數公尺厚的積雪，發現他是以睡覺的姿勢死亡的。

儲備知識　I will Survive
you should know

認識天災，掌握氣象知識。「暴風雪」確實厲害，羊群、馬群、牛群遇到「暴風雪」的突襲後，躲避不及，會全部死亡。

加強防護，提高警覺。人在行走時，一旦遇到「暴風雪」，應保持鎮定，注意防護。一看風向，不要迎著風走；二要藏好，不要藏在低矮的洞穴處、房屋、牲畜棚與矮圍牆裡，應該選取地勢比較高的房屋裡，能遮擋風雪的高大岩石後；三要保持清醒，不要睡覺，以防風向改變，氣溫降低，發生凍傷，甚至死亡。

野外生存專家的叮嚀

野外突遇「暴風雪」要謹慎，保持高度警覺，保護好眼睛、身體，以防凍傷，選擇好避風位置，防止被掩埋。

Point | 21. 霧氣很麻煩

霧是大量的小水滴或小冰晶懸浮於近地表面的空氣層中，使能見度降低的現象。常見的霧有平流霧與輻射霧。野外遇到霧如處理不當，後果會非常嚴重。

20 世紀 60 年代，在中國大陸東北部的一個「雪海」裡，兩個勘探人員早上出發，恰好遇到了濃霧，相距 600 公尺的路，雙方找了整整 24 個小時，就是沒有發現對方。其中一個人拿著食物，一個人拿著設備，最後拿著設備的人由於體力消耗大，再加上長時間沒有進食，體溫嚴重降低，倒在地上睡著了，再也沒有起來。

夏天如果空氣不流通，在原始叢林中、沼澤地附近、山谷（凹地）裡，以及水汽多的地區，清晨容易形成霧氣。濃霧會使能見度大大降低，甚至「咫尺不見人」。

在氣候寒冷的環境中，由於空氣中水汽過度飽和，並有凝結核，空氣流動性差，早晚間大霧就會彌漫起來。

霧受陽光、空間、溫度、風的影響較大，日出後，光照增強，或空氣流動快，很快就會使霧散去。

行走要防霧，避免迷失方向。霧

野外生存專家的叮嚀

野外突遇霧氣不能逞能，要百倍提高警覺，如果實在走不出去，就原地休息，不能睡著，以免發生不測。

使人看不清，容易走錯路，迷失方向，一旦在雪地裡、冰山上、森林中、沼澤邊、山凹裡、峽谷中遇到霧，在沒有把握的情況下，應先停止前進，保存體力，等霧消失後，再繼續行進。

行走要防止野獸襲擊，雖然觀察不到，但是耳朵聽還是管用的，鼻子聞也能聞出異常情況，手中要握著自衛武器，隨時準備對抗野獸的攻擊。

Point | 22. 魔鬼般的沼澤地

空氣潮濕、地勢低窪、土壤長期被水浸透、苔草叢生、泥濘的地區就是沼澤地。沼澤地裡危機四伏，時時處處充滿殺機，需要特別當心。

事例重播
· replay ·

去年秋天，吳先生帶著妻子、孩子回到幾十年前曾經奮鬥過的地方，看到玉米豐收的景象十分高興，貿然進入了叢林之中，在經過一片沼澤地時，潮濕黴爛的難聞氣味撲鼻而來，一家三口都被熏倒了。

後來，附近的居民經過，把他們救了出去，避免了嚴重後果的發生。其實，這種氣味是沼澤地裡腐敗的動物、植物發出的，俗稱瘴氣。

Reserve Knowledge 儲備知識 I will Survive
you should know

認識沼澤，提前防範。夏季的沼澤地裡，由於氣溫高，易於微生物的生長，腐敗植物的葉子、莖、根部會不斷地發酵，再加上各種黴菌的作用，少數死亡的動物及魚蝦會腐爛，散發出陣陣惡臭。這種氣體含有硫化物、

甲烷，對人體危害很大。有些甲烷氣體超濃的地域，還會引發大爆炸。

認真識別，不能馬虎。沼澤地地表過於濕潤，地下常常有水。有的地段有積水；有的地段沒有積水，看上去略顯乾燥；有的地段有雜草，看上去穩固；有的地段有蘆葦與苔蘚，看上去滑陷；有的地方還有大小不一的水泡，直徑一般在 2 ～ 800 公尺，水深在 2 公尺左右。在這些地段行走，十分危險，稍微不注意，就可能深陷其中，無生還之力，要認真辨別。

認清道路，不迷失方向。迷霧是沼澤地的一大景觀，由於濕度大，溫度高，空氣又不怎麼流動，因此早晚常常在局部形成霧瘴，有的濃霧讓人根本看不清方向與路況，容易發生陷入泥水潭的危險。為了準確掌握沼澤的情況，可以詢問當地居民，甚至提前查看當地地圖。

野外生存專家的叮嚀

必須經過沼澤時，為了人身安全，最好採取繩子「拉拽」法，使身體借力前進，以免陷入其中。

行走危險性大，必須提高警覺。一要對周圍情況做詳細的勘察，對行走路線反覆確認。多選擇幾條返回路線，在邁出腳步前，用探杆做試探工作。如果有繩子，可以採取「前後拴拉保險法」前進，不可逞強。

遇到沼澤地，如果發現較大的動物經過時，要準確記錄下動物的通過路線圖，順著動物的蹤跡前進會比較安全。

Point | 23. 鱷魚善於偽裝

鱷魚通常聚集在沼澤地裡，因為牠們喜歡潮濕而且炎熱的環境。鱷魚常常在泥水中、草叢周圍隱藏休息，行動詭祕，其顏色與泥土差不多，隱蔽性很好，一般難以發現。牠們遊蕩時一點聲音都沒有，善於利用雜草、水生植物、朽木做掩護，不易被發現。其性格兇猛，常常突然發起攻擊，令人防不勝防。

去年在南美洲的某個國家，一位「背包客」站在沼澤邊拍照，忽視了水中的鱷魚。他為了取最好的角度拍照，腳幾乎浸入水中。忽然，一條大鱷魚竄出水面，撕咬、吞噬著他，「背包客」扔掉照相機，淒慘地喊叫著。

儲備知識　Reserve Knowledge you should know　I will Survive

在鱷魚多的地域行走時，應特別小心鱷魚的突然襲擊。不要太靠近河邊，因為鱷魚隱蔽在水下，躍起時可以向河岸竄出 4 ～ 6 公尺遠。如果必須下水，應密切觀察水面動靜，看岸邊有無鱷魚的爬行痕跡，保持安全距離。

做好防護最重要，可以拿匕首，

野外生存專家的叮嚀

鱷魚善於偽裝，攻擊兇猛，要百倍提高警覺，不能貿然下水，更不能太過大意，忽視對鱷魚的防範。

或找一根木棍，以防萬一。一旦被鱷魚咬住了腳、腿，不要驚慌失措，要拼死反擊，用硬物刺鱷魚的眼睛，使其放棄襲擊。

必須過河時，要選擇清澈透明的水面，河底要清潔，以沙、鵝卵石為好。

Point | 24. 蚊蟲也能致命

炎熱的夏天是蚊子與蟲子的「天堂」，由於沼澤地區、灌木叢林、水塘附近環境特殊，潮濕、溫暖、營養豐富，特別適合蚊子與昆蟲的繁殖。

去年暑假，一個年輕人進山旅遊，在經過一片沼澤地時，被蚊子襲擊了。他被蚊子叮咬了50多處，沒有及時治療，回到家後患上了日本腦炎，在醫院搶救了好幾天，雖然確保了性命，可是留下了後遺症，影響了日後的生活。

在沼澤地、灌木叢林裡行走，防蚊蟲叮咬是極為重要的事，不能認為是可有可無的事。最好在身上塗抹一些驅散蚊蟲的草藥，也可以穿長袖衣褲帶頭罩，減少暴露在外的皮膚面積。另外，人體汗液易引誘蚊蟲，所以在

野外生存專家的叮嚀

蚊蟲叮咬人後，不僅會傷害皮膚，還可能被傳染上各種可怕的疾病，要特別重視防護，尤其是睡覺休息時，更要做好防護工作。

條件允許的情況下，應經常擦洗身體，消除汗味。

民間有一些驅除蚊蟲的小祕方，如把味道濃烈的野蒿子草點燃，去了明火，留暗火，對驅除蚊蟲十分有效。發現野蒿子草後，可以採摘一些，搗碎取汁，塗抹在衣服上，或編成繩子點燃後隨身攜帶。

出發前準備一些化學藥物，使用化學驅蟲噴霧劑效果最理想。

Point | 25. 行走時不宜碰野花

在野外會看到許多鮮花、植物、雜草，許多過敏物質，或不知名的毒素可能就隱藏在其中。許多過敏性疾病與呼吸道疾病是因為鮮花花粉混合在空氣中，從鼻子、嘴進入體內後而引發的，也有的是因為植物的花中含有毒素而引起的，會給人帶來疾病，需要特別提高警覺。

春天，幾位女大生到郊外踏青。她們看到山上的野花豔麗迷人，於是將臉貼到花上聞個不停，還採摘了許多，拿在手上 ，插在頭上。途中一個人哮喘發作，呼吸道幾乎被堵塞，幸虧臨行前帶著急救藥，才避免了悲劇發生。另一個人全身起紅疹，奇癢無比。

至少有 200 種花粉、草與樹的分泌物，進入人體後容易誘發人體出現異常變化。空氣中的花粉濃度越高，越容易使人罹患感冒、肺炎、過敏症、

支氣管哮喘、鼻炎、咽炎、頭痛、眩暈、高血壓等病症。

漆樹最容易引起人體過敏。鮮花、綠草暴露在空氣中，會受到空氣中病菌、病毒的污染。一些昆蟲會造成花粉中混有大量的致敏源、病菌和病毒。當受到病菌或病毒感染的花粉顆粒被風吹到空中時，人們無意識地吸入，無形中就會造成過敏。

應提高警惕，睜大眼睛觀察，遇到花草樹木多的地方，表示空氣中花粉濃度比較高，有過敏史的人一定要格外注意。必須要經過的話，應該戴上口罩，或攜帶絲巾、毛巾、濕紙巾掩住口鼻，不要接近可能引發過敏的鮮花與綠草。

這朵是什麼花，從沒見過，好漂亮啊！

野外生存專家的叮嚀

野外行走途中，對於不明的野花、綠草、樹枝最好不要去採摘，更不要隨意插在頭上，以免惹禍上身。

Point | 26. 不招惹毒蜘蛛

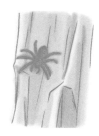

蜘蛛的種類很多，通常情況下可以分為結網蜘蛛和遊獵蜘蛛兩大類。多數蜘蛛都有毒，但是毒性最大的是紅斑蛛與穴居狼蛛。兩者均不會結網，平時隱藏在土中、

石頭下、岩洞的縫隙裡，四處遊蕩。

事例重播 · replay ·

夏天到了，許媽媽帶孩子去海邊玩。孩子在灌木林中看見一隻小鳥，於是馬上高興地進去捉小鳥，卻不小心被蜘蛛咬了一口，傷口紅腫，十分可怕。後來幸虧遇到了當地一位中醫師，幫孩子排毒，塗抹解毒草藥，才避免了嚴重後果的發生。

儲備知識
Reserve Knowledge
you should know
I will Survive

穴居狼蛛與紅斑蛛的頭胸部內有毒腺，當遭到人或其他動物的攻擊時，為了保護自己，會蜇來犯之「敵」。蜘蛛將毒液刺入體內，不一會就會出現中毒症狀。

蜘蛛毒液內含有破壞人體神經的毒蛋白，這種毒蛋白會使被蜇者感到劇烈的疼痛，造成運動神經麻痺。一旦搶救不及時，甚至會有生命危險。

在行走時最好避免在比較深的雜草中穿行，萬一遇到鬆散的石頭、朽木、土堆與岩石縫隙時，最好不要去翻動。遇到樹杈、雜草周圍有蜘蛛在結網時，也不能隨意去驚擾蜘蛛。

野外生存專家的叮嚀

野外行走要注意觀察前面的情況，遇到蜘蛛結網時，或看見蜘蛛靜止不動時，不能隨意觸摸蜘蛛網，更不能招惹蜘蛛。

Point | 27. 蜂的攻擊令人措手不及

　　叢林與沼澤地裡，各種蜂很多，最常見的毒蜂是胡蜂（黃蜂）和排蜂。通常情況下，蜂不會主動攻擊人。

　　小吳去南部旅遊，他在一片灌木林裡不慎碰到了一個黃蜂窩，瞬間幾千隻黃蜂嗡嗡作響，像戰鬥機似的盤旋著俯衝下來，把他螫得渾身上下沒有一點好地方，由於中毒嚴重，很快就昏迷了。幸虧遇到了當地的中醫師，立刻在他的傷口上塗抹了解毒草藥，並餵他解毒草藥湯，才挽回了他的生命。

儲備知識　Reserve Knowledge　you should know｜I will Survive

　　蜂經常把窩建在灌木裡、樹枝上、草叢裡、岩洞中，最大的窩可在半公尺以上，有上萬隻蜂藏在其中。蜂有群體活動的特點，經常是一召十、十召百。

　　毒蜂螫人時，尾部毒針會釋放出含有蟻酸的毒汁，從而引起局部紅腫、

野外生存專家的叮嚀

　　野外行走發現蜂房或蜂以後，應提高警覺，盡可能繞道走，不要無意間侵犯了蜂的領地和家園。

劇痛、頭昏、心悸，甚至是虛脫、器官衰竭，危及生命。

　　野外行走時千萬不要隨意觸碰蜂窩，更不能隨意抓捕蜂。如果遇到毒蜂攻擊，應該儘量採取躲避、自衛的方法保護自己，不能慌亂。實在沒有辦法的情況下，用火防身效果比較好。如果附近有水，暫時躲進水中，效果也很好。

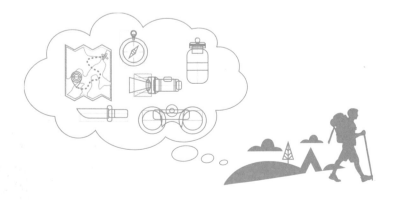

PART

6 宿營、休息與藏身

宿營、休息與藏身是野外生存中的又一重要課題，它對於恢復體力以及保持旺盛的精力與鬥志意義重大。

8 月 1 日，兩個剛畢業的研究生去深山裡探險。走了一上午，累得氣喘吁吁，中午，兩人躺在一堆雜草上休息，不知不覺睡著了。

這時，兩條野狗鑽出岩洞，悄悄地靠近他們，野狗瞪著血紅的雙眼，張開大嘴，露出鋒利的牙齒，正要咬他們的喉嚨。

突然，一陣鞭炮聲把兩條野狗嚇跑了，兩人睜開雙眼向四處看，迷迷糊糊地不知道發生了什麼事。

原來是一位農民正好路過此處，發現了野狗準備咬人，但距離比較遠，無法救援，於是立刻燃放了隨身攜帶的鞭炮，嚇跑了野狗。農民囑咐這兩個年輕人，以後野外休息時要當心，不能睡得太沉。

野外休息、宿營與藏身要謹慎，如果環境、地點、時間選擇得不好，就可能會遇到大麻煩，甚至是無法挽回的後果。

休息不好，體力無法恢復，可能會陷入又一次的「死亡陷阱」；藏得不好容易使人緊張，影響情緒，同樣也會遇到麻煩。

在準備休息前一定要觀察地形，看看上下左右有無隱患；無論是坐著，還是躺著休息，對自己周圍數公尺以內的情況都要保持清醒；任何時候都要準備反擊，身邊準備一些用於反擊的自衛武器（石頭、棍子、繩子、刀子、火種、噴蟲劑等）；要學會判斷，眼前安全不等於以後安全，清醒時安全不等於睡覺時安全。

如果在山區林地過夜休息，應避開懸崖、陡坡、峽谷與可能發生山洪、雪崩的危險地域；要遠離毒蟲與猛獸經常出沒的地區。

如果在草原、沙漠、高原地區過夜休息時，應選擇有水、背風、向陽的地點，注意防火、防沙塵暴、防暴風雪、防土石流、防嚴寒。

如果是在炎熱氣候下過夜休息時，應注意防暑、防病、防蚊、防毒蟲、防雷擊、防暴雨、防火災等。

野外生存專家的叮嚀

野外休息、宿營與藏身有學問，應小心小心再小心，千萬不能太過大意，或因為失誤，而發生嚴重後果。

Point | 1. 勘察地形

野外生存，休息、宿營與藏身是必然的經歷，不要太過大意，認為坐在石頭上、樹下，靠在樹旁，躺在草叢上，臥在沙灘上，睡在山洞裡就沒有什麼事發生。很多教訓，就是因為休息、宿營與藏身時的小疏忽造成的。

張老師退休了，背著背包去郊區旅遊。她坐在一片野花叢中感覺非常愉快，後來乾脆閉上眼躺在野花叢裡。突然，一條大毛毛蟲從草叢中爬到了她的衣服上，最後爬向她的脖子。她睜開眼睛看見了毛毛蟲，嚇得面無血色，全身哆嗦，昏厥過去。

幸虧後來遇到一對挖野菜的夫妻，及時救了她。他們囑咐張女士在野外休息時，選擇地形很重要，一定要仔細勘察，不能太過大意。

儲備知識　I will Survive

注意觀察，正確判斷。野外決定休息、宿營與藏身時，應養成觀察地形、地物的好習慣，看休息、宿營與藏身點周圍的情況，比如有無異常氣候，有無蚊子出現，有無隱藏的毒蟲，有無危險的自然環境，有無特殊物質釋放出來的有毒氣體，有無毒蛇出現，有無兇殘的野獸出沒，有無發生塌方的地質，有無山洪暴發的可能，有無山體滑坡的可能，有無大火發生的可能，有無枯樹即將倒下的可能，有無雷擊發生的可能，有無沙塵暴的可能，有無冰雹襲擊的可能，有無隱藏的陷阱、懸崖等。

透過觀察，判斷發生危險的可能性，而後預先採取規避措施，選擇好安全的休息、宿營與藏身之地。

牢記「安全」二字，任何時候都不能太過大意，不要怕麻煩，不能主觀地認為安全，要全面勘察地形，尋找天上、地上及地下的「殺手」，排除隱患，把休息、宿營與藏身地選擇在乾燥、地勢較高、通風、向陽、視線效果好、便於出行、便於活動、結構結實的地域。

野外生存專家的叮嚀

野外休息、宿營與藏身時，要學會勘察地形，不能因為累了、睏了、煩了、餓了、渴了就省去這個關鍵步驟，這是生死攸關的大事，千萬要重視。

Point | 2. 搭建房子

野外遇到危險，短時間內無法出去了，一定要考慮長期宿營的問題，這樣才能長期生存。搭建房子應就地取材，充分利用地形、地物及現有條件，認真修建，為自己建一個安心、舒適的「家」。

秋天到了，張先生開車帶著妻子進山採摘水果。進入山區 160 公里以後，不小心翻入山溝，車毀了，人受點輕傷無大礙，兩人只好棄車徒步往回走。因為對地形不熟，兩人迷失了方向，還遇到了風雨天，只好原地宿營，等待救援。

張先生四處尋找宿營地點，發現了一處能遮擋風雨的崖壁，到達崖壁下面後，他仔細檢查崖壁的結實程度，小心翼翼地把周圍的雜草清理掉，用樹枝搭建成一個簡易小屋，點起了火堆，拿出攜帶的書看了起來。兩人白天在附近尋找野菜、昆蟲，收集水源，活得有滋有味。第 8 天，他們遇到當地的護林員，得到了救援。護林員誇讚張先生夫妻聰明，利用地形搭建「房子」，保存了體力。

　　野外搭建簡易房應該就地取材，如果發現現成的山洞、崖壁、凹地、廟宇、廢棄的窯洞、燒磚窯、石窟，只要稍微加工、改裝後就可使用；如果發現樹木、竹子、甘蔗、芭蕉葉較多，可以用樹枝、竹子、甘蔗架立一個懸空的三角窩棚，四周用芭蕉葉遮蔽起來。三角窩棚的懸空距地高度應該在 1 公尺以上，長 2 公尺、寬 1.5 公尺，開口應該選擇地勢較高的位置，避風、向陽、空氣良好、便於逃生。

　　夏季應選擇乾燥、地勢較高、通風陰涼處；冬季應選擇向陽、背風處。無論是什麼季節，窩棚的視線效果一定要良好，便於出行，便於活動。

　　三角架子互相連接的地方，應該用藤條、草、細樹枝捆綁結實，防止被風刮倒。下雨時要注意窩棚的情況，如發現異常情況，應及時固定。

　　三角窩棚的周圍應該保持良好的衛生，去除雜草及污水。根據外界溫度情況，改裝三角窩棚。當氣候炎熱時，可以在棚頂多加一些樹葉、青草、綠色植被等。當氣候寒冷時，要盡量遮蔽開口，四周多堆一些土與石頭，防止冷風直接吹入。

　　為了防止暴雨、洪水及土石流的襲擊，可以在窩棚周圍挖一圈排水溝。注意，夏季千萬不要把窩棚建在乾枯的河床裡，因為如果有突然的暴雨，上游的水會突然洩下來，把建築物全部沖走。

> **野外生存專家的叮嚀**
>
> 　　野外長期休息、宿營與藏身時，搭建房子是重要的事，應集中精力把房子建好，不能湊合，更不能認為是多餘的事。

Point 3. 架設床

　　野外生存的過程很艱難，危險無處不在，毒蛇、毒蚊、毒蟲及兇殘的野獸隨時會尋找到你的蹤跡。休息時是最危險的時刻，如果沒有安全的床做保障，毒蛇、毒蚊、毒蟲及兇殘的野獸真有可能把你「吃」掉，所以，及時、安全的架設床很重要，不能馬虎。

事例重播 · replay ·

　　兩個年輕的上班族喜歡探險，他們利用年假到深山裡探險，進入灌木叢林以後，玩瘋了。中午休息時，一個自己帶了吊網床，在兩棵樹之間捆綁好以後安穩

地睡了起來。另外一個人覺得很疲憊，嫌麻煩，就沒有綁吊網床，躺在雜草裡睡著了。

突然，幾隻老鼠鑽出雜草堆，朝他們靠近。睡吊床的的因吊床距離地面一公尺，老鼠沒有理睬他，悄悄地跑到躺在雜草堆的人身邊，猛然咬了他的耳朵、鼻子，他痛苦萬分，清醒以後，才發現自己滿臉是血，被老鼠咬了。

野外架設床是有學問的，不是隨便找個地方，鋪些草就可以睡覺了。晚上或中午休息時，應該使床處於懸空狀態。在兩棵樹之間，拉一個距離地面 30 ～ 50 公分高的吊床，這樣不僅可以有效地防止毒蛇、毒蟲和小動物的襲擊，還能保持床的乾燥，避免病菌的侵害。

床要有厚度、講衛生、防蟲害，為了保暖、舒適、衛生，要盡可能地多在床下面鋪些乾淨的草、樹葉和草木灰等物質。

床不能隨意架設在危險的陡坡處，以防止發生山體滑坡，造成傷亡。

要給自己留後路，在床的前後，要有良好的「逃生」之路，以防發生不測。

> ### 野外生存專家的叮嚀
>
> 野外架設床不僅必要，而且要認真的去構思搭建，不能隨意倒地就睡，以免被動物突然襲擊，發生不測。

Point | 4. 必須建立安全警戒區域

　　野外宿營、休息與藏身環境複雜，情況瞬息萬變，特別是睡著的時候危險性更高，人們早已認清了一點，那就是必須及時建立安全警戒區域。

事例重播 · replay ·

　　夏天，王老師一家三口到郊區旅遊。他們在叢林邊發現了許多野菜，於是邊採野菜邊進入了叢林深處。中午天氣很熱，三個人吃完野餐，準備休息，王老師清理了周圍的草地，架好帳篷，讓妻子和孩子先進去休息，自己拿著鐵鍬圍著帳篷挖了一個深25公分、寬30公分的防護溝，溝裡撒上「驅蟲粉」，而後鑽進帳篷睡覺去了。

　　兩小時後，他們睡醒出來後發現溝裡有很多蟲子，甚至還有幾條蛇，有的蟲子樣子很恐怖，一家人慶倖挖了防護溝。

Reserve Knowledge 儲備知識 you should know | I will Survive

　　當人在簡易房內，或躺在簡易床上，或在臨時休息站休息時，應該把周圍10公尺以內的雜草、灌木徹底清除掉。如果有體力的話，最好挖一圈防護溝。對防護溝的基本要求是深30公分、寬30公分，底部撒一些草木灰、石灰粉、驅蟲藥（粉），能防止毒蛇、毒蟲、昆蟲及小動物靠近。

　　野外警報、阻礙裝置的設置絕對不可疏忽，在一些動物、昆蟲可能出現的地段，設置一些簡易、實用的聯動警報及阻礙裝置。

　　具體的設置方法是找來一些樹枝、石頭、帶刺的灌木枝、藤蘿條，在一些野獸、昆蟲可能出沒之處，巧妙地固定上一排或數排樹枝，並隱蔽地

用藤條設置一個翻板「機關」，當動物、昆蟲不小心碰到翻板「機關」時，樹枝會突然倒下去，壓住動物、昆蟲，或把牠們嚇跑。

　　為了安全，可以用石頭做武器，在動物的必經之路，疊起一道簡易的石頭牆，以拖延野獸的攻擊時間。

　　野外，許多動物都怕火，睡覺的地點應選擇安全之處，用木頭燃起火，而後把明火熄滅，使炭火慢慢燃燒，如此便能達到很好的警戒效果。

野外生存專家的叮嚀

　　野外，在休息地周圍一定要建立安全警戒區域，以避免發生難以挽回的後果。

Point | 5. 偏方防蚊、蟲與毒蛇

　　野外遇險必須露營休息時，應注意防蚊、蟲叮咬，防毒蛇、昆蟲的襲擊，不可馬虎。方便時，可以尋找一些松樹皮、野核桃樹皮及葉子，點燃後把明火熄滅，讓煙霧和特殊氣味慢慢飄散出來，把毒蚊、毒蛇及昆蟲熏走。如果忽視了這個問題，就可能發生致命的後果。

事例重播 · replay ·

　　去年 6 月 1 日，王先生帶孩子去山上抓蚱蜢。孩子抓了很多蚱蜢，很開心，與爸爸一起躺在草地上看白雲。爸爸點燃香菸，一支接一支地抽了起來，弄得雜

草周圍都是菸味。不一會，幾條蛇驚慌地從雜草裡鑽出來逃跑了。沒想到，王先生抽菸在無意中制止了蛇的侵害，保護了自己。

儲備知識

　　一些天然植物具有驅除蚊子、昆蟲與蛇的本領，如夜來香，香味濃，有特殊的刺激性氣味，蚊子及一些昆蟲聞之會受到刺激，馬上迴避。

　　薄荷全株含有揮發性物質，有特殊的清涼、辛味，蚊子與一些昆蟲很反感這種氣味，用它來驅除蚊子與昆蟲，效果很好。此外，如果被蚊子叮咬，將薄荷葉搗成汁，塗抹在叮咬處，可以起到消炎、止痛、消腫、防止傷口感染的作用。

　　野蒿草氣味特殊，刺激性強，將其莖葉擰成繩狀，點燃並把明火熄滅，使煙冒出，蚊子與昆蟲聞之，逃之夭夭。

　　野茉莉花散發出來的陣陣清香，含有一種生物鹼，對蚊子有強烈的刺激作用。

　　蛇與其他昆蟲很害怕香菸、野煙葉點燃後的氣味，聞到此味，會驚慌失措，迅速逃跑。

　　除蟲菊是野生的菊科草本植物，氣味芬芳，奇特異常，蚊子、昆蟲每每聞之，便會遠遠躲避。

　　石灰粉有消毒作用，它強烈的刺激性氣味，對蠍子、草鞋蟲、蛇、蜈蚣刺激很大，使其不敢靠近。

　　指甲花不怕蟲，蟲子不敢招惹它，連蜜蜂、蝴蝶、蜻蜓都不敢靠近它，

野外生存專家的叮嚀

　　野外，很多物質都能降住毒蛇、毒蟲，要主動學習，多向當地居民請教，總結經驗，提高生存能力。

蚊子也不例外，很怕它的氣味。如果被蚊子叮咬，可以採摘幾片葉子，擠出汁來，塗抹在叮咬處，有止痛、消腫、消炎的作用。

硫黃有濃烈的刺激味，蛇、毒蟲很害怕它的味道，不敢輕易靠近它。

Point | 6. 不留一點氣味與痕跡

野外，有些動物與昆蟲對味道特別敏感，隔著很遠的距離就能嗅到人身體散發出的汗味、傷口流出的鮮血味、傷口化膿後的感染味，並能準確判定人的具體位置，很快就能循味而至。

王女士暑假去爬山，意外摔下山崖，昏迷過去，胳膊受傷，流了很多血。等她迷迷糊糊地醒來時，看見不遠處有幾隻禿鷹正盯著她，嚇得她全身打哆嗦，幸好幾個大學生來此地採集植物標本，趕走了禿鷹，救她下了山。

為了防止被野獸與有毒昆蟲發現並跟蹤，就要正確地採取「迷惑」措施。

其一，要及時、認真地將路上留下的腳印、血跡、汗水清除，因為有些動物與昆蟲能根據人的腳印、血液、汗味，一路跟蹤而來。可以採取火燒草木灰法，還可以採取水潑法。

其二，及時清洗身體汗液，如果可以的話，可以用草木灰洗澡。最好

是到流動的河水裡洗澡，把身體上的汗、血跡、汙物徹底洗乾淨。

其三，如果無法洗澡，可以將植物葉子、細枝條纏繞在身上，還可以把一些揮發性強的植物汁液，塗抹在衣服上，使身體的氣味被植物的氣味掩蓋。

其四，可採取「以味攻味」的辦法，效果也很好。點燃木柴，把一些散發強烈刺激性氣味的植物投入火裡，使之慢慢燃燒，釋放出來的氣味足以掩蓋人體的氣味。把燒掉的植物灰撒在道路上及休息地，可以干擾動物的嗅覺。

其五，如果攜帶著噴霧劑，可以在道路上噴灑一些，能阻斷氣味，使動物與昆蟲難以辨別方向。

野外生存專家的叮嚀

野外，為了阻止動物與昆蟲的追擊，應採取切實可行的辦法來消除氣味與痕跡，做到隱蔽與無形。

Point | 7. 熟睡時最危險

人在睡覺時，幾乎失去了抵抗能力，動物、昆蟲能輕易攻擊你。睡覺時，人從受到襲擊到做出有效反應，一般需要1分鐘的時間。而1分鐘的時間，野獸與昆蟲足以完成一次有效的攻擊。

人們都知道這樣一個常識，人在睡覺時，由於血液循環緩慢，體溫會逐漸下降，抵抗外界風寒的能力也會急劇下降，因此，睡覺時必須要在保暖的前提下睡。

春節剛過，日本山區裡十分寒冷，有兩個山友進山拍雪景。他們順著古老的峽谷走到一座冰川前，十分興奮，拍了很多照片，一不小心把攜帶的背包（裡面裝著禦寒衣服、飲水與食物）踢進了幾百公尺深的山澗裡。中午他們餓得難受，體力不支，身體開始發冷。兩人沿著冰川側翼走，累得筋疲力盡，其中一人實在走不動了，躺在冰冷的土冰混合地上睡著了，另一人堅決反對在土冰混合的地上睡，堅持原地踏步。結果躺下睡覺的人再也沒有起來，而沒有睡覺的人則被另一群探險者營救了。

在雪地與冰山，最可怕的事情就是睡覺。因為人在寒冷的環境中睡覺，沒有較好的保暖措施，體溫會快速的下降，血液循環減慢，呼吸減弱，新陳代謝放緩，心臟的供血能力也相對減弱，慢慢地會引起心肺功能喪失，在不知不覺中死亡。因此，無論在什麼情況下，都一定要強打精神，不要為了一時的舒服躺下睡覺。即使必須睡覺，也應選擇一個避風的地點，找些乾柴烤火，找一些草做一個簡單的「被子」，蓋在身上。如果發現破舊的廟宇、遺棄的房屋也可以作為臨時宿營地。

在叢林、荒山裡熟睡也很危險，要設置警報裝置，手中始終拿著自衛「武器」，一旦發生不測，立刻做出反應。

野外生存專家的叮嚀

野外熟睡很危險，因為熟睡時人沒有任何抵抗能力，一定要提前做好防禦工作，不能睡得太死，更不能太過大意。

Point | 8. 殺人的岩洞

　　島嶼上的岩洞十分危險，隨時可能被漲潮的海水灌滿。在沒有弄清楚潮水與島嶼上岩洞之間的關係時，不可大意進去藏身，以免招來殺身之禍。

事例重播
· replay ·

　　夏天，一艘輪船在太平洋的一個島嶼上營救了四個人。原來，他們一行六人都喜歡冒險與刺激，利用海事衛星定位系統成功登上了這個荒島。

　　突然，島上下起大雨，有兩個人發現了一個岩洞，迅速鑽進去避雨。30分鐘後，雨停了，外面的四個人尋找鑽入岩洞的兩個人，結果發現岩洞已經被海水灌滿，連洞口都不見了。

儲備知識
Reserve Knowledge
you should know

I will Survive

　　在荒島上，由於海風刮、海水沖、太陽照射，岩石會受到酸鹼的腐蝕，逐步形成形狀怪異的洞穴。洞穴常被海水侵入，終年見不到陽光。海島上的洞穴形狀古怪，有的洞穴裡有時沒有海水，特別乾燥、溫暖；有的洞穴一旦遇到大雨或漲潮，就會被海水灌滿，消失得無影無蹤；有的洞穴白天是空的，晚上則是灌滿水的，殺氣騰騰；有的洞穴會發出奇怪的響聲，很恐怖；有的洞穴裡有魚、蝦、龜、螃蟹、水母，或動物屍骨等，十分危險。

野外生存專家的叮嚀

　　岩洞有安全的，能幫助你渡過難關；岩洞也有危險的，裡面充滿著殺機，千萬不要疏忽，要做好偵察工作，謹慎進入。

Point | 9. 魔幻荒島

大海上有一些島嶼是活動的，隨著海水的變化，島嶼也跟著變化，時隱時現，要有警覺心，不能隨意在移動的島嶼上露營，以免發生不測。

去年夏天，移居海外多年的馬先生一家與好友張先生一家相約到美麗的島嶼旅遊，按照海圖，他們來到了預定的島嶼上，玩得十分開心。忽然，馬先生看到前方 100 公尺處出現了一座美麗的島嶼，非常興奮，決定晚上帶家人到那個島嶼上搭帳篷宿營。張先生好言相勸，但馬先生不聽勸阻，開船上了新出現的島嶼。第二天，張先生從帳篷裡出來，朝馬先生住的島嶼看去，大驚失色，馬先生一家的帳篷沒有了，船也沒有了，全部是蔚藍的海水。

荒島怎麼會像「鬼魂」似的消失了呢？因為在海洋中，島嶼的高度不一樣，在海水流向的作用下，隨著海水的上升，島嶼的地基會逐步下降，最後可能被海水吞沒。有些島嶼是浮動的，隨海水的流速與流向運動，今天游動到這兒，明天游動到那兒，十分奇特。

有些漂動的島嶼受月亮引力的作用，在潮汐引力的作用下，神出鬼沒，十分「狡詐」，需要特別提防。

野外生存專家的叮嚀

魔幻荒島殺機四伏，看似溫柔，其實它是使你陷入死亡的陷阱，不要輕易靠近。

野外山洞多，有些山洞適合人藏身；有些山洞裡殺機四伏，隱患嚴重，千萬不能盲目進入。如果發現山洞，不能逞能，要試探性地偵察，把裡面的情況搞清楚，排除危險後，再進入也不遲。

事例重播
·replay·

　　暑假，小虎與小兵騎車到山上裡探險。兩人騎了幾個小時感到很累了，準備休息一下，四下觀察，發現燕子在低飛，蜻蜓在群聚低空飛行，好多螞蟻在搬家，他們覺得很奇特，但沒有多想。忽然，他們發現山腳的拐彎處有一個山洞，於是立刻進去休息。由於很疲乏，兩人一會兒就睡著了。

　　後來，暴風雨突至，他們慶幸找到了避雨的好地方，可是山洞裡的石壁早已風化多年，不堪一擊，經風吹雨打，石壁忽然倒塌，把兩人壓埋了，情況萬分危急。過了兩天兩夜，他們才被家人找到。此時，兩人已奄奄一息，差點丟了性命。

儲備知識
Reserve Knowledge
you should know
I will Survive

在野外發現山洞時，應謹記以下幾點。
　　其一，預先偵察，不能隨意進入，更不能睡覺。發現山洞以後，不能圖一時的好奇心，盲目進去看個究竟，更不能在裡面睡覺，否則可能會遭遇不測。因為有些山洞裡藏汙納垢，是許多毒蟲藏身的最佳地點。另外，由於山洞長期見不到陽光，會滋生很多致病病菌與病毒，容易使人感染患病。
　　其二，不靠近，保持安全距離。不要在山洞周圍靠、坐、臥，山洞

大多年代久遠，石壁風化嚴重，稍微遇到外力，就可能發生墜落現象，如果在外面休息，就可能被石頭砸傷或掩埋。另外，山洞是很多兇猛動物的棲身之所，牠們的家可能就建在裡面，牠們會把你當成「入侵者」，兇狠地攻擊你。

其三，提高警覺，做好防護。 如必須進入山洞休息，要做好身體各部位的防護，集中精力，認真勘察，隨時準備應對各種情況的發生，如發現異常應及時撤出。

野外生存專家的叮嚀

進入山洞前，最好點燃火把，因為火既能照明，又能驅趕動物與昆蟲，使其不敢輕易攻擊人。

其四，保持鎮定，處處留心。 進入山洞後，不要在裡面大聲呼喊，不要亂跑、亂摔打，也不要到處翻挖東西，以減少危險。

其五，留下資訊，以備不時之需。 進入山洞前為了以防萬一，要給外面的人留下提示資訊（時間、姓名），以便救援人員及時發現。

Point | 11. 頭頂的可怕殺手

為了恢復體力，為了長期生存，野外需要宿營、休息與藏身，休息時還有一處危險的地方就是頭頂。

小吳回南部山上老家看父母，由於交通不便，需要徒步穿過一片竹林。中途累了，他靠在一棵竹子下面喝水、吃東西。這時，一條竹葉青蛇從他的頭頂順著竹子無聲無息地緩慢下行，兇狠地咬了他。他嚇得面無血色，雖然採取了緊急救護法，但還是沒有完全阻斷毒液的進入，中毒症狀開始出現了，萬分危急，幸好遇到了當地的採藥農民，經過緊急送醫治療後，才挽救了他的生命。採藥農民告訴他在山林裡休息時，最危險的是頭頂，千萬要當心。

儲備知識 Reserve Knowledge / you should know / I will Survive

由於生理結構的因素，人平時站立行走，眼睛一般直視前方，很少往頭頂看。在習慣的作用下，人就容易忽視了頭頂的安全，從而釀成大禍。

休息、宿營時，要認真檢查頭頂的情況。如果必須在樹下、竹下、崖壁下休息，就要檢查頭頂有無危險動物（蛇、野貓、貓頭鷹、螞蟻、草鞋蟲、蠍子、馬蜂、蝙蝠等）藏身，有無可能遭到致命的攻擊，有無墜落的石頭及其他物體。如果有問題，要設法趕走動物，把可能墜落的物體捅落下來，確保安全，不留死角。

一般情況下，採用的方法是敲打法、擊砸法、搖晃法、火燒法、水沖法、聲音驚嚇法、化學氣味熏嚇法和剪枝法。

野外生存專家的叮嚀

野外在休息前，眼睛不僅要觀察四周的情況，還要抬頭看天空，看頭頂的情況，不能只低頭看腳下，否則後果會十分嚴重。

Point | 12. 小心半夜的不速之客

　　野外休息、宿營時,要有與動物屍骨、受傷的動物、死亡的昆蟲做鄰居的心理準備。

　　32歲的許太太與丈夫一起去非洲。夫妻兩人找來一個嚮導進入沙漠旅遊,晚上睡在特製的帳篷裡。早上起來,發現帳篷門打不開了,於是他們叫醒導遊在外面把帳篷門打開,出去後大吃一驚,眼前一隻野駱駝躺在那裡,已經死亡多時了,導遊說這是常有的事。

　　野外,晚上宿營休息時,睡覺前選擇的地點很清淨,可是一覺醒來,走出帳篷,可能會發現有「不速之客」與你為鄰,如死亡的牛、馬、驢、鴕鳥、駱駝、兔子、狼、鳥、昆蟲等。這些死亡的動物,一般是聞到了帳篷裡的食物、水、人體的氣味,掙扎著「光顧」帳篷,恰好走到這裡時,再也支撐不住,就倒下死亡了。也可能是因為在群體遷徙的途中,動物之間相互爭鬥而死亡的。

　　有些昆蟲(螞蟻、小飛蛾、蝴蝶、蜻蜓、蝗蟲、黏蟲等)也會循著誘人的氣味來到帳篷外,數量多時可以把

> ### 野外生存專家的叮嚀
>
> 　　野外是動物與昆蟲的天下,任何時候都可能會遇到牠們,要有心理準備,不可驚慌失措。

帳篷包圍，情景十分恐怖。

　　因此，為了人身安全，不管在什麼情況下，野外露營休息時都不能睡得太「死」，應該保持半睡半醒的狀態，發現問題後，迅速做出判斷與反應。

PART

7 不間斷的
求援

野外生存成功的關鍵是會不間斷的向外發送求援信號，適時、主動、不氣餒地與外界聯繫。國際通用的求救信號是 SOS，任何人都應該知道這個緊急求救信號。

事例重播
·replay·

一位攀岩愛好者在野外遇到颶風，失去了物資，迷失了方向，經過幾天的野外行走，身體極度虛弱。四天後，他實在走不動了，痛苦地躺在一個高山山頂，任憑風吹雨打。忽然，他想起了「風信使」的故事，於是立刻拿出筆和本，飛快地寫求救信，直到把本子上的紙用光，而後逐一讓風把求救信吹到空中。

第三天，他遇到了「幸運之神」，有一封求救信居然被一個上山攝影的人發現，立刻前來尋找，向他伸出了救援之手。

野外遇到危險，需要發送求救信號時，應注意以下幾點。

其一，連續、持久、不間斷。野外遇到危險需要求救時，應透過各種方式向外發送求救資訊，靈活、巧妙、準確地告訴救難人員自己所處的位置，需要幫助的項目與要求，目前自己的身體狀況，周圍環境，以爭取救難人員及時、有效的尋找與救援。

其二，堅定信念，暗示自己還有希望，永不放棄。野外遇到危險，能最後生存下來的重要原因是堅定信念，認為一定有希望活著，一定有希望得到救助，並透過自己的努力，及時、正確、詳細地通知救難人員，得到他們的及時援助。相反，一些人在野外遇到危險後，只知道拼命地走，不停地哭，對於向外發出求救信號的重要性一無所知，最後終因體力不支、斷糧、斷水，或因疾病的侵害、野獸的襲擊、自然災害的打擊而死亡。

其三，盡可能把自己知道的事說清楚。野外遇到危險時，有時容易迷失方向，甚至連自己所處的位置都不知道。因此，向外發送求救信號時，應該明確指出你最開始知道的出發路線、行動地點、透過某地的時間、人數和迷失方向前的地域，使救援人員對你的情況有更多的瞭解，對於判斷你的位置很重要。

野外生存專家的叮嚀

野外求生有時需要向外發送求救信號，這是一門學問，要認真學習，掌握技能和方法，養成攜帶筆和紙的習慣。

Point | 1. 借助風發送求救信號

古代人沒有現代人的通訊工具，他們發送信號經常利用風。他們認為風能給人帶來好運，是愛的使者，是幸運之神。

事例重播
· replay

7月中旬，小玉隨父母去郊外爬山。中午媽媽、爸爸睡著了，小玉背著小背包（包裡放著風箏）悄悄地爬到山頂抓蚱蜢。媽媽、爸爸醒來後發現小玉不見了，四處尋找也沒有找到，焦急萬分。媽媽急得快哭了，爸爸也準備打電話報警。

突然，遠處山頂飄起一個風箏，媽媽、爸爸立刻朝著風箏的方向跑去，找到了悠閒自得的小玉，雖然是一場虛驚，但是小玉放風箏無意中發出了求救信號。

儲備知識

I will Survive

在野外遇到危險後，與外界失去聯繫時，最簡單的辦法就是借助風。根據風的方向、大小、速度巧妙地在樹葉、廢紙、廢布條、樹皮上，寫一封求救信，而後選擇一個比較高的地方，借助風力，把「信」吹向天空，飄向遠方。

利用風發信，人要站在上風頭處，站在相對高點的位置，這樣才能有效的借助風力發送信號。

發送信號要反覆進行，不要只發一次就覺得萬事大吉了，更不能著急，也不能灰心喪氣。

借助風發送求救信號時，可以把隨身攜帶的紅領巾、顏色鮮豔的衣服、帽子、圍巾、手套、圍脖、背包做成簡易旗幟，掛在最高點，以便讓救援人員發現。

> 野外生存專家的叮嚀
>
> 風是人類最好的朋友，關鍵時刻能幫助你克服困難，渡過難關，把你所想所思傳遞出去，給你帶來希望和好運。

Point | 2. 借助燈光發送求救信號

野外遇險特別期盼著燈光出現，如果發現了燈光，心情會無比激動。在光線比較好的夜裡，人的肉眼可以看到幾公里以外的燈光與火光。因此，在野外要充分利用燈光與火光，使自己儘快擺脫困境。

事例重播 · replay

夏天，幾個年輕人進山探險。夜晚到了，一個年輕人睡不著覺，鑽出帳篷看星星，卻不小心滾下山溝，昏迷過去了。等他醒來時，聽到人們在呼喊他，他傷得很重，喊不出來，後來急中生智，拿出手機，打開手電筒發出求救信號。同伴看見了他的手電筒光後，立刻循光而至，把他背回紮營。

儲備知識　Reserve Knowledge　you should know　I will Survive

漆黑的野外，如果你有手電筒（一般手機都有手電筒功能）是件令人高興的事，要注意節約用電，在最關鍵的時刻才能使用手電筒。因為電池是有限的，不要隨便亂用，一旦到了最關鍵時刻，需要手電筒的光亮，卻沒有電了，可能生還希望就沒了。野外的夜裡不要只顧著害怕與睡覺，應該找一個便於觀察的高地。可以站在高地上，向四周觀察。仔細尋找遠處的燈光，因為有燈光的地方可能有人，可能就是你要前進的方向。

要特別注意近距離的移動燈光，哪怕是微弱的燈光，也不能粗心錯過，因為這可能是救援人員向你發出的聯絡信號。

野外生存專家的叮嚀

當使用手電筒發出求救信號時，不要一直開著手電筒，而應該一開一停，這樣救援者才容易發現，也明白是求救信號。注意節約用電，不要隨意浪費電池。

Point | 3. 借助煙火發送求救信號

野外遇到危險需要發送求救信號時，如果手中有手電筒、信號彈、鞭炮、海事衛星電話當然最好，如果什麼都沒有，就要利用煙火來發送信號。

事例重播
·replay·

8月15日，一對情侶相約去爬山，由於不熟悉道路狀況，很快就迷失了方向。夜晚到了，他們走到一個荒涼的山坡上，聽著各種動物的怪叫聲，看著磷光閃閃的骷髏頭，恐慌起來，互相依偎在一起，抱頭痛哭，精神幾乎崩潰。

忽然，一顆流星劃過天空，他們想起了古希臘「火光之神」的傳說，立刻找來乾草、樹枝點起了大火。大火燃起後，驚動了20里以外的護林員，他們循火而至，兩人得到了救援。

Reserve Knowledge
儲備知識
you should know | I will Survive

在野外無論是白天還是晚上，都應該充分利用煙火，因為白天有濃烈的黑灰色煙，夜間明顯的火光會讓方圓幾十公里以外的人發現你的位置，證明你還活著。

在野外利用煙火報警時，要選擇地勢高、視野開闊的地點，利用松樹枝、樺樹枝、樹皮、朽木等易燃材料，救難人員發現後，就會循煙火而至。火種要架設在高處，讓遠處的人容易發現。夜間使用火把，既能照明，又能發出求救信號。

注意防火，正確使用煙火。野外多山林，灌木叢生，加上風大，氣候乾燥，用煙火發送求救信號時，如果控制不好，就容易引發森林大火，應該特別小心。

如在高地點火時，應該把周圍的雜草清除，四周挖一個防火溝，使火

野外生存專家的叮嚀

火是生命的希望，野外遇險後，無論多麼困難，即便是在最危難的時刻只要有火，就要設法把信號發送出去，設法生存下來。

源不與外界接觸。

如有風時，應該注意風的大小與方向，風大時要避免使用火，以防火源被風刮向其他地方，造成大火。

如拿著火源行走，要注意火源與周圍植被的接觸情況，遠離易燃植物。

如要離開點火地點，應把火種熄滅，並用土埋好，以防死灰復燃。在沒有把握控制火源的情況下，最好不要採用「以火傳信」的方式，以免引火焚身。

Point | 4. 借助水發送求救信號

水是生命的源泉，野外遇到危險時，只要遇到水，生還希望就大，要善於借助水向外發送信號，及時搬來救援之兵。

事例重播
· replay ·

某地準備開發一個島嶼，幾個年輕人決定先去探險。他們乘坐自己製造的「汽車輪胎船」上了島嶼，島嶼很荒涼，他們徒步走完了島嶼的每個角落，發現了許多植物、動物，到了晚上想回去，可是發現「汽車輪胎船」的輪胎沒氣，沉入水底了。他們沒有恐慌，反而很樂觀，用攜帶的啤酒瓶子、紅酒瓶子、易開罐做成漂流瓶，瓶子裡面寫好了求救信，不斷的放入海裡順水漂走，幸運地被岸邊的海事人員發現，及時得到了救援。

Reserve Knowledge 儲備知識 you should know | I will Survive

借助河水、海水、江水的水流方向，把求救信裝入瓶子、葫蘆、竹筒或易開罐內部，密封好後，放入水中，隨著水漂走，隨機讓人發現。

充分利用野外植物，在一些樹木、竹子上刻好求救字跡，放入水中隨水漂走，隨機讓人發現。

放漂流木是古老的辦法，並且比較有效。但需要注意的是，因為水流中途會遇到很多障礙，需要提高發送頻率，每隔 10 分鐘漂送一次，不要以為漂送幾次就大功告成了，要有耐心，盡可能多漂送。

如果身邊有攜帶的衣服、襪子、布、圍巾、帽子、手套，可以做些簡易的小「旗幟」，不間斷的放入水中，順著水流漂走，碰碰運氣。

野外生存專家的叮嚀

人在野外被困後，不要緊張，要想辦法解決問題，因為水是流動的，可借助水的特性，把求救信號發送出去。

Point | 5. 借助符號發送求救信號

原始人沒有文字，他們透過各種創作的符號傳遞資訊，生存了數萬年，這是古人生存的真實情景。很多有經驗的野外生存者，在野外發送求救信號時都借助過符號發出了有效信號，最終得到了救助。

事例重播
· replay ·

6 月初，公司號召大家去郊外爬山。幾個年輕的女職員玩瘋了，鑽進灌木叢林深處，迷失了方向。返回的時間到了，人們發現她們不見了，四處尋找也沒有找到，很是焦急，最後發現一棵樹上有剛剛刻畫不久的箭頭，大家順著箭頭追尋

下去，2小時後找到了她們。

原來，這幾個女職員很聰明，她們發現迷失方向後，怕救援人員找不到，於是用水果刀在樹上刻上箭頭，走一段刻一棵，刻了 100 多個箭頭，指引了方向。

野外刻符號的主要作用是寓意著生命的存在，告訴救援人員你還活著，在什麼方向，人數等。

刻記符號其實很簡單，一般每隔 5 ～ 10 公尺就要在一個明顯的地方，用刀子、石頭、鋒利的材料或樹枝、手指頭刻一個用箭頭指向的記號。

其一，告訴救援人員自己前進的路線與方向。

其二，一旦自己選擇的路線無法前進，需要退回時，按照箭頭相反的方向有一個準確的後退依據。

其三，要在主要地點、路口及複雜的地段做重要標記，不要嫌麻煩，這是防止出差錯的關鍵。

其四，在條件允許的前提下，無論做什麼樣的記號，都應該寫一個情況簡要通報。內容是本人的姓名、年齡、性別、身體情況、攜帶食品情況、飲用水情況、有無同行者、路過此地的日期與時間、前進方向等。

野外生存專家的叮嚀

任何時候都不要喪失信心，要對被營救充滿希望。要想被營救，就要巧妙地刻畫符號，發送重要資訊，指引方向。

Point | **6. 借助植物發送求救信號**

野外植物很多，只要就地取材，使用得當，就是發送求救信號的好材料。

 事例重播 · replay ·

暑假到了，9歲的麗麗與父母去外地旅遊。父母突然遭到幾塊落石的襲擊受傷了，無法動彈，情況萬分危急。

在父母的鼓勵下，麗麗獨自爬上山頂，用力搖晃一棵獨立樹，村子裡的人發現獨立樹搖晃得厲害，於是跑出來查看山頂的情況，意外發現受傷的麗麗父母，伸出了援助之手。

快看對面山上的那棵樹，怎麼搖晃得這麼厲害？

 儲備知識 Reserve Knowledge you should know | I will Survive

野外遇到危險要充分利用所處地域的植物，讓植物成為「信使」。

其一，如果在草地裡走，可以大量採集野草，用草寫字，把情況說明白，指引救援人員準確找到你的位置。

其二，如果在林子裡走，可以把樹當成路牌，在樹上刻記、寫字，為救援人員提供有效資訊。

其三，可以利用植物的高度，把

野外生存專家的叮嚀

植物的種類很多，葉、枝、鮮花、果、皮、根、高度、長度都能用做「信使」，只要多運用你的智慧，植物就會給你帶來好運。

鮮豔的衣物掛在上面，迎風招展，發出求救信號。

　　其四，用樹皮寫字，有些樹皮很薄，透氣性、吸水性、柔韌性好，可以採集這樣的樹皮寫成求救信，發送出去，或放置在明顯的位置，讓人們容易發現，得到救援的機率就高。

　　其五，植物的顏色很多，要充分利用這個特點，用不同顏色的植物擺圖形、寫字，甚至寫 SOS，爭取早點得到救援的機會。

Point | 7. 借助地物與動物發送求救信號

　　特殊的地形、地物與動物是野外遇到危險之人的「幸運之神」，它們能幫助人們完成自身無法完成的事，要留心觀察，善於運用。

　　立秋這天，公司舉辦登山採果活動，白主任獨自走進山谷挖野菜，在一處野菜較多的地方發現了一隻野鴿子正在孵蛋，於是抓住野鴿子，撿了兩個鴿子蛋。白主任繼續向深谷採挖，來回拐進拐出幾個山谷，不知不覺離開了隊伍，等發現自己走遠後，著急了，卻找不到回去的路了。

　　當公司的同事準備返回時，發現白主任不見了，立刻尋找，但天色已晚，還是沒有發現白主任的蹤影。

　　忽然，同事發現左側山谷裡飛出一隻野鴿子，大家立刻斷定白主任在這條山谷中，於是加速進入山谷，找到了白主任。原來，白主任迷失方向後，心中著急，手一軟，鴿子飛了出去，無意中起到了「信使」的作用。

利用地形、地物與動物發送求救信號是原始人生存下來的寶貴經驗，野外遇到危險需要幫助時，就地取材，充分發揮地形的優勢，使之成為自己的「信使」。

如果野外發現了視線距離好的山頂、獨立石、獨立墳、崖壁等，可以在上面放上一些特殊的物質，如紅色衣服、帽子、紅領巾、襪子、內衣、內褲、圍脖、帳篷紗網等，向外發送求救信號。

如果在相對平坦的高地上遇到危險需要求救，可以用白色的小石子擺上「SOS」三個英文字母，最好多選擇幾處，不要僅擺放一次。

如果能夠找到一些蜂蜜的話，可以在螞蟻出沒的地方，用蜂蜜寫上「SOS」，不一會螞蟻就會用自己的身體寫出黑色的「SOS」三個英文字母，告訴外界這裡需要救助。

如果抓到了一些飛鳥、能飛的昆蟲，可以適時放飛，透過鳥、昆蟲的飛行，來暗示外界的人這裡有情況，需要幫助。

> **野外生存專家的叮嚀**
>
> 野外需要人救助時，應該充分利用現有的地形、地物與動物，巧妙地告訴營救人員自己的地點。資訊要清楚、簡單、明瞭，不能故弄玄虛，弄巧成拙。

Point | 8. 借助聲音發送求救信號

在野外遇到危險後，一些人看到各種殘酷的場面，心裡極度恐懼，會造成精神高度緊張，言語幾乎失去控制，盲目地亂喊、亂叫，直到口乾舌燥，

聲音嘶啞，再也喊不出來為止。

當真正有人來救援時，咫尺的距離，怎麼喊也喊不出來了，而且不會製造聲音，結果白白錯過了被人發現的時機。

有的人遇到颱風時，不管風向，也拼命大喊，結果徒勞了半天，空耗體力。

有的人掉到洞穴裡，不管上面有沒有人，也不停地喊、不停地敲，最終釀成了不可挽回的後果。

有的人不慎落水後，只顧著呼喊，卻不知道保持平衡，調整呼吸，結果嘴裡、鼻子裡嗆進了水，生命受到威脅。

張叔叔喜歡釣魚，週末他外出釣魚，坐在一個小山丘上，周圍草很茂密，由於時間長，天氣炎熱，他意外中暑，昏迷了過去。

他倒在草地上沒有聲音，幾個從路邊經過的人沒有發現草地裡的他。幾個小時後，他甦醒了，全身不能動彈，喊也喊不出，感到死亡來臨了。忽然，他聽到路邊有人說話（只是經過，沒有發現草叢裡的他），求生的欲望使他來了精神，張口大喊，卻喊不出來，於是他隨手抓起一塊石頭奮力扔進水裡，只聽「咚」的一聲，水花四濺，聲音驚動路過的人，救了他。

聲音包括自身能發出的（說話、呼喊、大笑、呼吸、咳嗽、口哨等）

和自己製造的（敲、打、砸、拉、摔、摩擦等產生的聲音），野外要善於利用，恰到好處的運用各種聲音，及時準確地把求救信號發送出去。

機智地運用語言，這樣既可以保存體力，又可以及時、準確地被外界人員發現。注意，夜間聲音的傳播距離遠，要善於在夜間呼救。

當遇到危險後，先冷靜觀察情況，當得知周圍只有自己一人時，儘量不發出聲音，保存體力最重要，因為這時即使你喊破了喉嚨，也不會有人聽到。

當看到、感覺到，或聽到有人來時，應該站在高處，或登上風頭的地方，用雙手圍成一個喇叭形狀，使聲音有力地傳送出去，呼救的聲音應該儘量大。

當身體狀況不好，呼喊不出來時，可以咳嗽、大笑、加重呼吸，儘量製造聲音，關鍵時刻才能把人叫來。能發出聲音的物質有石頭、葫蘆、瓶子、鞭炮、氣球、炸藥、爆竹、哨子、樂器等，爆炸、敲擊、拉拽、砸打、拍摔、摩擦等也能把求救信號發送出去。

> **野外生存專家的叮嚀**
>
> 聲音是有能量的，在特殊情況下（被掩埋、陷入洞穴中、被遮擋），它是最直接、最簡單的能被外人聽到的信號，要學會運用。

Point | 9. 透過手勢發送求救信號

古人非常重視手勢的交流作用，當時語言不通，也沒有現代化的通訊器材，完全靠手勢通風報信，交流思想，所以手勢的運用非常廣泛。

立夏這一天，小單開車去野外玩。由於車速快，汽車在一個山腰路邊翻車了，他摔得不能動，靠在岩石邊急促地呼吸，情況嚴重。時間一分一秒地過去了，他失血越來越多，已經快危及生命了。

忽然，他聽到有馬達聲，判斷有汽車經過，於是使出全身的力氣，從岩石後面伸出右手，反覆比畫著 S、O、S 這三個字母，經過轉彎處的汽車駕駛發現了岩石後面有一隻手在亂畫著，知道情況不對，於是停下車，援助了小單。

不同的手勢有不同的目的，不能隨意打，一般情況下，手勢有二種功能，一是需要幫助，打 SOS 字母，或反覆打 O 字，或單手高舉，擺成 V 字。二是告訴搜尋人員自己的位置，單手高舉，前後擺動。另外，緊急情況下，擺動的頻率高，說明情況危急。

打手勢時，必須要注意保存體力，確認在目視距離內時再打手勢。因為在目視距離以外，別人根本看不到。

當發現有救援人員出現時，可以站在高處，或爬上樹去，手中拿著比較明顯的物體，來回揮動、搖擺。搖擺的過程中，應該注意結合呼救語言與其他聯絡方式。也可以找一根長的竹竿、樹枝，把明顯的物品捆在最高點，雙手舉起來，反覆搖晃。

野外生存專家的叮嚀

野外遇到危險需要外界救援時，一定要學會運用手勢。平時要多學習野外求生知識，明白各種手勢的意義。

Point | 10. 善於運用綜合方式發送求救信號

　　野外遇到危險需要緊急救援時，有些人拼命聯絡，做了許多努力，想了很多辦法，累得筋疲力盡，但毫無效果。為什麼呢？原因是方法不正確，沒有運用綜合聯絡方法，做了很多無用之功。

事例重播
· replay ·

　　9月1日，55歲的曹先生送孩子上大學（大學在南部），返家途中獨自下車，去了嚮往已久的山上玩。他爬上山頂的最高處，為了拍照，攀爬山石，不小心摔倒，牙齒掉了好幾顆，說不出話來了，身體多處受傷，情況嚴重。由於掉落地點草深、溝寬，因此經過的人很難發現。

　　這時，遠處傳來腳步聲，他判斷有人要經過這裡，於是張口喊，但聲音嘶啞，外人根本聽不到；他拿石頭扔，可是手、胳膊受傷了，扔不遠，外人發現不了；他用力揮舞手臂，可是草深擋住了視線，外人也無法看到。無奈之下，他翻找衣服口袋，發現了打火機和香菸，於是立刻用打火機點燃了香菸及身邊的乾草、灌木枝，煙火很明顯，引起了外人的注意，立刻發現並及時救援了他。

儲備知識
Reserve Knowledge
you should know
I will Survive

　　野外遇到危險時，如果需要向外界發出求救信號，應積極採取綜合方式，而不能方法單一。因為野外與救援人員聯繫很困難，有時距離很近，但是雙方可能擦肩而過，就是發現不了。因此，只要條件許可，就應該利用各種方式（借助水、風、光、火、煙、衣物、樹木、地形、器材、植物、字、符號、手勢、動物等），不斷地發送求救信號。

　　發送求救信號多數可能會失敗，有的可能在半途就夭折了，因此需要反覆發送，千萬不要放棄生存的希望。

　　有時身體極度虛弱，沒有其他辦法發送求救信號，當感到有人靠近時，要用力敲擊木頭、搖晃小樹與雜草、拍打岩石、點燃香菸、吹口哨、咳嗽、放鞭炮、吹哨子等，使聲音盡可能地傳出去。

野外生存專家的叮嚀

　　發送求救信號要有耐心，積極等待，不發牢騷，不悲觀失望。要明白一個簡單的道理，越是最後，越不要放棄，困難過去了，希望就來了。

極限
野外生存
知識

野外活動必備生存技能

PART 8 自救、互救與緊急救治

　　野外生存的過程中最大的敵人就是傷病，如果得不到迅速、有效的治療和控制，輕者會影響行程，損害健康，縮短壽命；重者會致殘，甚至危及生命。

　　野外求生過程漫長，各種困難無法想像，對人的心理是一個極大的挑戰，如果再患上某些疾病，或因外力受傷，在沒有任何藥物和醫療器械的情況下，是眼睜睜地等死，還是學會自救、自治，掌握互救技能，自己創造出生的希望呢？答案是肯定的─自己創造出生的希望。

　　農曆八月十五這天，一對新婚夫妻去郊外玩。妻子穿著高跟鞋走路，不小心摔下了山溝，右腿動脈血管被刺破，血噴出來，情況萬分危急。妻子看見血很害怕，只知道哭泣，失血嚴重。

　　丈夫懂一些野外自救、互救知識，立刻採取快速、簡易、安全的繃帶止血法，先止住血，避免了妻子因體內失血過多而導致死亡，而後迅速跑到公路上攔截車輛，將妻子送到醫院救治，保住了妻子的命。

　　野外隨時可能發生各種意外傷害，導致出血、骨折、嘔吐、暈厥、拉肚子、潰瘍等，因此，注意個人衛生，學會防病、自救、互救技能至關重要。

　　野外多山川、樹木、雜草、河流、溝渠、雷、雨、電、雪、狂風、沙塵、烈日，有些地方適合於蛇、蠍、水蛭、蚊蠅、老鼠等有害昆蟲、動物的繁殖，

有些地方雜草、腐葉、動物的糞便堆積在一起，使細菌、微生物大量繁殖，提高了某些傳染病的感染率。

有些地方毒蛇、猛獸和蚊蟲多，牠們攻擊人的時候不僅非常狠毒而且還是致命的，對於牠們的無情攻擊，如果你沒有充分的心理準備，或者輕視了牠們的存在，就可能給自己造成極大的險境。所以要瞭解這些「敵人」的習性，掌握牠們的活動規律，這樣才能使自己始終處於「主動的安全」狀態。

有些外傷是致命的，如果不及時、正確地處理與救治，就很可能威脅生命健康，所以，掌握急救知識十分必要。有些出血也是致命的，如果不立刻止血，很快就會危及生命安全，所以，熟練快速止血技能非常重要。

野外生存專家的叮嚀

野外情況瞬息萬變，意外傷害隨時可能發生，平時多學習，熟練自救、互救技能，保持良好的心理素質，應用起來才能得心應手。

Point | 1. 預防腳部潰瘍和長水泡

野外地形複雜，石頭、灌木、草地、沙礫、泥土等導致道路崎嶇不平，人的雙腳需要不停地走路，鞋襪常常被汗水濕透，就容易發生腳部潰瘍和長水泡的問題。有的人在野外更狼狽，可能連鞋襪都沒有，只好赤腳走路，因此，發生腳部潰瘍和長水泡的問題的可能性更大。

事例重播
replay

放暑假了，幾個學生一起去郊外的山上遊玩。一個學生的腳上磨出了一個血

泡，疼痛難忍，匆忙中在地上撿起一根生銹的鐵釘，將血泡挑破。幾天後，高熱不退，時不時地抽筋，送醫治療，不幸得了破傷風，教訓深刻。

　　為防止出現腳部潰瘍和長水泡，休息時最好用熱水泡一泡腳，使腳充分放鬆，左右活動兩腳（腳趾），促進末端血液循環。

　　一旦發生濕癢時，千萬不要用力抓撓，要保持腳趾乾燥，或者讓腳在太陽光下局部照射一段時間，靠太陽中的紫外線幫腳做消毒。

　　一旦腳長水泡時，不要用不乾淨的刀子割開水（血）泡，更不能使用沒有消毒的釘子、樹枝刺破，以防感染。

　　要選擇合適的鞋子、襪子、鞋墊，發現鞋裡進石頭、沙子或其他雜物時，要立刻清理乾淨。鞋、襪子、鞋墊要經常晾曬，保持乾燥、衛生。

> ### 野外生存專家的叮嚀
>
> 　　為減少雙腳長水泡和潰瘍的問題發生，選擇道路非常重要，儘量避免在尖銳的碎石頭、岩石、沙礫上走路，用力要均勻，防止衝擊過大，減輕對腳的「迫害」。

Point | 2. 預防被蛇咬傷

　　如果遇到危險的野外處於灌木林、雜草叢中，沼澤連綿，氣候炎熱，毒蛇可能會隨時出現，要特別提高警覺。

去年幾個女大生結伴進山遊玩，經過一片樹叢時，一名女大生蹲在草地上小便，被一條毒蛇咬傷了臀部，由於害羞，沒敢聲張，繼續遊玩。

幾小時後，毒素開始擴展，這名女大生出現了昏迷現象。大家四處呼喊，幸好遇到了當地居民，立刻送傷者去就近的診所急救，才挽救了這名女大生的性命。

儲備知識
Reserve Knowledge
you should know
I will Survive

夏天的雜草叢中、石頭縫隙裡、老墳墓裡、沼澤中、樹上、洞穴裡可能藏有蛇，一旦被毒蛇咬傷，一定要鎮定，不要嚇得不知所措，更不能狂奔亂跑，以免加速毒液擴散。此時，應立即找來一條布帶或長鞋帶在傷口上端 5 ～ 7 公分處（近心臟的一端）紮緊，為防止肢體壞死，每隔 7 ～ 12 分鐘放鬆 2 ～ 3 分鐘。如果傷口內有毒牙殘留，要迅速拔出。

用冷開水、清水、井水、礦泉水反覆沖洗傷口表面的蛇毒液體。然後，以毒牙牙痕為中心用消毒後的小刀把傷口的皮膚切成十字形，再用兩手用力擠壓，把傷口裡的毒液與帶毒的血水擠出來。情況緊急時，施救者在口腔黏膜無破損、無齲齒的情況下，可直接口吸，邊吸邊吐，吸後漱口，最大限度地將傷口內的毒液吸出，減少進入血液裡的毒素。

若身邊有帶解毒藥，要立即服用解蛇毒藥物，並將解蛇毒藥粉塗抹在傷口周圍，而後立即去醫院診治。

如果沒有任何藥品，可以選用草藥七葉一枝花、半邊蓮、八角蓮、山

野外生存專家的叮嚀

一旦被蛇咬傷，如果沒有經驗，一時無法判斷是否有毒，應該一律按照被毒蛇咬傷的方法來治療，防止發生意外。

海螺、萬年青、蒲公英、紫花地丁、鬼針草、魚腥草、田基黃、苦參等，搗碎取汁，塗抹在傷口周圍，也有一定療效。總之千萬不能坐以待斃，喪失信心。

那麼，如何判斷蛇是否有毒呢？毒蛇有毒牙和毒腺，頭一般為三角形，牙齒較長，身體花紋鮮豔，看上去很兇猛。還可以透過牙痕的形狀來判斷蛇是否有毒。毒蛇咬人後，留下的痕跡呈三角形，或倒三角形，大而深；無毒的蛇咬人後，牙痕一般呈「八」字形，小而淺，排列整齊。

Point | 3. 預防水蛭叮咬

水蛭寄生在水田、水溝、池塘與沼澤裡，一般長 2 ～ 6 公分，顏色呈綠色或灰色，身體兩端各有一個吸盤，常常附著在人體的皮膚上吸血。

事例重播 · replay

　　去年 7 月 30 日，絲絲與露露調休，兩人一起去郊區的山上拍照。荒山附近有一條小溪，溪水清澈透明，她們看到了很多蝌蚪、小魚、小蝦，非常高興，連忙脫鞋、挽褲管，迫不及待的下水去抓。

　　不一會兒，絲絲感到小腿疼痛，抬起腿一看，一隻水蛭正吸附在腿上。她十分恐懼，眼前一黑，昏倒在半公尺深的小溪裡，嗆了好幾口水。幸虧露露及時把她從水中救起，假如露露不在身邊，後果將不堪設想。

夏天的雨季是水蛭最為活躍的季節，如果不慎被咬後，不要恐慌，不要用力向外拉拽，這樣會損傷皮膚，流出大量的血，容易造成感染。民間有一些對付水蛭叮咬的好方法，下面詳細介紹。

其一，預防是關鍵。在進入水蛭較多的地域時，可把防蚊蟲香精、花露水、清涼油塗抹在袖口、褲口、鞋面上，每隔 3 ～ 6 個小時重抹一次，能防水蛭叮咬。

其二，正確處置。一旦被水蛭叮咬，不要硬拉。因為你越拉牠，牠越往裡鑽。可在叮咬處立刻抹上花露水、清涼油、食鹽水、碘酒、肥皂、白酒、辣椒等有刺激性的物質，水蛭受到刺激後，就會蜷縮身體，自然脫落。

其三，用火燒燙。如果有香菸、火柴、打火機，可以用菸頭燙或用火燒，水蛭受到刺激後，會自行脫落。

其四，借物拍打。如果穿著鞋，可把鞋脫下來，用鞋底使勁抽打，水蛭受到外力震盪，也會自行脫落。

其五，消毒傷口。水蛭脫落下來後，要迅速用乾淨的水將傷口沖洗乾淨，如果出血量大，可用乾淨的手指按壓傷口，2 分鐘就可止血。之後在傷口周圍塗抹一些紫藥水或優碘，用乾淨的紗布包好。

野外生存專家的叮嚀

水蛭樣子很難看，但是牠本身並不可怕，其實牠還是藥材，只要處置方法正確，一般沒有什麼大問題。

Point | **4. 預防蠍子螯**

蠍子一般生活在陰暗潮濕的樹根處、雜草堆、石頭縫隙裡、腐敗的枝葉中，夏天在野外能遇到牠。蠍子的行動特點是傍晚或夜間出來活動，有時，白天光線昏暗的時候也會出來活動。

蠍子的毒性非常強，被螫後常劇痛難忍，且局部一般還會發紅腫脹，嚴重時會引起全身發熱、噁心、發冷、煩躁不安、昏迷等中毒症狀。

事例重播
· replay ·

兒童節這天，琳琳隨父母外出旅遊，看到青青的草，惹人喜愛的牛、羊、雞、鴨、馬，高興得手舞足蹈，玩得不亦樂乎。中午，琳琳躺在草地上休息，突然，一隻蠍子鑽出來，咬了他的小腿。他感到劇烈的疼痛，緊張的大喊大叫起來。

媽媽有心臟病，看到他的傷口流血，還瘀青腫脹，覺得問題很嚴重，也跟著緊張起來，結果心臟病突然發作，意外死亡了。

儲備知識
Reserve Knowledge you should know | I will Survive

夏天，在野外活動時要儘量躲避蠍子，不要隨意到蠍子可能的藏身處活動，坐、臥要當心，先檢查周圍情況，發現沒有問題時再坐、臥也不遲。

一旦不小心被蠍子螫後，不要緊張，更不能恐懼，及時處理傷口最重要。被蠍子螫傷可用蘇打水洗滌，或用千分之五的高錳酸鉀水浸泡。

不可掉以輕心，應仔細觀察被螫處，尋找殘留的毒刺，發現後立刻拔

野外生存專家的叮嚀

為防止被蠍子螫，可以在人群活動範圍噴灑驅蟲藥，或撒一些自己製造的草木灰，能有效防止蠍子出來攻擊人。

掉。而後迅速用繃帶在傷口上方 3～5 公分處紮緊，以防被蠍毒污染的血液流入心臟，並用雙手在傷口的周圍用力向傷口方向擠壓，把黑紫色的血水擠出，直到擠出鮮紅的血水，這樣能防止毒液擴散， 減輕中毒症狀。

Point | 5. 預防蟲害的小高招

野外，各種蟲害隨時可見，需要特別提高警覺，不能太過大意。數千年來，祖先們靠著親身經歷，積累了一些野外防止病蟲害侵襲的小祕訣。

事例重播 · replay ·

暑假第一天，兩個大學生去郊區爬山，中午休息時發現以前獵人打獵時建造的一個休息區，覺得裡面很涼爽，進去後沒有檢查，就靠在牆邊睡著了。這時，一條藏在圍牆邊洞裡的毒蛇爬出來，將他們咬傷，危急時刻，辛虧遇到了當地一群上山採藥的農民，經過及時處置送醫治療，才避免了嚴重後果的發生。

儲備知識 Reserve Knowledge you should know I will Survive

野外無論是休息還是運動，都應選擇草少、乾燥、陽光充足的地方，不要在雜草叢生、有污水的地方坐臥，晾曬衣服或物品。

要自覺遵守野外的活動「規則」，不要隨意侵犯動物的領地，不能搗破螞蟻洞、馬蜂窩等，以防受到牠們的攻擊。

野外行走時要眼觀四面、耳聽八方，手中握著武器（一根棍子），打草驚蛇，驅趕害蟲。

睡覺前要把四周的雜草清理乾淨，並挖一條防水（蛇、蟲）溝，之後在溝裡撒上一些驅除毒蟲的藥、草木灰或石灰，若能噴灑一些消毒水最好，以防止毒蛇或毒蟲爬進來。為了確保睡覺安全，可以製作警報裝置，以瓶子、暗扣、絆鎖、翻板、陷阱為主。

架床時最好用吊床，離地面 2 尺左右，可以有效防止毒蟲爬上床。

夜間，為防止蚊蟲叮咬，應掛好蚊帳，遠離污水與雜草叢生的地方，在乾燥的地方露營。如果沒有蚊帳則可以找一些野蒿草點燃，熄滅明火後，以煙熏走蚊蟲。

野外生存專家的叮嚀

野外，應時刻保持戒備狀態，任何時候都不能大意，因為致命危險的發生其實就是一瞬間的事。

Point | 6. 預防中暑

炎熱的夏天，人長時間在野外行走，體內水分消耗嚴重，熱量增多，且又不易散發出來，就會把體內的熱平衡系統打破，進而導致頭暈、心跳加快、滿臉通紅、出汗少、小便少、食欲不佳，嚴重時會出現抽筋、煩躁不安、昏迷，甚至生命危險，這就是中暑了。

事例重播
· replay ·

去年端午節這天，連續工作了七天的陳太太開車去郊外玩。為了趕時間，她不顧勞累，一到達目的地就開始爬山，中午烈日炎炎，她也不休息，頂著火辣辣的太陽瘋拍。從中午到下午，一直在陽光下拍照、看風景、追逐蝴蝶、採花，沒有及時喝水，也沒有休息，慢慢地，她感到頭昏腦漲、心跳加速、口渴、噁心、

嘔吐，最後出現了呼吸急促、全身抽搐的狀況，突然昏迷倒地，生命危在旦夕，幸好被路人發現送進醫院，搶救了6個小時，才免於一死。

野外行走感到不適時，應立即到陰涼、通風的地方躺著休息，少量喝些淡鹽水，在太陽穴處塗抹一些薄荷油，並將用冷水泡過的毛巾蓋住頭部，並及時更換。

民間有很多防止中暑的妙方。其一，炎熱的夏天，需安排外出時間，上午可以早出早歸，下午可以晚出晚歸，避開最為炎熱的時間段。其二，外出應多喝水，但喝水不要一次喝太多，最好是少量多次的喝，汗流失過多時，可以喝些淡鹽水，多做短時間的小休息。其三，戴好遮陽帽、太陽眼鏡，或草帽。其四，可以按摩人中、合谷、曲池等穴位，以緩解症狀。

野外生存專家的叮嚀

炎熱的夏天，應避免陽光直接長時間照射，要多喝淡鹽水，多吃一些野果子，以補充體內流失的維生素。發現中暑後，要立刻停止走動，到陰涼通風處休息。

Point | 7. 判斷出血

野外，經常會受到各種紮傷、扎傷、砸傷、擠傷、摔傷，出血是常見的事，要高度重視，適時止血。血液十分珍貴，缺少了它，會對生命構成威脅。如果嚴重失血，就會造成生命的喪失，對於這一點要有清醒的認識。

事例重播 · replay ·

　　15 歲的小藍與父母到郊外踏青，不慎摔倒，腹部撞到一塊石頭。由於沒有任何外傷，也沒有發現出血，因此也就不太在意。

　　晚上回到家，小藍發現大便變黑、有血，小便也呈紅色，接著感到全身無力，睡不好，消化也不好。父母粗心大意，沒有再問一問小藍的身體狀況。

　　幾天後，小藍感到腹部有些痛，最後實在忍不住了，才向父母坦白了情況。父母帶她去看醫生，經過檢查，發現她的肝臟、腎臟、膀胱受傷，而且很嚴重，必須住院接受手術治療，影響了日後的生活。

儲備知識 Reserve Knowledge you should know — I will Survive

　　血液是存在於心臟和血管中的液體，由血漿與血球組成。血液中水占 91%～92%，其餘是血漿蛋白、脂類、無機鹽和其他物質。血球包括紅血球、白血球和血小板。血液的功能是確保全身各組織和臟器的正常機能和新陳代謝的進行。如果受傷後出血過多，身體的新陳代謝和體溫調適都會發生嚴重障礙，進而危及生命。

　　健康的人體內總血液量約占人體重量的 1/13，即每公斤體重約含有 77 毫升血。人體內部有動脈、靜脈和毛細血管，像蜘蛛網一樣布滿全身，只要身體的任何部位出現了創傷，就會引起出血。

　　當人體損失 10% 的血液時，不會給人帶來大問題。當人體的失血量達到血液總量的 15%～25% 時，就會出現手腳冰冷、呼吸淺快、脈搏加快、精神倦怠、皮膚蒼白、尿量減少等症狀。當失血量達到總血量的 25%～35% 時，就會出現呼吸深快、脈搏加快、出冷汗、神志不清、尿量減少等症狀。當失血量達到總血量的 50% 時，就會陷入重度昏迷，臉色蒼白，有生命危險。

出血的種類有兩種，即內出血與外出血。內出血可以從兩個方面來判斷，其一，根據傷者的吐血、尿血、血便來分析內臟（胃、腎、膀胱、肺）是否有出血。其二，根據出現的症狀，如臉色蒼白、出冷汗、四肢發冷、脈搏跳動快而弱、全身無力、頭昏等，來判斷是否有內出血。

判斷外出血比較簡單，一般按照血管可分為動脈出血、靜脈出血和毛細血管出血。其一，動脈血管的血管壁厚，具有彈性，一般深藏在人體的組織內部。由於動脈的內壓高，血液急速湧動，因此，出血的速度快，血液呈鮮紅色，出血量大，危險性也大。其二，靜脈血管的血管壁比較薄，血管彈性差。四肢的靜脈血管有些很表淺，血管內的壓力低，出血時緩慢，出血量小，由於血液裡含有很多二氧化碳，因此血液呈暗紅色，危險性不是太大。其三，毛細血管在體內分布的面積最廣，淺表外傷就可以引起毛細血管的損傷。出血時好像海綿一樣，呈現出滲血樣，沒有什麼危險，但要注意預防感染。

野外生存專家的叮嚀

野外受傷出血，要立刻判斷是內出血還是外出血，什麼血管出血，並採取正確的止血辦法。不要輕視出血，因為。血是維持生命最根本的物質，馬虎不得。

Point | 8. 快速止血

野外發生急性出血對人的威脅是最大的，必須分秒必爭，因為大出血是導致人死亡的致命殺手。另外，白天比較容易判斷出血情況，晚上就比較困難了，要特別留心晚上的摔傷與出血情況。判斷出血情況，如果是動脈出血，必須快速止血，正確處置，避免因失血過多而死亡。

事例重播
· replay ·

　　立夏這天，十幾個年輕人結伴到郊外爬山。途中，成員大風意外摔倒，左胳膊被石頭劃破，鮮血噴出。慌亂中大家找來一根電線，把他的胳膊上方紮緊，很快止住了血，7個小時後，將他送到最近的一家醫院。醫生查看傷情後，嚴肅地說必須截肢。原因是電線綁得太緊，途中又沒有適時的放鬆，導致肌細胞缺血、缺氧，嚴重壞死，造成了筋膜間隙綜合症。幾個年輕人後悔地流下了眼淚，怨自己太無知。

Reserve Knowledge · 儲備知識 · you should know · I will Survive

　　以下介紹幾種常用的止血方法。

　　其一，加壓包紮止血法。主要適用於毛細血管和靜脈血管出血。野外受傷，毛細血管和較小的靜脈出血時，可用乾淨的手絹、毛巾、衣服等物覆蓋在傷口上，再用布帶加適當的壓力包紮。這種方法簡單、實用、效果好，不影響正常行動。

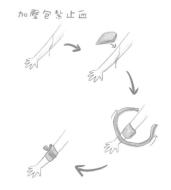
加壓包紮止血

　　其二，手壓止血法。主要用於較大的動脈出血。如果是動脈出血，就要分秒必爭，迅速用手指或拳頭壓迫受傷動脈的近端，用力壓向骨側，阻止動脈血流，以達到臨時止血的目的。這種方法簡單、有效，但它是一種臨時性的方法。當四肢大出血時，臨時使用手壓法止血，效果最好。根據不同動脈出血點的不同（頭頂、面部、頸部、上臂、大腿部、腳等），

手壓的部位也有所區別。

其三，止血帶止血法。適用於四肢動脈的止血。抬高傷肢，在出血部位的上方先墊上乾淨的布或棉花，用橡皮筋、布條、繩子、鞋帶等物品，緊纏肢體，以阻止動脈血流。選擇的纏繞紮緊點一定要是出血口近心點 4 ～ 5 公分的地方，從而阻斷血液的通路，達到止血的目的。

為了確保皮膚和肌肉不受損傷，禁止使用鐵絲、電線。在此期間，應每隔 1 小時放鬆止血帶 2 ～ 3 分鐘，以免肢體缺血壞死。冬天每隔半小時就要放鬆一次。放鬆止血帶期間，要仔細觀察出血情況，如果有出血，要用局部壓迫法控制出血。實驗證明，肌肉組織對缺氧的耐受力最差，肢體如果完全缺血 6 ～ 10 小時，就會因缺氧而發生壞死，即使恢復了血液供給，仍將難免壞死。止血帶應綁在上臂的上三分之一處和大腿的中上部。上臂的中三分之一部分禁止綁止血帶，以免壓壞神經，造成手腕下垂，喪失功能，導致殘廢。

其四，草藥止血法。如發現野生草藥，應就地取材，採摘新鮮的三七帶根全草，洗乾淨後，全部搗碎，塗抹在傷口處，能起到較好的止血作用。還可以採摘瓦松，根、莖、葉全部保留。曬乾後，搗碎研末，塗抹在患處，可止血消炎。

> **野外生存專家的叮嚀**
>
> 受傷後，即使皮膚表面並未出血也不要大意，要根據身體情況、大小便情況，及時判斷是否有內出血，須引起高度重視。

Point | 9. 正確包紮

野外，如果傷口的暴露時間過長，包紮方法不正確，就可能造成傷口

感染。輕者可能會化膿，加劇痛苦，延長病情；重者會導致全身中毒，甚至死亡。

　　深秋，小山隨父母到鄉下看農民豐收，住在農民家的房子裡。晚飯後，他獨自來到收割場，看見收割機停放著，就飛快地爬上去擺弄，結果被一塊鋒利的金屬板刺破了大腿，鮮血立刻流了出來。他一瘸一拐地回到房間，隨意拿條毛巾包了一下，晚上睡覺不小心，把包紮的毛巾踢掉，血又流了出來。幸虧媽媽幫他蓋被子時發現了，帶他去附近的小醫院就診，醫生為他包紮好傷口，否則後果不堪設想。

　　野外活動時，身體某些部位受到外力作用時，可能會形成開放性的傷口。根據傷口情況，進行急救包紮有利於保護傷口，為早日癒合打下基礎。

　　包紮傷口的目的有四個，一是保護傷口；二是減少感染；三是加壓止血；四是有利於傷口的儘早癒合。

　　包紮傷口的基本要求是快、準、輕、牢，在送醫前應該做到「五不」與「四要」。

　　「五不」：不摸（不用髒手、髒物觸摸傷口）、不沖（不用水沖洗傷口）、不取（不輕易取出傷口內的異物）、不送（不送回脫出的內臟）、不上藥（不在傷口上使用消毒劑或消炎粉）。

　　「四要」：要快（急救的速度要快）、要準（包紮時的部位要準確）、要輕（包紮動作要輕，不要碰撞傷口）、要牢（包紮要牢靠，但不宜過緊，以防止血液循環受阻和壓迫神經）。

注意，在沒有專用的包紮材料時，可以利用手邊的東西進行包紮，如衣服、毛巾、蚊帳、口罩、帽子、圍脖等。因為簡單的就便器材沒有經過消毒，用來包紮傷口可能引起感染，所以，包紮時應採用比較乾淨的一面接觸傷口。

包紮傷口，要先弄清楚傷口的位置，受傷的情況，判斷有無大出血及骨折。如果有大出血，應該先止血。如果衣服已經沾粘在了傷口上，不要用力扯，也不要用水浸泡後揭下。傷口的第一次處理十分重要，如果處理正確，就會使傷口少出血、少化膿，減少痛苦。處理時，首先用消過毒的棉花蘸生理食鹽水，從傷口邊緣一圈一圈地由內向外擦，去掉傷口周圍的髒汙，再用不含酒精的優碘棉球進行傷口周圍的消毒，最後用生理食鹽水棉球把傷口周圍的優碘擦去。

> **野外生存專家的叮嚀**
>
> 野外受傷後應迅速判斷傷情，需要包紮時，立刻實施正確包紮，不能猶豫，更不能掉以輕心，失去警覺。

Point | 10. 預防骨折

野外需要登山、攀爬、下坡、上樹、跨溝等，很可能會出現摔倒、扭傷肢體等情況，從而引起骨折。另外，當遇到塌方、土石流、颶風、落石等，也會因為砸傷身體，而發生骨折。

事例重播 · replay ·

今年 6 月 1 日，張經理帶領員工去郊區山上玩。上山途中，張經理突然被東

西絆了一下，猛然摔倒。張經理急著站了起來，痛苦地呻吟著，又摔倒在地，再也不敢動了。同事把他送到醫院，診斷為踝關節骨折。由於發生了第二次受傷，傷勢非常嚴重，可能會留下後遺症，張經理後悔莫及。

　　骨折的明顯特徵有：其一，疼痛加劇，搬動時尤其明顯。其二，畸形、變形，如肢體縮短，手或腳發生旋轉或屈曲，肢體不聽使喚。其三，明顯腫脹，有時傷肢不能活動。其四，功能受限制，有時傷肢不聽使喚，搬運傷者時會聽到嘎吱嘎吱的骨擦聲。

　　正確處置骨折傷：骨折發生後，應立刻進行固定。骨折固定的材料要因陋就簡，就地取材。夾板是骨折急救中必需的器材，不能缺少它。野外如果沒有專用的夾板時，可以使用木板、竹板、樹枝、高粱稈、玉米稈、麻稈等物。如果沒有專用的敷料，可以用棉花、衣物、帽子、紗布、毛巾、草、麥秸、蘆葦、樹葉等。綁夾板用繩子、腰帶、藤蘿枝、葡萄藤、衣服布條等。

　　固定方法要掌握，注意事項須牢記，背誦口訣不猶豫。止血包紮再固定，就地取材要牢記；骨折兩端各一道，上下關節固定牢。

　　其一，當前臂骨折時，應將損傷部位包紮後，找來兩塊長短合適的木板（樹枝），放於前臂的掌側與背側，用就便材料墊好後，再用繩子或簡易材料固定，最後用繩子將骨折的前臂懸吊於胸前。如果確實沒有任何固定器材時，將受傷部位包紮後，可以用繩子將骨折的前臂屈曲懸吊於胸前，再用繩子將傷臂固定於胸廓。

　　其二，當上臂骨折時，將損傷部位包紮好以後，令傷肢屈曲貼於胸前，在上臂的外側放一塊木板，墊好後用繩子將骨折上下端固定，再用繩子將

前臂吊於胸前，最後用繩子將上臂固定於胸前。

當野外沒有任何簡便的固定器材時，可以採用無夾板固定法。將傷部包紮後，先用一條繩子把傷肢前臂懸吊於胸前，再用一條繩子將上臂固定於胸廓上。

其三，當小腿骨折時，包紮好傷口後，將自製樹枝放於小腿的內側及肢體後側，墊好後，用繩子分段固定。

其四，當大腿骨折時，可以找木板放在傷肢外側，用繃帶或普通布條、被單分段固定。也可以將傷腿與好腿緊緊地捆在一起，臨時固定，然後慢慢放到硬板擔架上。

其五，當脊椎骨折時，可以讓傷者仰臥於木板上，用繃帶或布帶將傷者的胸、腹、髖、膝、踝部固定於木板上。

其六，當頸椎骨折時，可以讓傷者仰臥於木板上，頸下、肩部兩側加上襯墊，身體兩側用衣服擋好，防止左右晃動。頭部用沙袋固定，防止左右搖晃，然後用繃帶或布帶將額、頦、胸部固定於木板上。

> **野外生存專家的叮嚀**
>
> 野外發生骨折後，如果是殘肢性骨折，即手、腳、胳膊、腿等完全與身體脫離，在緊急送往醫院的同時，應該把斷肢帶上，以爭取再植的可能。

Point | 11. 搬運傷者

搬運傷者的目的是，使傷者能迅速得到醫療機構的搶救治療，以免貽誤搶救治療的時機，並預防再次受傷和病情惡化。

事例重播
· replay ·

　　王叔叔和一群朋友到郊外採野菜。王叔叔看到一棵香椿樹長滿了香椿芽，立刻上樹採摘香椿，不慎摔傷腰椎，昏迷過去了。

　　在沒有固定與包紮的情況下，大家背、抬、抱著王叔叔走了幾公里，送到醫院。途中由於道路崎嶇不平，顛簸嚴重，左右搖晃劇烈，導致王叔叔的腰椎骨折點多處神經受損。醫生雖然盡了全力，王叔叔還是癱瘓了。

Reserve Knowledge 儲備知識 | I will Survive
you should know

　　牢記特殊需求。搬運傷者前應該先進行急救處理，根據傷者的當時情況，以及搬運者的體力，靈活選擇搬運工具，並綜合考慮各種情況，確定搬運方法，做到動作要輕，分秒必爭，保護措施得力。途中要經常囑咐傷者不要扭動肢體，鼓勵傷者要有戰勝疾病的勇氣與決心。搬運過程中要平穩，不要顛震，要特別加以小心，以免損傷神經、血管、肌肉或脊髓，造成終生殘廢。搬運途中要密切注意傷者的表情變化，如發現異常，應及時採取處理措施。

　　攙扶法：只要傷者可以走動，沒有太大的危險，就可以把傷者的胳膊搭在自己的肩膀上，另一隻手扶著傷患小心行走。

　　背負法：如果傷者不是胸及腹部的傷口，可以採取背負法。彎腰把傷者背起來前進即可。

　　抱持法：如果傷者的體重比較輕，可以採用抱持法前進。

　　椅子搬運法：如果有椅子，可以讓傷者坐在椅子上，兩人抬著椅子前進。

　　雙人同步法：兩人分別站在傷者的側面，各自把胳膊插在傷者的腋下，分別用手抓住傷者的膝關節下窩，迅速

> **野外生存專家的叮嚀**
>
> 　　搬運傷者很辛苦，需要付出極大的耐力，沒有吃苦精神是不行的。

抬起前進。

三人擔架法：救護人員身高相似，同時站在傷者的一側，分別將傷者的頸部、背部、臀部、腿部、膝關節處、踝關節處呈水平抬起來，步伐一致的前進。

多人擔架法：救護人員分別站在傷者的兩側，水平托住傷者的頭部、頸部、肩部、背部、臀部、腿部等位置，協調、平穩前進。

簡易擔架法：如果當時發現了門板、椅子、床、竹竿等，可以把這些物品臨時改裝成擔架，讓傷者躺在擔架上。運送過程中保持擔架水平。

Point | 12. 預防食物中毒

野外，由於居住、活動、飲食無規律，衛生條件差，環境也差，吃東西、喝水不注意就會引起中毒。

事例重播
·replay·

幾個年輕人去郊區的山上爬山，在一個灌木叢裡發現了一隻野兔子，他們抓住野兔子，架起火燒了起來。由於著急吃肉，肉還沒有熟他們就吃了起來。半夜，人人感到腹部絞痛、噁心、嘔吐、全身無力、頭昏，拉肚子拉了好多次。第二天早晨，大家病情加重，高熱不退、大汗淋漓，還抽搐起來，呼吸也困難了，幸虧遇到了一輛運送物資的單車，司機把他們送到醫院搶救，最終脫離了危險。經過化驗，診斷為細菌性食物中毒，原因是兔子本身帶有病菌。

Reserve Knowledge 儲備知識 you should know I will Survive

　　引起食物中毒的原因有以下幾個：其一，食物本身有毒。其二，食物被污染，一些食物一旦被病原微生物污染，就很容易腐敗變質，而食物本身又是病原微生物、細菌最好的生長「家園」。如果加工、消毒不徹底，食物本身就成了細菌的滋生地，從而產生大量毒素，誤食後就會中毒。其三，加工、屠宰、儲存不當，引起食物變質，產生了毒素，誤食後也會造成中毒。

　　預防及治療辦法：其一，高度重視，不可馬虎。要掌握識別有毒食物的技能，不亂吃東西。其二，防止二次污染，積極預防。對於食物的保存要講究衛生，注意低溫與密閉。其三，加工、屠宰要注意衛生，不要生吃食物，或吃沒有熟透的食物。同時還要注意食物保存過程中的衛生，不能被蒼蠅、老鼠等污染。

野外生存專家的叮嚀

　　野外，如果吃下食物不久，發生了中毒，要以最快的速度強迫嘔吐，如果實在吐不出，要儘快瀉出來。也可以找一些解毒藥吃下，可以緩解病情。

Point | 13. 預防狂犬病

　　狂犬病病毒主要存在於受到狂犬病毒感染的狗及狼、狐、貓、蝙蝠、鷹、熊等動物體內，當這些動物咬人、抓傷人或以舌舐人的皮膚時，如果病毒沒有被及時殺死，就會透過擦傷的皮膚，經毛細血管，由血液進入人體內，經過數天到數十天、數月，長的一年，甚至更長的潛伏期才發病。

兒童節到了，小明隨父母去郊外旅遊，不慎被野貓抓破了胳膊，痛得哇哇大哭。粗心的父母發現是被野貓抓破的，認為只有被狗咬破的傷口才會傳染狂犬病，就沒在意，只用OK繃貼住傷口。不到一個月，小明開始出現狂犬病的症狀，不喝水、怕風，天天煩躁不安，哭鬧不停，送醫院後，根本無法挽救了。媽媽哭得死去活來，怪誰呢？只有怪小明一家人都沒有保健知識。

臨床表現。 一是被咬傷部位的傷口雖已結痂，但又感到皮膚有刺痛、麻木或蟻走感。二是嚴重時表現為憂鬱和情緒不安，全身發熱，當患者逐漸進入高度興奮狀態時，就會表現出極度的恐懼，似有大難臨頭的預兆。恐水、怕風是狂犬病的特有症狀。三是病人吞嚥困難，最終會由於呼吸、循環系統衰竭及麻痺而死亡。

預防最重要。 狂犬病由病犬傳播的約占85%，由病狼、病野貓、病刺蝟、病熊、蝙蝠傳播感染的占10%～15%。野外防止被狗、蝙蝠等動物咬傷，是預防本病的關鍵。野外生存過程中，要瞭解該地區狂犬病的發生與流行情況，做到心中有數。野外不要隨便逗狗、貓、鷹、狐狸、蝙蝠等動物，要提高警覺，對來路不明的野狗及其他動物，不能隨便宰殺吃。另外，在外出活動前，應預防接種。

快速識別瘋狗。 瘋狗的特點是生活習性反常，亂咬亂撞，流口水，眼發直，皮毛蓬亂，追咬人及其他動物，連平時餵養牠的主人也不例外。這樣的狗死後，絕不能屠殺食肉。瘋狗要迅速捕獲深埋或焚燒，以徹底消滅傳染源。在接觸狂犬病人時，要小心病人的唾液，對被他們的唾液沾染

的用品進行及時徹底的消毒，要謹防自己的皮膚及黏膜被感染。

治療。如被野狗（動物）咬傷後，應立即停止野外活動，迅速到就近的醫療門診就診，或到衛生所診治。如果距離醫院很遠，或根本就沒有交通工具可到達醫院，當自己沒有任何援助時，不能喪失生存信心，應迅速進行局部緊急處理。為了爭取時間，以防萬一，應立即用消毒的針刺傷口，使之出血或在傷口上用火罐拔毒。同時可用20%的肥皂水，或1：1000 的高錳酸鉀，也可用0.1%的新潔爾滅液沖洗傷口。注意，傷口絕對禁止縫合及包紮。

野外生存專家的叮嚀

　　預防是前提，重視是關鍵。一旦被不明動物咬傷，千萬不要太過大意，認為沒有什麼異常就不去注射疫苗了，這是最危險的決定。

Point | 14. 預防破傷風

　　破傷風是由破傷風桿菌（厭氧桿菌）引起的。一切開放性損傷如物器傷、開放性骨折、燒傷，甚至細小的傷口如木刺或鏽釘刺傷，均有可能發生破傷風。傷口內有破傷風桿菌並不一定發病，破傷風的發生除了和細菌毒力強、數量多，或缺乏免疫力等情況有關外，局部傷口的缺氧也是一個有利於發病的因素。因此，當傷口窄深、缺血、壞死組織多、引流不暢，並殘存有異物時，破傷風便容易發生。

事例重播
· replay ·

　　研究所畢業了，小趙一行六人出國探險，來到一片殘留的古戰場內，發現了很多生鏽的兵器，十分開心。突然，小趙發現了一支生鏽的箭杆插在土裡，於是

學著古代士兵的樣子，拔出箭杆揮舞起來，不慎將埋在地下的一頭刺入自己的腿中，鮮血直流，匆忙中用髒手帕包好，裝作沒有事的樣子。10 天後，小趙開始發病，哭笑不止，口吐白沫，牙關緊咬，呼吸急促，虛汗冒個不停，趕忙送醫院搶救，可是已經來不及了。

破傷風桿菌的生存環境。通常，破傷風桿菌生存在泥土、灰塵、竹木、瓦片、鐵銹以及人畜的糞便中，它透過傷口侵入人體。

破傷風的潛伏期。破傷風的潛伏期一般是 4～14 天，也有長達幾個月的。潛伏期越短，受傷部位距神經中樞越近，病情越嚴重。

破傷風的臨床表現。發病初期感覺渾身無力、頭痛煩躁、心神不安、肌肉酸痛。繼續發作時，受傷的肌肉呈陣發性、強直性痙攣。對光線、聲響、震動等均能產生輕微刺激，並誘發強烈的痙攣。此病危險性大，癒後效果差，死亡率高。

主動預防，積極治療。其一，減少皮膚外傷。野外行動中要注意自我保護，做任何事情都要集中精力，避免皮膚損傷。行動前，要檢查周圍有無釘子、生銹的鐵絲、髒玻璃、樹枝、草刺等物，如果有的話應盡可能

野外生存專家的叮嚀

任何情況下，都不要以抹布、髒手帕等東西覆蓋、包紮傷口，以免發生破傷風，出現傷口嚴重感染，造成人為的死亡。

地避開這些東西。其二，及時、徹底地清理傷口，清創越早效果越好。受傷後，千萬不要用泥土、樹葉、抹布、髒手帕、衣服等物掩蓋或包紮傷口。對傷口進行早期清創，不宜縫合。應該先用乾淨的清水清理出傷口中的泥土或其他異物，再用優碘消毒。如果沒有優碘，可用鹽水反覆沖洗。如傷口較深，可用雙氧水沖洗，再用優碘消毒。其三，及時注射破傷風抗毒素。受傷後，迅速在醫生的指導下注射破傷風抗毒素。其四，重視自動免疫。遠行前須定期注射疫苗，這樣可在體內產生抗體，起到免疫作用。注射疫苗時，須按醫囑進行，以防發生不測。

Point | 15. 掌握簡易的消毒方法

　　野外，熟練掌握消毒方法對於預防疾病、確保身體健康有著特殊的意義。因為野外缺醫少藥，所以，預防疾病，保持身體強壯，才能提高持久生存下去的機率。消毒是減少與防止疾病發生的重要措施，多掌握幾種野外簡單、實用的消毒方法意義重大。

事例重播 · replay ·

　　大學畢業了，小馬一行五人去郊外遊玩了 10 天。第一天露營時，他們來到一片山林中，各自把簡易墊子鋪在草地上休息。醒來時，全身起了紅疹，奇癢無比，痛苦得難以言表，遊玩的心情全沒了。後來，他們遇到一個當地的牧羊老伯，老伯告訴他們草地裡有很多微生物，可以燒點草木灰撒在露營地的四周（消毒）。於是，他們燒了很多樹枝、雜草，把草木灰撒在墊子下面及四周，以後再睡覺休息時，就沒有出現起紅疹的現象了。

消毒其實就是消滅病原體的意思，具體地說，就是對食品、用具、衣物、水、排泄物、身體進行滅菌。

日光消毒法。太陽光裡有一種能殺滅細菌的光線，叫紫外線。衣服、餐具、用具、身體表面、傷口在陽光下曬幾個小時，就能達到殺菌消毒的目的。人在太陽光下曬時，要注意防止中暑。

煮沸消毒法。開水煮沸法是野外最常用、有效、可靠的方法。將水煮開，把不怕燙煮的物品放進去，煮 30 分鐘，病菌就會被殺死。

燒、烤消毒法。野外既沒有太陽，也沒有煮水的容器怎麼辦？只好採取最原始的消毒辦法了。取長木材數根，點燃後，把明火吹滅，以炭火自燃。將需要消毒的物品放在炭火上方烤 10 分鐘，以達到消毒的目的。

燒灼消毒法。將耐熱的物品直接放在火焰上燒，火焰溫度越高，殺菌效果越好，安全可靠。所需時間短，一般燒灼 1 分鐘就能徹底地消毒滅菌。

生石灰消毒法。野外如果發現生石灰，可以用作消毒之物。用生石灰粉將需要消毒的物品擦、洗，尤其是對地面的消毒效果更明顯。

草木灰消毒法。草木灰能達到很好的消毒與預防作用，在預先選定

當人在太陽光下曬時，要注意防止中暑。

野外生存專家的叮嚀

野外簡易消毒十分重要，要掌握要領。不要把消毒當作兒戲，認為是可有可無的事情。認真、謹慎的消毒，對於保持健康的身體以及充沛的體力，非常重要。

的睡覺地點，放上草燒起來，同時把草木灰撒到睡覺的草墊上、食物周圍、衣物上、休息地點，可以防止蟲害的侵襲，抑制病菌的繁殖。

沖淋消毒法。如果水源充足，可以採取用乾淨的水沖淋身體的方法，保持個人衛生，也能起到消毒的作用。

Point 16. 眼鏡與簡易連身衣褲的妙用

假如你有一副眼鏡和一套簡易連身衣褲，關鍵時刻一定會幫你大忙，有時甚至可以把你從死亡的邊緣拉回來。眼鏡與簡易連身衣褲的作用非常大，危急時刻可以當武器使用，平時可以用作輔助生存工具，還可以用作火種，抵擋風寒、雨雪與烈日。所以，外出前最好選擇一個金屬框的眼鏡戴上，帶好一套簡易連身衣褲，這對保護生命，減少與避免疾病發生有著非常重要的意義。

眼鏡
連體衣褲

事例重播
replay

7月1日早晨，毛老師進山採集植物標本，不小心摔傷了，流血不止，躺在山坡上無法動彈，隨身攜帶的背包滾下山坡，6個小時的掙扎、等待、曝曬、饑渴，讓他更加虛弱。幾輛車從遠處的小路上駛過，但沒有發現他。他站不起來，也喊不出來，想發信號求救，可是打火機、火柴、哨子都在山坡下的背包裡。正當他絕望的時候，眼鏡掉了下來，他立刻用眼鏡鏡片當作放大鏡聚焦，把口袋裡的衛生紙點燃，而後著把帽子、襪子、衣服脫下來引燃，同時把身邊的灌木枝、乾草、樹皮收集起來，圍在火邊，煙沖上天空，不一會兒，把護林人員引來，救助了他。

野外如果你兩手空空，近視眼鏡確實是一個很好的武器與工具。鏡片與鏡架鋒利，可以用來對付野獸、昆蟲，也可以當成刀，用來割斷繩子、藤條、灌木、雜草，消毒後還能用作手術刀。近視眼鏡在陽光充足的天氣裡還是火種，可以用它把太陽光聚起來，引燃草、樹枝等，供人燒飯、烤肉、燒水和消毒。

野外環境複雜，各種致命的毒蟲、蛇等隨時會出現在你面前。有時，牠們的出現並不是明目張膽的，而是偷偷摸摸的靠近你。如果你的褲管、袖口敞開著，就可能被牠們順利地侵入。簡易連身衣褲是阻止毒蟲悄悄入侵的最好防禦武器，野外求生過程中千萬不要小看它的作用。遇到山崖、溝壑無法下去時，簡易連身衣褲可以當繩子使用；臨時休息時，簡易連身衣褲可以當吊床使用；睡覺時，能當成被子用，防寒、防潮、保暖；不小心掉入陷阱時，可以當繩子自救；夜間危急時刻，可以當火種使用，報信、驅除野獸等。

野外生存專家的叮嚀

野外多危險，要遵循一個基本原則：多一些防護，就多一分安全；多做點準備，少受點罪。

Point | 17. 當心昆蟲與蒼蠅

野外的叢林與沼澤地裡是昆蟲與蒼蠅的天堂，牠們能給人帶來極大的麻煩，甚至是危險與死亡。

事例重播
·replay·

　　去年暑假，幾個年輕人開車進山玩。夜間，他們露營在帳篷裡，半夜風把帳篷的底擋吹開，蚊子與其他不知名的昆蟲鑽進帳篷，把他們咬得全身是包。其中一人最嚴重，臉、脖子、胸部、雙腿都是呈現紅腫狀態，返回後發高燒、抽搐、胡言亂語，最終被診斷為日本腦炎，嚴重影響了智力。

儲備知識
you should know　I will Survive

　　沼澤地裡灌木叢生，陰暗潮濕，特別有利於蛇、蠍、水蛭、蜈蚣、螞蟻、蚊子、線蟲、恙蟲、跳蚤、臭蟲等有害動物的生長與繁殖，人不小心被咬後，輕者會引起局部感染、化膿、全身中毒，重者會危及生命。

　　有過沼澤與叢林生活經歷的人，肯定都知道恙蟲病的厲害。恙蟲病是人在雜草灌木叢生的地方休息時，被體長 0.5 ～ 0.6 毫米的恙蟲叮咬而得的一種病。

　　在沼澤地還有一種常見的疾病是鉤端螺旋體病。鉤端螺旋體病的病原體比恙蟲病的病原體還小，只有在顯微鏡下才能觀察到。鉤端螺旋體病的病原體藏在水裡，人如果接觸了這種水，病原體就會趁機鑽進皮膚，侵入血液裡而使人得病。

　　蒼蠅是令人討厭的害蟲，牠喜歡吃腐爛的食物，嗅覺敏感，到處亂鑽，到處亂爬，無孔不入。經牠傳染的疾病很多，最常見的是痢疾與食物中毒；最可怕的是霍亂，死亡率很高，十分恐怖。

野外生存專家的叮嚀

　　野外生存處處要當心，一定做到提前防護、多重防護、交叉防護，不要嫌麻煩，絕對不給「殺手」任何侵犯的機會。

　　蒼蠅還會傳播傷寒、細菌性腦膜炎、腦脊髓灰質炎、皮膚細菌性潰瘍、結核、肝炎、砂眼等病。

　　在叢林與沼澤地裡，昆蟲、蒼蠅飛來爬去，肆無忌憚，污染了食物，致使病菌在野生的食物上大量繁殖。人食用了這種被污染的食物，就可能會發病。所以，要想辦法防止昆蟲與蒼蠅的「襲擾」，要有效地消滅牠們，保護自己。

Point｜18. 小心多發病的發生

　　在野外特殊複雜的環境中，疾病的種類比較多，缺乏保健知識是導致各類疾病發生的主要原因。

　　暑假，小胡去野外探險，餓了三天。後來，他突然發現了野生馬鈴薯，30分鐘內吃了大小10多個，最後導致胃腸強烈痙攣，痛得大汗淋漓，險些造成生命危險。

　　野外，常見的多發病有以下幾種。

　　其一，急性腸道傳染病（痢疾）。 痢疾是由痢疾桿菌引起的傳染病，一年四季都有，但多發生在夏天。如果不注意衛生，吃了被污染的食物（水），就會引發腸胃疾病，輕者會導致胃部不適、拉肚子、食欲減退，

重者會出現脫水和高熱。急慢性痢疾患者均是病菌攜帶者。

其二，傷風感冒。野外條件惡劣，保暖工作做不好，就容易造成外邪入侵，引發傷風感冒，要注意防護，不要使身體受涼。

其三，流行性日本腦炎。這是野外常見的傳染疾病，是由一種比細菌還小的濾過性病毒引起的。流行性日本腦炎的傳播與動物有關。主要的傳染源是豬、馬、牛、雞、鴨、老鼠、蚊子等。

其四，流行性結膜炎（紅眼病）。流行性結膜炎是一種由腺病毒引起的傳染性很強的眼病，在野外很容易被傳染上。它能夠透過接觸傳染（被污染的水傳染）。

其五，手足癬。手足癬其實就是感染性皮膚病，它是透過黴菌引起的。當黴菌透過媒介侵入健康人的皮膚表面時，如果不及時消毒，就會造成健康人的皮膚發病。

其六，流行性出血熱。這是一種自染疫源性疾病，傳染源是老鼠，傳染途徑是蟲媒傳播與接觸傳播等。

其七，血吸蟲病。這是由血吸蟲寄生於人體門靜脈系統所引起的疾病。傳染源是家畜及野生動物。流行地域的河水、湖水、溝渠、潮濕的泥土裡、雜草中都可能含有尾蚴。當人在野外（流行地域）行走、游泳、涉水、洗手、洗臉時，與疫水接觸，就會被感染。

其八，傳染性肝炎。A 型肝炎是發病率最高的。野外通常 A 型肝炎的傳播途徑是被污染的食物、水源，健康人透過口把病菌帶入體內，會受到感染而發病。

其九，脾胃不和，消化不良。野外吃的食物比較雜，生冷食品對腸胃有刺激作用，如果吃得過量，就會造成消化功能紊亂，出現胃腸痙攣。

> **野外生存專家的叮嚀**
>
> 　野外活動前，主動對野外的常見病、多發病進行瞭解很重要，這對全面、及時、有效地做好預防工作很有幫助。

　　其十，瘧疾。瘧疾是由瘧原蟲經蚊蟲叮咬後傳播的寄生蟲病。野外進入人體的瘧原蟲主要是透過蚊子的吸血叮咬。

　　其十一，鼠疫。鼠疫是由鼠疫桿菌所致的一種傳染性疾病，死亡率高。在野外主要是跳蚤傳播，當牠吸了被感染的動物血液後，沾染上了鼠疫桿菌，人被牠叮咬後，就可能發生感染。另外，在野外捕捉到被感染的動物時，鼠疫桿菌就可能透過破損的皮膚或黏膜侵入人體。鼠疫常在野鼠中流行。

極限
野外生存
知識

I Will Survive

野外活動必備生存技能

survival knowledge

PART 9 躲避意外危險

Point | 1. 預防雷擊

雷雨天雲層比較低，陰陽電離子大量聚集在一起，如果相互碰撞，就會產生炸雷。炸雷的破壞力大，可以把大樹劈斷，把大型牲畜擊斃，把房屋擊毀。常見的雷有落地雷、球型雷和串雷等。

事例重播
· replay ·

去年夏天，一對年輕夫妻去郊外尋找古蹟。突然雷電交加，兩個人看到一棵大樹，馬上跑到樹下避雨。忽然，一個炸雷從天而降，兩個人當場被擊中。

儲備知識
you should know · I will Survive

野外遇到雷雨天，需要注意以下幾點。

其一，避開容易遭雷擊的地方。野外有很多地方容易遭到雷擊，一是大樹下面；二是電線杆下面；三是高大的鐵塔下面；四是高大的建築物旁邊；五是水域周圍。

其二，藏好身上的金屬與電器物品。雷電交加的野外，電離子很集中，而且離地面很低，如果碰到金屬就容易發生導電與放電，導致引雷上身的惡果發生。

其三，減少外出活動的時間。遇到雷雨後，應該立刻回到隱蔽安身

> **野外生存專家的叮嚀**
>
> 野外遇到雷雨天氣，最好找個房屋避雨，如果實在沒有房屋，可以找乾燥、安全的洞穴避雨。最好不要撐傘前進，特別是帶金屬架的傘更不宜使用。

的場所，不要在外面停留過長時間。如果非要外出時，要注意防雨，保持乾燥。

其四，反應要迅速，措施要得力。遇到雷雨後，一旦無法躲避，應該提高警惕，如果發現自己的頭髮在外力作用下豎立起來了，皮膚辣熱，要立刻就地臥倒在地，千萬不要繼續站立。

Point | 2. 預防龍捲風

野外遇到龍捲風是非常可怕的事情，龍捲風的威力極大，中心的旋轉速度超過 200 公尺／秒，所到之處，房屋倒塌，汽車、樹、牲畜被吹上天，毀壞力強，對人的生命安全威脅大，應格外小心。龍捲風通常發生在春季、夏季，在這兩個季節外出，要多提高警覺。

今年 6 月初，國外一位攝影記者開車拍攝龍捲風。由於距離太近，龍捲風巨大的旋轉力，把汽車捲向天空，幾分鐘後摔落下來，這位記者當場死亡。

遠望龍捲風像一個巨大的漏斗，與大象鼻子差不多。龍捲風的直徑不大，但是由於它的旋轉速度快，中心低壓，所以有超功率「吸塵器」之說。只要是它經過的地方，就會把沙石、牲畜、樹木、糧食等物吸進去，而後再拋下來。遇到龍捲風，應注意以下兩點。

冷靜機智，正確避險。 發現龍捲風的跡象後，應該立即躲避。如果在房屋裡，要打開門窗，使房子內外氣壓相等。同時面向牆壁，蹲下來抱頭隱蔽好。野外，要密切觀察龍捲風的運動方向，要朝龍捲風相反的方向跑，或朝龍捲風垂直的方向跑。如果龍捲風已經到達，沒有機會逃跑，應立刻趴在地上，閉緊嘴，雙手抱頭，以防止頭部受傷。如果開著汽車，要立刻棄車而逃。

防止「二次」傷害。 龍捲風過後，不能立刻跑出來活動，要防止物品從天而降，防止山體、岩石滾落，樹木倒下，傷著自己。

> **野外生存專家的叮嚀**
>
> 野外要注意觀察，主動調查瞭解當地龍捲風的高發期，以積極預防為主，善於躲避與逃生。

Point | 3. 預防冰雹

野外有時會遇到冰雹，千萬不能小看冰雹的危害，如果防範不到位，可能會把人砸傷，甚至砸死。

事例重播
·replay·

暑假，許媽媽帶孩子去郊區爬山。下午天氣突變，烏雲壓頂，許媽媽帶孩子立刻從山上往山下跑，這時，一片烏雲飄來，冰雹從天而降。許媽媽與孩子看到冰雹，非常好奇，沒有躲避，結果一個核桃大小的冰雹正好砸在許媽媽的鼻子上，把鼻樑骨砸斷，牙也砸掉兩顆，險些喪命。

冰雹的直徑一般在5～40毫米，最大的冰雹直徑可在30公分以上，比籃球還大，落到地上能把地砸出一個幾十公分的坑，瞬間可以把一棵大樹砸斷。

舉例：中國大陸冰雹集中的地區多在西北、西南、華北等地，一般發生在4～9月份。在當地經常能聽到人被冰雹砸傷，牲畜被冰雹砸死，果樹被冰雹砸斷，莊稼被冰雹砸毀的消息。

野外遇到冰雹後，不要驚慌失措，更不能只顧著低頭拼命奔跑，要及時、迅速地躲避，可以到岩洞中，或突出的岩石下，如果什麼也沒有，應該採取安全姿勢。即半蹲在地，雙手護頭。注意，重點是保護好頭部、頸椎與腰部。如果隨身攜帶背包，可以用背包護住頭部，把傷害降到最低。

> **野外生存專家的叮嚀**
>
> 冰雹的溫度很低，主要成分是水，夏天降下大量的冰雹時，可以製作一個簡易冰窖，以備急用。特別是在水源稀缺的野外，及時收集冰雹，意義重大。

Point | 4. 預防被壓埋

野外所處的地域環境複雜，各種地段的情況不可預測，可能會遇到枯木的樹幹突然倒下，鬆散的土坡及山石突然塌方，雪崩與土石流突然發生等情況，稍微不注意就可能發生被壓埋的嚴重後果。

去年清明節，周先生帶孩子回老家祭拜祖先。老家在海拔較高的山區，各種山峰、溝壑、峽谷非常壯觀。他走得慢，孩子走得快，把他遠遠地拋在了後面。

這時，一隻可愛的小松鼠跑出來，孩子好奇地追進山溝。突然，6公尺多高的沙土鬆動，朝孩子砸下來，還沒有等孩子逃跑，就被埋了進去，嘴裡、鼻子裡全堵滿了沙土，呼吸道嚴重堵塞，命懸一線，幸虧爸爸及時趕來，才把孩子挖了出來。

儲備知識 I will Survive

如果在野外被壓埋後，應謹記以下幾點。

一要立刻判斷情況，正確處置。被壓埋後，應冷靜分析情況。預測一下是不是危險還會繼續發生，看自己能不能立刻離開險境。處置順序是先解決對自己的生命有威脅的關鍵點（呼吸、止血）。若是遇到連續的危險，必須克服一切困難馬上逃離，絕對不能猶豫。

野外生存專家的叮嚀

被壓埋後，如果一時逃不出來，也不能喪失信心。要不斷鼓勵自己，始終保持旺盛的精神狀態。積極等待機會，就一定能想出合適的辦法。

二要立刻檢查，不猶豫。看自己是否受到傷害，先排除呼吸道的異物，保持呼吸暢通。如果有大出血，要立刻採取緊急止血法止住血，以防止失血過多。如果有骨折，要謹慎處理，移動身體時要小心，以確保以後的治療。

三要逐點清理壓埋物。不要強行拉拽被壓埋的胳膊、腿，以防止造成嚴重的創傷，引發大出血。

四要及時呼救，保持鎮定最重要。如果發現周圍有人，應該主動發送呼救信號，積極等待救援人員的到來。

Point | 5. 預防掉入冰窟窿

野外寒冷的冬季，冰封大地，一片淒涼。一旦不慎掉入冰窟窿裡，應保持鎮靜，不能胡亂掙扎。在保持身體平衡的前提下，不要用雙手隨意往下壓窟窿周圍的冰碴，以免繼續破壞冰層。

　「大雪」節氣到了，家住韓國的小白去郊區的冰河溜冰。冰面中心很寬敞，他溜到冰層中心時，突然「轟」的一聲，人掉進冰窟窿裡，雙手亂抓，把周邊的冰碴都抓掉了，墜入冰冷的深水中，再也沒有出來。

先偵察，再上冰面。偵察要仔細，環視冰面的整體情況，看有無流水、

冰與水的混合點、暗流、人工或天然形成的窟窿，做到心中有數。為防止掉入冰窟窿裡，在上冰面之前，應該先探測冰層的厚度，冰層厚度在 15 公分以上時，一般能夠支撐住人的體重。此外，還可以找一根 2 ～ 4 公尺長的木棍或一塊 3 公分厚的木板，人可以借助它通過冰面，這樣安全係數就高了。

一旦掉進冰窟窿裡，應保持鎮定，不慌亂，要按照正確的踩水方式踩水，用雙臂在冰窟窿的斷裂處向外撐，而後整個身體向上平進，這樣可以減少身體對冰層的重壓，不至於引發冰層的大面積破壞。離開水後，不要站著走，應匍匐前進，以減少身體局部對冰層的壓力。

及時呼叫。如果判斷附近有人，可使身體呈直立狀，同時大聲呼喊，使救援人員及時趕到營救。如果判斷附近沒有人，應激勵自己，想盡辦法爬出冰窟窿。

注意保溫。爬上岸以後，立刻更換衣服，烤火，喝熱薑湯與紅糖水，進行保暖。

> **野外生存專家的叮嚀**
>
> 野外一旦掉入冰窟窿裡會很危險，這時千萬不能驚慌失措，以免錯上加錯，應審時度勢，用智慧求生。

Point | 6. 預防土石流

野外求生過程中會遇到很多地質結構複雜的地域，有的地域山石鬆軟，植被稀疏，高低落差大。普降大雨時，雨水會把山上的石、沙、泥土沖下山。大量的岩石、泥土、樹木、鵝卵石、沙子在洪水的衝擊下，順著陡峭的岩壁呼嘯而下，很快就會把山谷填滿，十分危險。

事例重播
·replay·

　　三個重機愛好者一起騎車進山。他們來到一個狹長的山谷，由於疏忽大意，沒有預料到土石流的襲擊。當他們騎車進入後，天氣突然變化，瓢潑大雨降下來，雨水把大量的沙石與泥土沖下來，躲避不及，身體多處受傷。

儲備知識
Reserve Knowledge
you should know
I will Survive

　　預測為主。土石流是由大雨引發的，只要在野外及時預測天氣，掌握降雨的時機，趕在降雨前遠離山谷，遷移至安全的地方，就能有效地避開土石流。

　　聽聲音。野外暴發土石流前，會有異常的聲音。如果在山谷的土房子裡，或帳篷裡避雨時，聽到從山頂傳來「轟隆」的聲音後，要立刻離開房屋，向安全的地方移動。

　　捨棄財物，確保生命。逃生時，要分秒必爭，扔掉身上攜帶的財物，加快逃跑速度。

　　逃生路線要安全。進入山谷前要注意觀察道路情況，把周圍的環境調查清楚，知道往什麼地方跑，途中會遇到什麼危險，怎樣去克服，做到心中有數。

　　露營要謹慎。在野外露營時，要把當地情況調查清楚。根據地形情況，判斷以前是否發生過土石流；根據天氣情況，判斷近期是否有暴雨；根據植被的生長情況，分析土石流發生的可能性；根據駐紮地點，預先選擇逃

野外生存專家的叮嚀

　　野外求生過程中要提防土石流的突然襲擊，即使不下雨，也要謹慎，因為山谷的上段可能有隱含的「堰塞湖」或「土水庫」的存在。

跑的路線與方式。

Point | **7. 預防海嘯**

　　海嘯是具有強大破壞力的海浪，通常由震源在海底 50 公里以內、芮氏震級 6.5 級以上的海底地震引起。海底或沿岸山崩以及火山爆發也可能引起海嘯。海嘯會引發巨浪，其波長達數十至數百公尺，一般持續 2 ～ 40 分鐘，波高最大時達到 30 公尺，可以把巨大的輪船瞬間吞沒，把岸邊的建築物沖毀。

事例重播
replay

　　前幾年的一個夏天，東南亞某海灘的人們正在岸邊嬉戲，突然深海處發出隆隆巨響，海水冒著泡向海灘撲來。一個沙灘上的孩子發現後，大聲呼喊：「發生海嘯了，快跑！」

　　身邊的人們爬起來，趕快朝安全處跑，成功逃生。但許多人沒有察覺，仍然在沙灘上嬉戲，結果被突然而來的海水淹沒，失去了寶貴的生命。

儲備知識　Reserve Knowledge you should know | I will Survive

　　預測。注意收聽海洋預報，瞭解海洋氣象資訊。注意觀察，海嘯發生前一般會有許多徵兆，如海水逐漸上升，海水混濁，海水中散發出異味並

發出異常的聲音，一些魚、蝦、蟹的行為異常。調查研究，向當地有經驗的人詢問，找出海嘯發生的規律。

準備。要時刻保持警覺，發現不正常的情況後，要及早準備，及早撤離。具備良好的心理素質，保持鎮定，臨危不亂。準備好救生器材，在海邊活動時，提前準備好救生圈、救生筏、防水手電筒、防水護目鏡等。

逃生。一要反應迅速，刻不容緩。看到海嘯發生時，如果在船上，要立刻向岸邊划。上岸後，立刻向遠離海邊的安全地點跑，遠離建築物，遠離高大的鐵架子、看板、汽車、油庫等危險地點，要注意腳下、頭上的安全，不要被飛來的物品砸傷。二要聽指揮，按照順序跑。不能與人推擠，以免發生踩踏事件。三要堅定信念，勇敢面對。一旦被海嘯捲入水裡，要沉著冷靜，儘量抓住木板等漂浮物，避免與其他硬物碰撞，勇敢頑強地與之對抗。深吸一口氣憋住，保持平穩的姿勢，盡力控制好身體，不能悲觀放棄生存。盡可能向其他落水者靠攏，積極互助、相互鼓勵，盡力使自己易於被救援者發現。能多堅持一秒鐘，就堅持一秒鐘，有時一秒鐘也能出現奇蹟。四要及時發送求救信號。看見搜救人員，要高聲呼喊。夜間如果有防水手電筒，應及時閃光，引來救援者。五要採取自救互救。海嘯過後，立刻展開救助工作，積極搶救落水者，如果落水者心跳、呼吸停止，須立即交替進行口對口人工呼吸和心臟按壓。如果落水者生命徵象正常，要讓落水者適當喝些糖水，但不要讓其飲酒。如果落水者處於昏迷狀態，應及時清除其鼻腔、口腔和腹內的吸入物，將他的肚子放在施救者的大腿上，從其後背按壓，將海水等吸入物壓出。如果人感到極度寒冷，應披上被、毯、大衣等保暖。如果人員受傷，應立即採取止血、包紮、固定等急救措施，重傷患要及時送往醫院。

野外生存專家的叮嚀

在海邊突然發現海水退去時，往往大量的魚蝦等海生動物會留在淺灘，這時，不能去看熱鬧，應保持高度警覺，迅速離開海灘，轉移到內陸高處。

Point | **8. 遇到不明物質要當心**

　　野外情況複雜，尤其是原始地域情況更複雜，不明物質很多。如果你仔細觀察，就能清楚地看到很多危險的物質就在眼前，千萬不能隨意觸碰。

事例重播
· replay ·

　　前年夏天，幾個公司職員去山上玩。一個年輕人發現了一個棕色玻璃瓶，他用腳踢飛玻璃瓶，誰知玻璃瓶爆炸了，把他的臉燒傷，嚴重影響了日後生活。原來玻璃瓶裡裝的是化學藥品，腐蝕性非常強，不知道是誰遺棄的。

Reserve Knowledge 儲備知識
you should know | I will Survive

　　野外可能遇到的不明物質很多，一是航太航空的遺棄物質；二是軍事飛機在進行載彈訓練時，不慎把飛彈、核彈及最尖端的實驗武器錯誤地發射下來，沒有爆炸，遺棄在野外；三是以往軍事作戰、訓練、炸山、工事遺留下來的彈藥、化學武器、生化武器，掩埋的地雷、雷管等；四是一些化學工廠遺棄的廢棄有害物質；五是天然放射性物質；六是人類從沒有發現過的新生物體。

野外生存專家的叮嚀

　　野外一旦遇到不明物質，應保持理性，最好遠離，不能隨意觸碰，以防發生意外。

野外活動中無論發現什麼樣的不明物質，都要認真對待，不能隨心所欲，更不能在沒有把握的前提下觸摸、把玩、擺放，應遠離不明物質，實在避不開時，應該謹慎靠近。仔細觀察，而後做出正確判斷，再找出切實可行的辦法。不能把不明物質帶在身上，萬一不明物質含有放射性物質，或帶有不明細菌與病毒，危害就大了。

Point | 9. 預防溺水

野外涉水過程中可能會遇到各種突發狀況，溺水就是其中比較嚴重的狀況之一，要特別提高警覺，否則會鬧出人命。

事例重播
· replay ·

去年 8 月的一天中午，在野外活動的小軍與小海發現了一條清澈的河。二人十分高興，立刻跳進水裡，由於沒有做熱身運動，身體被冰涼的水刺激後，小海的小腿開始抽筋，大呼救命。小軍以為他開玩笑，沒有理睬他。不一會兒，小海就沉到水底，再也沒有上來。

儲備知識
Reserve Knowledge
you should know
I will Survive

落水後，無論遇到什麼情況都要冷靜，千萬不要慌亂，只要積極預防，處置方法正確，危險就會消除。下水前，應該進行熱身運動，把身體的各個部位活動開，使筋骨舒暢。為了防止冷水對皮膚產生刺激，下水前應該用冷水擦身體，使全身逐步適應冷水的刺激。

遇到水草時，要停止前進，避開水草。一旦被水草纏住，可以採取仰躺水面法，加大身體的浮力，不能胡亂蹬踏，以防出現越蹬越纏緊的結果。平穩呼吸，用一手划水，一手解開水草。

不幸被漩渦捲入其中時，也要冷靜，以仰泳、蛙泳的姿勢，平衡身體，而後迅速划水，朝漩渦的外徑遊。

遇到暗流時，不能潛泳，要以較快的速度離開。注意，一般有暗流的地方，其水下的地形會十分複雜。

遇到風浪時，應該根據風浪的方向、波峰的高度、衝擊力的大小，確定穿浪的方法與時機。穿浪時呼吸要平穩，趕在風浪的間隙深吸氣，憋住一口氣後，以蛙泳的姿勢全力划水。

遇到水母時，要及早避開牠，以免受到襲擊。

遇到鯊魚時，要迅速上岸。在奮力向岸邊划水的同時，要沉著冷靜地觀察鯊魚的情況。

野外生存專家的叮嚀

一旦不小心落水，要有充分的心理準備，不能慌亂失措，要調整呼吸，保持穩定的姿勢，尋找求生的好方法。

遇到水不深、水域很複雜的河流時，可以採取安全涉水法。先用足夠長的繩子一端綁在岸邊的牢固樹上，而後用另外一端把自己綁好，逐步涉水，發現淤陷及其他緊急情況後，立刻拽繩子上岸。

身體某部位抽筋時，不要緊張慌亂，更不能失控。小腿抽筋時，先平穩身體，深吸一口氣，用相反的手拉抽筋的腳趾，而後用另外一隻手推壓在抽筋的膝蓋上，幫助小腿伸直。如此反覆幾次，就能緩解。

　　發現有人溺水時，可以把繩子、樹枝（竹子）扔給溺水者，使其抓住，借力上岸。緊急情況下，根據溺水者的位置，從最近的距離下水，從背後接近溺水者進行救助。上岸後，立刻清除溺水者口、鼻內的汙物，保持呼吸道暢通。如果溺水者沒有了呼吸與心跳，要立刻進行人工呼吸與心外按摩，以最快的速度使其恢復呼吸與心跳。

Point | 10. 預防海難

　　根據統計，近 100 年來，在全世界發生的海難有數百萬起，累計死亡人數超過百萬。海洋環境惡劣，氣候變化無常，在海上航行很容易發生意外，所以，積極預防海難意義十分重大。

事例重播 · replay

　　《鐵達尼號》電影中的幾個鏡頭：巨大的客輪瞬間沉沒了，人們驚慌失措，跳水的跳水，推擠的推擠……最後都落入水中，人們雖然奮力逃生，但最終還是體力耗盡，在寒冷中平靜地死去了。

儲備知識　Reserve Knowledge you should know | I will Survive

　　其一，遇到海難要迅速離開船艙，尋找最佳逃生地點。 海難一旦發生，輪船就會傾斜下沉，甚至發生爆炸，有時瞬間就會被巨浪或旋渦掀翻，根本沒有任何機會逃生，十分危險。正確的逃生方法是迅速離開即將爆炸的客輪。如果客輪燃燒，就有爆炸的可能。無論多麼困難，應迅速遠

離爆炸點。如果客輪緩慢下沉，要立刻離開船艙，到甲板上來，尋找最佳的逃生地點。要有預先準備，如果海上的氣候條件惡劣，或是航道混亂，暗礁較多，就要提高警覺，趕在危險發生前做出反應。離開危險區前，如果時間許可，要準備好食物、飲水，最好借助救生器材逃生，確保逃離方向正確。如果發現附近有島嶼，要朝島嶼方向劃去。如果發現有過往的船隻，就要朝著船隻方向逃離。逃離的速度要快，不要耽誤時間。

其二，遇到海難以後，不要慌亂，聽指揮是確保生存的關鍵。要聽從船長的指揮，按部就班地逃生。一要確保救生艇順利施放，道路通暢。先讓老人、婦女、兒童上船。二要進行長期生存的準備，在情況許可的前提下，把食物、淡水、藥品搬到救生艇上，儲備好。三要緊急處置情況。當來不及搬運時，可以把食物、物資、器材迅速拋下即將沉沒的輪船，供以後撈取使用。四要保持安靜，在救生艇上，要控制自己的情緒與行為，不要來回晃動，以防止發生翻艇。

野外生存專家的叮嚀

遇到海難，不要有僥倖心理，更不能悲傷過度，不知道如何面對。要有信心，堅持到底，永不放棄生存的希望。

其三，尋找簡易救生器材。落水前要尋找簡易救生器材，如木頭、木板、門、椅子、桌子、木箱、繩子等。如果在船上沒有時間尋找，到了水裡後，要注意觀察從沉船裡出來的漂流物，發現可以用作救生的物資後，立刻抓牢，以防止被海水沖走。簡易救生器材的穩定性差，為了安全，可

以用繩子把簡易救生器材與身體捆綁在一起，以便隨救生器材漂浮在水面上，減少體力的消耗。在水裡千萬不能脫去衣服，特別是在寒冷的冬天。因為時間一長可能會被凍死。在水裡，濕衣服不會造成負累，相反，濕衣服的纖維中有一些極小的空氣泡，還會產生一定的浮力，有助於你節省體力。

其四，正確漂流。 在海裡漂流時，要注意觀察海水的情況，及時避開危險。借助簡易救生器材漂流時，適時尋找可以食用的海洋生物。如遇到魚、蝦、蟹、海龜、貝類、海參、魷魚、墨斗魚、海帶等，要予以抓捕，以備長期食用。

Point | 11. 預防空難

空難發生後，情況萬分危急，由於破壞性強，會嚴重危害人的生命財產安全。人員受到的心理打擊、身體傷害都是巨大的。心理打擊一般會引發瞬間的精神失常，造成精神崩潰，使人出現異常的舉動，甚至自殺。身體傷害比較複雜，主要是燒傷、骨折、大出血、缺氧窒息等。如高空中密閉增壓系統故障，會引起缺氧；機艙火災，會造成燒傷與窒息等。

事例重播 · replay ·

去年在非洲某國，一架小客機墜落在原始叢林中。家人與機組人員都死亡了，只有 10 多歲的蘇菲一人在飛機殘骸裡掙扎著。飛機在燃燒，她忍著劇痛，爬出飛機，來到安全地域。一回頭，飛機爆炸了，蘇菲躲過了一劫。

正確逃離險境。飛機出現故障後，無論是迫降，還是直接摔下來，情況都十分危急，隨時有爆炸的可能，「二次死亡」的威脅就在身邊。只要自己還活著，不管看到什麼可怕的情景，都不要目瞪口呆，坐以待斃，要鎮靜，控制好情緒，激勵自己。

如果受了重傷，無論多麼疼痛，都要先克服困難，迅速逃生，到達安全地域後，再處置傷情。如果飛機殘骸在水裡，要及時把飛機的座椅取下來，用作簡易救生器材，同時把飛機座椅下方的救生衣拿出來，及時穿在身上，確保海上漂流安全。

如果飛機迫降在山林裡，安全逃生後，如果發現飛機不會發生爆炸，就要及時把殘存的火種熄滅，以防止引發山林火災。

如果飛機迫降在雪地裡，要多準備衣服，防止發生凍傷。

如果發現殘骸內還有受傷者，應積極開展救護。逃離的方式與方法十分重要，既要安全，又要迅速，不能思前想後。逃生後，要為下一步的生存打好基礎，盡可能儲備好食物、飲水與物資。

服從安排。必須無條件聽從指揮，按照飛航逃生要領行動。飛機迫降過程中，不要解開安全帶，要始終保持安靜，聽從指揮。

野外生存專家的叮嚀

遇到空難，只要自己還活著，就不能消極等待，要堅定自己一定能生存下去的信念，堅信會有人來救援，同時積極想出正確的對策。

收集食物與物資，準備長期堅守。 從殘骸中成功逃生後，要先分析情況，如果感到一時無法走出去，就要下決心，準備長期堅守。根據當時所處的地域，看有無可以採摘的野菜、野果、野菌類，有無可以抓到的小動物、昆蟲、魚、蝦、蟹，有無可以飲用的水源等。如果有材料，應該自己搭建簡易房子，清理周圍的環境，保持衛生。

同時，還要架設一張床，挖防護溝。夏天要考慮蚊蟲的叮咬，冬天要考慮保暖的問題。

另外，要根據居住的位置，以不同的方式，不斷發送各種求救信號。在安全的前提下，可以尋找木柴，燃燒起大火，隨時添加木柴，始終保持不滅，正確引導救援人員到達出事地點。

要注意收集飛機殘骸裡的各種物資，哪怕是暫時用不上的東西，也要收集起來。

極限
野外生存
知識

野外活動必備生存技能

survival knowledge

PART

10 調適心理

野外生存不僅需要出色的心理素質、超強的適應能力，而且需要具備非凡的膽量，更需要完全的意志力和超越自我的極限耐力。

野外生存專家做過一個試驗，野外遇到同樣的危險，心理素質好的人處置起來就很容易，可以化險為夷，平安無事。心理素質不好的人處置起來則會很糟糕，小危險引發大亂子，甚至引起一系列連鎖的危險。

Point | 1. 出色的心理素質

野外最大的危險是自己心理上的問題，如果心理脆弱，後果將十分嚴重。當人的心理受到異常刺激時，只要超過人的承受極限，就會出現思維混亂、精神崩潰、行為異常等結果，從而導致大腦失去意識控制，使人不能自主，極易導致死亡。

事例重播 · replay ·

炎熱的夏天，王婉瑜的公司舉辦郊區旅遊活動。她坐在草叢裡睡著了，醒來時發現脖子上纏著一條 1 公尺長的花蛇，嚇得魂飛魄散，大小便失禁，全身打哆嗦，目瞪口呆，心理受到嚴重刺激，導致精神失常，一直沒有恢復到正常狀態，嚴重影響了日後生活。

儲備知識　I will Survive
Reserve Knowledge
you should know

野外情況複雜，什麼事情都可能遇到。當身處險境時，應保持鎮定，

暗示自己是最勇敢的人，沒有什麼好怕的，要想盡辦法克服恐懼心理，調整好自己的心態，保持良好的情緒和敏捷的思維。在心理上首先不要被危險、困難、恐怖的場景嚇到，更不能失去理智。

國外一家分析公司對近千名有過遇險經歷的人進行調查統計，結果發現，在遇險過程中心裡始終認為自己能生存下去的人創造出了許多驚人的求生辦法，最終得以生還。相反，那些遇險死亡的人，據存活下來的人回憶，幾乎都認為自己活不了了，喪失了信心與勇氣，主動放棄了求生機會。

緩解緊張，轉移注意力。一旦被危險包圍，要轉移注意力，不要想危險的情境，而要想一想化解危險的辦法，思維集中在思考辦法上，緊張感自然就會緩解了。

> **野外生存專家的叮嚀**
>
> 如果人的心理崩潰了，行為就會失常，無法做出及時、正確的判斷，生命也就無從談起了。因此提高心理素質，培養意志力，對於生存與生命來說極其重要。

Point | 2. 堅定的信念

信念是人的精神支柱，只要你的信念不動搖，毅力非凡，堅韌不放棄，生存的希望就會有 99%。因此，在野外遇到危險時，不要慌張，不要失控，更不能六神無主，絕望等死。

事例重播
·replay·

志雄去野外玩，突遇洪水，被沖進了湍急的河水中，但他沒有慌張，而是堅定信念，牢牢抓住了一棵小樹等待脫險的時機。夜晚到了，雖然孤單一人，沒有食物和水，凍得難受，但是他沒有放棄，堅信會有人來救援，26小時後終於被岸

邊的救援人員發現，成功獲得救助。後來，他回憶，如果當時沒有了信念，生命也就沒有了。

儲備知識
Reserve Knowledge
you should know
I will Survive

堅定的信念，堅忍不拔的毅力，能激發出一個人體內無窮無盡的力量，令人無所畏懼，會在「某個點上」發揮出超乎尋常的能力。

要明白一個道理，野外遇到的危險一定是暫時的，只要始終相信自己是最聰明、最勇敢、最能吃苦、最有戰鬥力、最有福氣的人，就能激發出自己的潛力，化險為夷。

要多想一想親人，知道他們在惦記著你，在尋找著你，希望你活著，而且活得更好。親人們時刻在你身邊看著你，你在野外的任何努力，都將證明你的能力，證明人是萬物的主宰，是奇蹟的創造者。

要堅信自己能成功逃生，只要再堅持一點點，生的希望就來了，不要放棄任何機會，珍惜每一分、每一秒。

在身體條件允許的前提下，可以唱一唱激勵人心的歌曲，打一打太極拳，給自己打氣、壯膽。

> **野外生存專家的叮嚀**
>
> 沒有誰能打敗你，更沒有誰能剝奪你的生命，只要你的信念足夠堅定，毅力足夠持久，鬼神都會避開你。

Point | 3. 頑強的意志

頑強的意志對於生存和保持良好的心理狀態有著極其重要的意義。它

能夠使你的心理承受能力變強，所以人的意志不能垮。

家祥最近迷戀上了中草藥研究，早晨他進山採集草藥標本，不小心墜入洞穴中，一條約2公尺長的毒蛇盯著他，家祥當時很恐慌，但很快就鎮定下來，心想：「毒蛇攻擊力強，只要我稍微移動一下身體，或示弱，就可能遭到不幸。」

於是，他鼓足勇氣，瞪著眼睛，沉著冷靜，輕輕呼吸，紋絲不動，與毒蛇對峙了近4個小時，最後毒蛇慢慢地爬出洞穴，家祥活著回家了。

遇到危險，要勇敢的去面對，躲是躲不過的，必須迎難而上。退縮只能是失敗與死亡，放棄只能說明你無能，沒有誰會同情你。

平時越是怕什麼，就越要設法多接觸什麼，接觸多了，也就不害怕了。膽識是鍛鍊出來的，不要太嬌氣，要向暴風雨中的海燕學習，勇敢的對抗海浪。意志是對人綜合素質的全面考驗，頑強的意志特質是靠平時一點一滴的磨煉，逐步形成的。因此，平時人們應該主動吃點苦，忍饑挨餓，多堅持一會，學會控制自己、約束自己，多讀英雄人物的書籍，從英雄身上悟出做人的道理。

要培養自己臨危不亂的本領，提高快速思維能力，越是危急時刻越能急中生智，想出好辦法，死中求生才是大智慧。

野外生存專家的叮嚀

意志需要培養，膽識需要鍛鍊，平時要在意志與膽識上多下功夫，要形成自己獨特的意志特質與高超的膽識。


Point | ## 4. 清醒的頭腦


野外有些人在遇到危險時本來有許多生存機會,可是由於這些人在平時沒有掌握更多的生存技能和生存知識,心理素質不高,應變能力欠缺,做出不冷靜的事來,結果把自己的性命斷送了。

事例重播 · replay

　　小玉和小民前不久騎自行車進山,在一個轉彎處,幾乎同時摔下幾公尺深的溝壑,都受了重傷,鮮血直流。小玉硬撐著站起來往上爬,結果血越流越多,最後因為失血過多死亡了。小民很理性,把衣服撕成條當繃帶,先止住了大出血,而後靜等公路上的行人出現。1小時後,聽到有人說話,於是大聲呼救,最後得到了救助。

儲備知識 you should know / I will Survive

　　當危險發生時,應該先消除對自己的生命最大的威脅,這是擺脫危險最為重要的事。如果你還是慢慢地來,或避重就輕,最終就會因為寶貴時間的流逝,而無法擺脫真正的危險。

　　在任何時候都要保存好自己的體力,不要魯莽行事,更不能喪失理智。人處在危險境地時,求生的一個至關重要的因素就是保存體力。保存體力的範圍非常廣泛,但主要應該包括體內的熱量、水、蛋白質、維生素、脂肪、無機鹽,睡眠與精神狀態。保存體力並不是讓你不動、不說,到了該說、該動的時候一定要敢說、敢動,這樣才能確保不失去每一次逃生的機會。

　　要學會計算體力與分配體能,在危險境地不要動不動就聲嘶力竭地大

喊大叫，更不要盲目地亂走、亂跑，白白耗掉自己的體力。

　　要理性判斷當前所處的情況，分析輕重緩急，在任何情況下都要三思而後行，分清主要矛盾。呼吸、血液是關乎生命安全的大事，要優先考慮。要在戰略上藐視危險，戰術上重視危險。無論在什麼情況下，頭腦都要冷靜，考慮問題要周全，要符合客觀規律，謹記「三思而後行」的格言，一思眼前自己所處的環境，對生命有無威脅。二思野外自己可能要停留的天數，分配好食物、水與體力。三思近期打算與長遠打算，有計劃地安排吃、喝、住，做到心中有數。

野外生存專家的叮嚀

　　清醒的頭腦與理性的判斷對於生存與生命來說至關重要，要具備這樣的本領，讓自己從容不迫地面對各種危險。

Point | 5. 克服寂靜

　　曾有過原始叢林、荒島與荒山探險經歷的人，最有感觸的就是死一般的寂靜，令人難以忍受，真是生不如死。尤其是到了晚上，漆黑的周圍，寒風、海浪打到人的身體上，感到陣陣恐怖，令人窒息。如果遇到大風，呼嘯的海浪撞擊著岩石，發出的怪聲，更會讓人毛骨悚然，甚至精神崩潰。

事例重播 replay

　　太平洋裡一艘航行的客輪突然遇到大風，迅速沉沒了。22名乘客逃上了一座荒島，其中有10名乘客因為無法忍受夜晚的恐怖與寂寞，導致精神崩潰，出現了

嚴重的精神疾病。2名乘客因為無法忍受寂寞，情緒失控，曾經試圖自殺。2名乘客因為心理承受不住寂寞，自殺身亡。4名乘客患上了歇斯底里症，情緒無法控制。

儲備知識

　　長時間被迫生活在嚴峻的環境裡，生命時時處於危險的邊緣，人的精神與心理就會受到嚴重的打擊。當寂寞、荒涼、恐懼、饑餓、傷病、疼痛、失眠、死亡不斷地對人產生嚴重的刺激時，人的心理承受能力就會崩潰，突然變得性格暴躁，思維混亂，行動失控，莫名其妙地大喊、大叫、大哭，甚至是自殘、自殺，強迫自己發洩心中的鬱悶。平時要注意心理素質訓練，提高心理承受能力。

　　要靜下心，知道著急也沒有用，善於轉化環境，變消極為積極。頭腦要保持清醒，警告自己面對寂寞時，不良的情緒只會危害身心健康，容易使人失去理智，必須立刻轉移注意力，使思維遠離不良的刺激性事件，不鑽牛角尖。給自己找事做，增加人生樂趣，如唱歌、向朋友訴說、玩遊戲、抓蝦蟹、寫字、做體操、打太極拳等，隨著時間的推移，情緒就會逐漸平復下來，心理也就平衡了。要牢記「忍」字，明白忍受寂寞也是難得的「人生大學」，平時想經歷都得不到機會。《說文解字》中對忍字的結構這樣解釋：心上面有一把帶刃的刀，告訴人們遇事不會忍，就可能會招致殺身之禍。要學會自我強化情緒的積極面，抑制消極面，苦就是甜，危險中也有安全，始終保持樂觀、豁達的人生態度，才是高明之人。

野外生存專家的叮嚀

　　面對寂靜有兩種心態，一種是自己尋找快樂，一種是消極抱怨，前者是生的代名詞，後者則是死亡的代名詞。

PART

11 預測天氣

Point | 1. 動（植）物能預報天氣

幾千年來，人類透過不斷地觀察、總結、積累與親身經歷，總結出來了許多簡單、實用的預測天氣的好辦法，特別是發現了動（植）物與天氣的關係，這對於在野外及時掌握天氣變化，確保順利地生存下去，意義重大。

自然界中的動（植）物具有特殊的靈性，它們對於天氣的變化有著特殊的表像，只要留心觀察，就一定能發現其中的奧祕。

在河裡、池塘裡看到魚不停地跳出水面，或浮上水面來，就表示空氣氣壓低，濕度大，可能預示著要下雨了。

野外生存專家的叮嚀

動（植）物是聰明的，它們忠於人類，平時要多學習一些動（植）物知識，瞭解它們的生活習性與行動特點，把它們當作老師。

仔細觀察甲魚的背，如果是潮濕的，表示雨即將來到。

觀察地上螞蟻的活動情況，如果發現有大量的螞蟻搬家，或兩群螞蟻在打架，就預示著要下雨。

觀察燕子的飛行情況，燕子高飛，天氣晴朗；如果燕子低飛，則代表著大雨將至。

觀察蜻蜓的飛行情況，如果蜻蜓滿天繞圈飛，表示風雨就要來到。如果蜻蜓在草叢中、樹林間輕鬆地飛來飛去，則說明天氣晴朗。

仔細觀察蚯蚓的情況，如果天氣長久乾旱、炎熱，突然有蚯蚓從地下鑽出來，說明近日要下雨。如果是連陰雨天，發現蚯蚓從地裡鑽出來，說明近日要放晴。

發現蛇不斷地經過，說明近幾日就要下雨。

觀察蜘蛛，如果發現在雨天蜘蛛出來結網，說明天要放晴了。如果發現蜘蛛出來添絲，說明幾日內不會有雨。

在冬天，可以觀察麻雀，發現麻雀屯食時，預示著要下雪。因為冬天下雪時，雪把草、樹全部蓋上了，麻雀找不到食物吃，所以就要提前儲備食物。

認真觀察柳樹、槐樹、楊樹，如果樹皮潮濕，或「流汗」，就預示著可能有雨。

Point | 2. 雲彩能預報天氣

雲彩變化奇特，令人心曠神怡。雲彩還是預報天氣的「高手」，它的圖形變化，能反映出天氣情況。

如果天上雲交雲，表示可能要下雨了。同一時間內，空中存在著互相

重疊、高低不同的雲，行向不一，互相穿行，出現互相擠撞的現象，預示著要下雨。

俗話說：「烏雲接日頭，半夜雨淋淋。」當太陽下山時，西邊天空中有烏雲出現，並且移動中與太陽連接上了，同時，烏雲由西向東移動，預示著夜裡要下雨。

農民常說：「天上鈎鈎雲，地上雨淋淋。」如果天上的雲彩似鈎子狀，預示著低氣壓即將來到，雨就會隨後而至。

俗話說：「朝霞不出門，晚霞行千里。」早晨出現鮮豔的霞光，表示要下雨；如果傍晚出現美麗的晚霞，代表明天是個好天氣。

「天上饅頭雲，今天曬死人。」如果天上出現的雲彩如饅頭一樣，預示著短期內是大晴天，陽光充足。

「魚鱗天，雨風都會翻。」天上的雲彩如果像鯽魚的細小鱗片，就預示著天要下雨或颱風。

「西北天開鎖，明日日高照。」在陰雨天，如果西北方向的天空雲層裂開，露出一塊藍天，就預示著雨停雲消，晴天將到。

> **野外生存專家的叮嚀**
>
> 雲彩是美麗的，它預示著很多希望，隱含著許多機密。你要是注意的話，就會從美麗的雲彩中看到生命，看到希望。

Point 3. 日月星辰能預報天氣

日月星辰與天氣變化有著密切的聯繫，因為大氣層的變化，會直接影響人們觀察日月星辰的效果。

人們常說：「日暈三更雨，月暈午時風。」白天太陽旁邊出現暈環，預示著半夜前後要下雨；暈環出現在月亮周圍，則預示著不久要颳風。

常言說：「星光含水，雨將到。」晚上觀察星星，如果發現星星周圍有個亮圈，看上去閃著水汽，濛濛發亮，就預示著要下雨。

民間有句順口溜：「東虹日頭，西虹雨。」如果天上出現了虹，方向在東邊，預示著天氣晴朗；如果虹在西邊，預示著近日要下雨。

俗話說：「日出胭脂紅，風雨隨後到。」早晨太陽的顏色，如果是像胭脂一樣的紅，就說明水汽多，表示著風雨要來了。

在中國大陸的南部民間有這樣一句話：「月亮撐紅傘，大雨要來到；月亮撐黃傘，小雨隨後到；月亮撐黑傘，太陽自報到。」意思是，月亮周圍出現紅色光輪，表示空氣中的水汽多，要下大雨；出現黃色光輪，說明水汽略少，要下小雨；出現黑色光輪，說明水汽少，預示著明天的太陽不請自到，是大晴天。

野外生存專家的叮嚀

日月星辰、宇宙萬物的運轉都是有規律的。平時應該多注意觀察它們，找出規律，因為日月星辰的喜、怒、哀、樂，就是「天公」的臉。

　　民間諺語是老百姓長期積累的寶貴財富，能提供預報天氣情況，這對野外求生的人來說意義重大。只有注意收集、整理、消化，才能運用自如。

儲備知識　you should know　I will Survive

　　關於天氣變化情況，民間流傳著許多諺語，地域不同諺語也不一樣。下面介紹一些，僅供參考。

　　「露水重，天氣晴。」

　　「東北風，雨祖宗。」

　　「霜重見晴天。」

　　「雷公先唱歌，有雨也不多。」

　　「大華晴，小華雨。」

　　「十霧九晴。」

　　「直雷雨小，橫雷雨大。」

　　「霜加霧，旱得水井枯。」

　　「一日春雷，十日雨。」

　　「立春雨淋淋，陰陰濕濕到清明。」

　　「地還潮，要下雨。」

　　「雲向東，一場空；雲向南，雨成潭；雲向西，披雨衣；雲向北，雨不來。」

　　「雨前颱風雨不停，雨後無風雨不停。」

野外生存專家的叮嚀

　　民間諺語在各地流行得很多，由於地域差異大，有些諺語只適用於某一地域，要對比、綜合、靈活運用。

「牛毛細雨，數日不散。」
「關節痠脹，風雨將到。」
「蟬鳴無雨，晴空萬里。」

Point | 5. 氣味能預報天氣

　　野外天氣變化無常，由於溫度、濕度與氣壓的作用，特別是由於土壤與地下水的變化，特殊的氣味會伴隨著特殊的天氣而至，需要認真總結，積累經驗。

　　大雨前數小時，空氣中的氣味明顯發腥，濕氣厚重，呼吸時明顯感到潮濕，或阻力大，預示著雨將要來臨。

　　土石流來臨前，空氣中會散發出特殊的土氣味，甚至有令人窒息的感覺。

　　沙塵暴到來之前，空氣中會散發出濃烈的氣味，感覺火辣辣的，鼻子有燒灼感。

　　灌木叢中散發出發酵的特殊臭味，預示著空氣中含水量大，可能要下雨。

　　冬天，空氣中有潮濕味，而且感覺呼吸困難，預示著將有大雪。

　　海嘯到來之前，空氣中腥味重，而且有寒氣感。

野外生存專家的叮嚀

　　氣味是預報天氣的土方法，需要不斷摸索經驗，找出天氣變化的規律，以便掌握野外生存的主動權。

I Will Survive

極限
野外生存
知識

野外活動必備生存技能

survival knowledge

PART

12 收集資料

Point | 1. 寫日記

　　野外生存少則數小時，多則數月，甚至幾年、十幾年……為了確保求生的真實性，應把當天的情況寫下來，以便日後總結，對人生有指導意義。

　　其實，換個角度看問題，野外求生本來就是一種難得的人生際遇，可能是別人一輩子也不可能經歷的事，整個過程傳奇、刺激、危險、悲喜交加。如果你是個有心人，持之以恆的寫日記，那將會是一筆使你幸福一生的巨大財富。

我要把今天發生的事記下來……

儲備知識　I will Survive

　　寫日記時需要注意以下幾點。

　　一是持之以恆。人的大腦記憶是有限的，野外求生過程中遇到的很多事情會逐漸被遺忘，彌補遺忘最直接的辦法就是寫日記。日記其實就是對野外求生過程的一個記錄，對於總結經驗教訓、回憶往事、瞭解過去，有著極其重要的作用。每天花一點時間，把看到的、聽到的、想到的寫下來，可以是流水帳的形式，也可以抒發自己的情感。無論是什麼形式，都必須持之以恆。

　　二是重點寫與泛泛地寫結合起來。寫日記時應該抓住重點，對重大事情加以整理，對當時的人物、事件、經過、結果一一進行描述，也可以加入自己的看法及評論。特別重要的事情，還可以加入一些輔助材料及照

片資料,以備日後查閱。對於普通的事件,可以泛泛地記錄,但應該把時間、地點、人物寫清楚。

三是要尊重事實。無論看見了什麼事,結果是什麼,自己願意也好不願意也好,都要尊重事實。不能胡亂編造,張冠李戴。

四是要總結經驗教訓。寫日記應把野外求生失敗的過程詳細寫出來,是什麼原因引起的,怎樣克服的,成功後的喜悅是什麼,以便總結規律,改變方式與方法。

野外生存專家的叮嚀

野外求生,持之以恆的寫日記就等於吃了一顆「開心果」,喝了一碗「順氣湯」,能讓人提高思考認知,自我排解心中的憂愁,淨化心靈,對身心健康十分有益。

Point | 2. 保留影(畫)像資料

野外求生過程中,如果身體情況允許,又恰好帶著照相機、攝影機、紙、筆,那麼,隨時記錄下有價值的事件與突發狀況,將會使野外生存變得意義非凡。

儲備知識
Reserve Knowledge
you should know
I will Survive

照相與攝影

一是隨時抓拍。野外會遇到各種情況,也可能會遇到一生都難見的珍貴瞬間。如古籍古物、野長城、隕石、彗星、星象奇觀、日全食、日偏食、

月全食、月偏食、墜毀的航天器、突發的自然災害等，要留心觀察，隨時拍攝，留下珍貴的瞬間，不僅能充實自己的生活，還能為日後留下資料。

二是集中拍照。根據自己的喜好，集中拍攝感興趣的內容。如野生動物、環境情況、自然景觀等。

三是認真整理。每天都要及時把拍攝的內容分類整理，標注時間、關鍵字、用途等。

四是與人分享。無論拍攝的內容是什麼，都要主動與朋友分享，一起看畫面，回顧有趣的事，感悟瞬間的快樂與幸福。

五是注意安全。野外危險多，途中拍攝要注意安全，特別要注意腳下安全。

速寫與漫畫

一是準備好器材。野外攜帶太多的東西很不方便，所以攜帶的速寫（畫）板要份量輕，便於攜帶，最好是專用的斜背式速寫板，鉛筆要多準備一些，刀子、橡皮也要準備好。

二是學點速寫（畫）的基本功。不要把速寫（畫）看得很神祕，因為你不是專業速寫（畫）家，不需要掌握高深的速寫（畫）知識和技能，看一看速寫（畫）教科書，看看速寫（畫）家的作品，臨摹數日，只要自己敢下筆，累積一些時日，自然你的速寫（畫）技能就會大大提高。

三是根據需要進行速寫（畫）。野外，眼睛要注意觀察自己感興趣的情況，或新鮮的事物，並記憶在腦子裡，待休息時，或求生成功後，再專心地進行速寫（畫）。

四是速寫（畫）完成後，要善於分類，逐漸形成自己的風格，最終確

野外生存專家的叮嚀

野外求生過程中進行速寫（畫）創作，可以使人大腦思維活躍，捕捉最敏感資訊，揭示出人的本性與真實意願。

立一種風格，持之以恆地速寫（畫）下去，就一定能有所收穫。另外，為了便於回憶，要把速寫（畫）的日期、地點、心情、感悟標注出來。

五是速寫（畫）作品不能藏著，要擺在明顯的位置欣賞，經常回顧以往的經歷，回味求生與速寫（畫）的快樂。

Point | 3. 收集標本

野外求生途中，不僅能遇到很多人和事，還能看見一些美好的物，發現許多奇珍異寶。

培養收藏興趣。平時主動看一看有關收藏知識的書，明白收藏的真正意義，掌握基本的收藏技能，提高自己的鑒賞能力和欣賞水準，找到自己感興趣的東西。

在野外只要用心，就會發現很多值得收藏的東西。如奇異的樹幹、樹枝、樹根，奇特的石頭、昆蟲、化石標本……

認真收集整理，不要隨意扔掉曾經救過你命的物品，如衣服、繩子、雨傘、眼鏡、刀子、火柴、帳篷、鞋、噴霧器、水壺等，要抽出時間，把曾經與你經歷磨難的物品整理好，成功

> **野外生存專家的叮嚀**
>
> 野外求生過程中，求生是主要的事，收藏只是順便的事，千萬不要走極端，不要懊悔收藏不到稀世珍品，只要曾經帶給你一些樂趣，就達到目的了。

逃生後，擺放在適當的地方，經常觀賞，回憶求生的往事。

先廣泛，後集中於一個點上。野外求生途中順便收藏是一舉兩得的事，剛開始一定要廣泛，只要是有意義的東西，只要體力允許就可以收藏，因為一開始你並不一定清楚你的收藏樂趣在哪裡，等收藏一段時間以後，就會發現你最感興趣的東西了。以後，你只要集中精力在這一個點上，專門去收藏這類東西，就容易收藏出心得來。

Point | 4. 昇華

野外求生不僅僅是為了活著，其實也是提高自身素質的一個昇華過程。有的人在經過野外的磨難以後，性格在逐漸變好，脾氣有所緩和，修養在逐漸提高，親和力、影響力越來越強，為人處世逐漸寬厚，不僅身體越來越好，心情也是愉悅的，這就是昇華。有的人在經過野外求生的過程後，品德、習性、修為、心理狀態、脾氣還是老樣子，甚至變得很差，這就是沒有昇華。

一要明白大自然與人的本性是有關聯的，淨化心靈最難得。透過經歷野外求生的磨難，盡最大可能把自己融入大自然中，懂得一年四季各不同，風、霜、雨、雪、雷、電是大自然特有的屬性，人有喜、怒、哀、樂、愁，誰都要經歷，要順應自然。

二要珍惜生命，提高自信心。人的一生很短暫，要在有限的生命時間內，敢於面對一切困難和險阻，盡力多做善事，多做有意義的事，多幫

助需要幫助的人，違背良心的事堅決不做，這樣才能心安理得，睡得踏實，活得淡定。要明白一個道理：生命是金錢換不來的，要敢於拋棄一切煩惱，消除一切過度的欲望，做一個真實的自我。

三要明白愛的真諦。愛是人所共有的，只有明白了愛，才能讓你更有責任，更有追求，更有理想，更加自然和真實。要相信愛能使人寬容，愛能使人理智，愛能激發人的潛力，愛能使人明白尊重他人的道理，愛能改變一切。

四要善心常在，與人為善，是做人的根本。野外求生成功後，要明白一個道理：善心常在，與人為善，才能贏得人心，贏得尊重，贏得自尊。善藏心中，你的眼神就是慈祥的，看什麼都是陽光的，就會有親和力，就能與人相處得更好，就不會有仇恨，更不會抱怨他人，你就會變得平和，心靜如水，這正是人所追求的最高境界。

五要明白有所求，有所不求的道理。野外求生的途中，就等於把自己置身於大自然的課堂裡，要學的東西非常多，只有有所求，有所不求，才能奮發努力，積極向上，闖出自己的天地；才能明白更多的事理；才能明白放棄壓抑自己內心的東西的真正意義。人的一生精力是有限的，只有學會放棄，有所不為，才能集中精力去做喜歡做的事。

野外生存專家的叮嚀

昇華對於野外求生十分重要，只有注重昇華，才能真正明白野外求生的重大意義，知道生命的本質是什麼，為什麼而活著。

大大的享受拓展視野的好選擇

TALENT tool

大拓
Talent Tool

永續圖書線上購物網
www.foreverbooks.com.tw

謝謝您購買 _____ 極限野外生存知識 _____ 這本書！

即日起，詳細填寫本卡各欄，對折免貼郵票寄回，我們每月將抽出一百名回函讀者寄出精美禮物，並享有生日當月購書優惠！

想知道更多更即時的消息，歡迎加入"永續圖書粉絲團"

您也可以利用以下傳真或是掃描圖檔寄回本公司信箱，謝謝。

傳真電話：（02）8647-3660　　　　　　　　信箱：yungjiuh@ms45.hinet.net

☺ 姓名：_____　□男　□女　　□單身　□已婚

☺ 生日：_____　□非會員　　□已是會員

☺ E-Mail：_____　　電話：（　）

☺ 地址：_____

☺ 學歷：□高中及以下　□專科或大學　□研究所以上　□其他

☺ 職業：□學生　□資訊　□製造　□行銷　□服務　□金融

　　　　□傳播　□公教　□軍警　□自由　□家管　□其他

☺ 您購買此書的原因：□書名　□作者　□內容　□封面　□其他

☺ 您購買此書地點：_____　　　金額：

☺ 建議改進：□內容　□封面　□版面設計　□其他

　　您的建議：

新北市汐止區大同路三段一九四號九樓之一

大拓文化事業有限公司收

請沿此虛線對折免貼郵票，以膠帶黏貼後寄回，謝謝！

想知道大拓文化的文字有何種魔力嗎？

- 請至鄰近各大書店洽詢選購。

- 永續圖書網，24小時訂購服務
 www.foreverbooks.com.tw
 免費加入會員，享有優惠折扣

- 郵政劃撥訂購：
 服務專線：(02)8647-3663
 郵政劃撥帳號：18669219